住房和城乡建设部"十四五"规划教材

教育部高等学校建筑学专业教学指导分委员会
建筑美术教学工作委员会推荐教材

高等学校建筑学与环境艺术设计专业美术
系列教材

U0101971

建筑摄影

（第三版）

邬春生　著

Architecture Photography

中国建筑工业出版社

图书在版编目（CIP）数据

建筑摄影 = Architecture Photography / 邬春生著
. —3 版 . — 北京：中国建筑工业出版社，2022.7
住房和城乡建设部"十四五"规划教材　教育部高等
学校建筑学专业教学指导分委员会建筑美术教学工作委员
会推荐教材　高等学校建筑学与环境艺术设计专业美术系
列教材
ISBN 978-7-112-27474-1

Ⅰ . ①建… Ⅱ . ①邬… Ⅲ . ①建筑摄影—摄影艺术—
高等学校—教材 Ⅳ . ① J419.3

中国版本图书馆 CIP 数据核字（2022）第 097061 号

本教材的编写目的在于系统地介绍建筑摄影的相关技术知识和拍摄技法，同时将摄影艺术表现技法的讲解与建筑艺术形式美的视觉要素相结合，力求使读者能够全面了解相关摄影器材的性能并能对其进行有效操作，掌握建筑摄影的相关技术及拍摄技法的基础，培养具有审美把握能力的建筑摄影专业眼光，并在内容与形式的表达上具有创造性的拍摄能力，能够拍摄出既符合相应的使用功能，同时在视觉上更具美感和吸引力的质量上乘的摄影作品。为了帮助读者更好的理解和使用，本书随文配置了大量的图片，以供学习和借鉴。

本书可供建筑学、环境艺术设计、艺术设计、风景园林、工业设计、城乡规划等专业的高校师生选用，也可供摄影爱好者学习参考。

为了更好地支持相应课程的教学，我们向采用本书作为教材的教师提供课件，有需要者可与出版社联系。
建工书院：http://edu.cabplink.com　邮箱：jckj@cabp.com.cn　电话：（010）58337285

责任编辑：杨　琪　陈　桦
责任校对：王　烨

住房和城乡建设部"十四五"规划教材
教育部高等学校建筑学专业教学指导分委员会建筑美术教学工作委员会推荐教材
高等学校建筑学与环境艺术设计专业美术系列教材
建筑摄影（第三版）
Architecture Photography
邬春生　著
＊
中国建筑工业出版社出版、发行（北京海淀三里河路 9 号）
各地新华书店、建筑书店经销
北京雅盈中佳图文设计公司制版
临西县阅读时光印刷有限公司印刷
＊
开本：880 毫米 ×1230 毫米　1/16　印张：8¾　字数：221 千字
2022 年 8 月第三版　2022 年 8 月第一次印刷
定价：69.00 元（赠教师课件）
ISBN 978-7-112-27474-1
（39116）

版权所有　翻印必究
如有印装质量问题，可寄本社图书出版中心退换
（邮政编码 100037）

作者简介

邬春生

副教授，现任教于同济大学建筑与城市规划学院。

1963年5月生于上海。1989年毕业于华东师范大学艺术教育系美术专业，获文学学士学位。中国建筑学会建筑师分会建筑美术专业委员会委员兼秘书长，上海美术家协会水彩画工作委员会会员。

作品曾入选：庆祝上海解放四十周年画展、第五届全国建筑画大赛、1999上海澳门庆回归画展、2000上海水彩水粉大展、2005上海水彩画年展、上海高校青年教师美术作品展、2006首届中国当代学院水彩艺术展、2007上海水彩画展暨中韩水彩画展、2011上海水彩画展、2011日本东京都第十五回纪念展暨日本法国现代国际美术大展；作品《小巷》《山乡秋色》获"第五届全国建筑画大赛"优秀作品奖；水彩作品《光之韵》《经幡飘飘》《秋韵》《农舍系列之一》《雪域佛光》《小桥流水人家》分别入选"第九届、第十届全国建筑画大赛""2011第十一届全国高等院校建筑与环境艺术设计专业美术教师作品展"。

作品被编入《中国现代绘画》《中外建筑》《中国当代青年建筑美术家作品选》《中国建筑画选》《上海高校青年教师美术作品选》《首届中国当代学院水彩艺术画展——作品选》《2007上海水彩画展暨中韩水彩画展——作品选》《2011第十一届全国高等院校建筑与环境艺术设计专业美术教师作品集》《2011日本东京都第十五回纪念展暨日本法国现代国际美术大展——作品选》等。

曾主编"高校美术教材系列丛书"——《水粉》《水彩》《摄影基础》《摄影艺术教程》等多部教材。曾在美国佛蒙特艺术中心等处举办个人画展，多幅作品被国内外收藏家及艺术中心收藏。

本系列教材编委会

（按姓名拼音排序）

主　　任：赵　军（东南大学）

副 主 任：程　远（清华大学）

董　雅（天津大学）

贾倍思（香港大学）

王　兵（中央美术学院）

阴　佳（同济大学）

张　奇（同济大学）

周宏智（清华大学）

编委会委员：陈　刚（合肥工业大学）

陈飞虎（湖南大学）

陈新生（合肥工业大学）

陈学文（天津大学）

程　远（清华大学）

董　雅（天津大学）

高　冬（清华大学）

胡振宇（南京工业大学）

华　炜（华中科技大学）

靳　超（北京建筑大学）

李　川（湖南大学）

李　梅（华中科技大学）

李学兵（北京建筑大学）

冷先平（华中科技大学）

凌　霞（西南民族大学）

王　兵（中央美术学院）

邬春生（同济大学）

杨　健（湖北师范学院，江苏美术专修学院
　　　　"庐山艺术特训营"）

张　奇（同济大学）

赵　军（东南大学）

赵　玲（长沙艺术职业学院）

赵　伟（天津大学）

朱建民（厦门大学）

出 版 说 明

党和国家高度重视教材建设。2016年，中办国办印发了《关于加强和改进新形势下大中小学教材建设的意见》，提出要健全国家教材制度。2019年12月，教育部牵头制定了《普通高等学校教材管理办法》和《职业院校教材管理办法》，旨在全面加强党的领导，切实提高教材建设的科学化水平，打造精品教材。住房和城乡建设部历来重视土建类学科专业教材建设，从"九五"开始组织部级规划教材立项工作，经过近30年的不断建设，规划教材提升了住房和城乡建设行业教材质量和认可度，出版了一系列精品教材，有效促进了行业部门引导专业教育，推动了行业高质量发展。

为进一步加强高等教育、职业教育住房和城乡建设领域学科专业教材建设工作，提高住房和城乡建设行业人才培养质量，2020年12月，住房和城乡建设部办公厅印发《关于申报高等教育职业教育住房和城乡建设领域学科专业"十四五"规划教材的通知》（建办人函〔2020〕656号），开展了住房和城乡建设部"十四五"规划教材选题的申报工作。经过专家评审和部人事司审核，512项选题列入住房和城乡建设领域学科专业"十四五"规划教材（简称规划教材）。2021年9月，住房和城乡建设部印发了《高等教育职业教育住房和城乡建设领域学科专业"十四五"规划教材选题的通知》（建人函〔2021〕36号）。为做好"十四五"规划教材的编写、审核、出版等工作，《通知》要求：（1）规划教材的编著者应依据《住房和城乡建设领域学科专业"十四五"规划教材申请书》（简称《申请书》）中的立项目标、申报依据、工作安排及进度，按时编写出高质量的教材；（2）规划教材编著者所在单位应履行《申请书》中的学校保证计划实施的主要条件，支持编著者按计划完成书稿编写工作；（3）高等学校土建类专业课程教材与教学资源专家委员会、全国住房和城乡建设职业教育教学指导委员会、住房和城乡建设部中等职业教育专业指导委员会应做好规划教材的指导、协调和审稿等工作，保证编写质量；（4）规划教材出版单位应积极配合，做好编辑、出版、发行等工作；（5）规划教材封面和书脊应标注"住房和城乡建设部'十四五'规划教材"字样和统一标识；（6）规划教材应在"十四五"期间完成出版，逾期不能完成的，不再作为《住房和城乡建设领域学科专业"十四五"规划教材》。

住房和城乡建设领域学科专业"十四五"规划教材的特点：一是重点以修订教育部、住房和城乡建设部"十二五""十三五"规划教材为主；二是严格按照专业标准规范要求编写，体现新发展理念；三是系列教材具有明显特点，满足不同层次和类型的学校专业教学要求；四是配备了数字资源，适应现代化教学的要求。规划教材的出版凝聚了作者、主审及编辑的心血，得到了有关院校、出版单位的大力支持，教材建设管理过程有严格保障。希望广大院校及各专业师生在选用、使用过程中，对规划教材的编写、出版质量进行反馈，以促进规划教材建设质量不断提高。

<div align="right">

住房和城乡建设部"十四五"规划教材办公室
2021年11月

</div>

第一版序 | **First Edition Preface**

为推动建筑学与环境艺术专业美术教学的发展，全国高等学校建筑学学科专业指导委员会建筑美术教学工作委员会、中国建筑学会建筑师分会建筑美术专业委员会与中国建筑工业出版社经过近两年的组织策划，于2012年4月启动了《全国高校建筑学与环境艺术设计专业美术系列教材》的建设，力求出版一套具有指导意义的，符合建筑学与环境设计专业要求的美术造型基础教材。本系列教材共有9个分册：《素描基础》《速写基础》《色彩基础》《水彩画基础》《水粉画基础》《建筑摄影》《钢笔画表现技法》《建筑画表现技法》《马克笔表现技法》，将在近期陆续出版。

美术造型基础对于一个未来的建筑师、艺术家、设计师而言，能够有效地帮助他们积累认识生活和表现形象的能力，帮助他们运用所掌握的知识创造性地来表达设计构想、绘画作品和艺术观念，这正是我们美术基础教学的意义与目的所在。

天津大学建筑学院彭一刚院士说过一段话："手绘基础十分重要，计算机作为设计工具已是一个建筑师不可或缺的手段，可计算机画的线是硬线，但设计构思往往从模糊开始，这样一个创作过程，手绘表现的必要就显现出来。"建筑学和环境艺术专业教育的对象是未来的建筑师、室内设计师和风景园林师。他们在创造自己的设计作品时，首先要通过草图来表达自己的设计构想，然后才能通过其他手段进一步准确地表现所设计的空间形态与设计语言，即便在电脑设计运用发达的今天，美术造型基础和综合表现能力仍然是一个优秀设计师必须具备的素质。

本系列教材的编写者，都是具有多年教学经验的教师。各位作者研究了近年来我国各高校建筑学与环境设计专业美术教学的现状，调研了目前各高校的教学与教改状况。在编写过程中，参加编写的教师能够根据教学规律与目的，结合实践与专业特点进行教材的编写。在图例选用上尽量贴近专业要求和课堂教学实际，除部分采用大师作品外，还选用了部分高校一线教师的作品以及优秀学生作品，使教材内容既有高度，又有广度，更贴近学生学习的需要。本教材按照专业基础的学习要求，最大限度地把需要学习掌握的知识点包含在内。我们相信该系列教材的出版，可以满足全国高等学校建筑学与环境艺术专业当前美术教学的需求，推动美术教学的发展；同时，本系列教材也会随着美术教学的改革和实践，与时俱进，不断更新与完善。

本书编写过程中得到了国内诸多高校同仁的鼎力相助，在此要感谢东南大学、清华大学、天津大学、同济大学、中央美术学院、湖南大学、合肥工业大学、南京工业大学、华中科技大学、北京建筑大学、西南民族大学、湖北师范学院、江西美术专修学院、长沙艺术职业学院、厦门大学、哈尔滨工业大学、西安建筑科技大学、华南理工大学、重庆大学、四川大学、上海大学、广州大学、长安大学、西南交通大学、郑州大学、西安美术学院、内蒙古工业大学、吉林艺术学院、苏州科技学院、山东艺术学院等三十多所院校的四十多名老师的积极参与，同时还要特别感谢提供优秀作品的老师和学生。

全国高等学校建筑学学科专业指导委员会建筑美术教学工作委员会
中国建筑学会建筑师分会建筑美术专业委员会
2013年4月

目 录 | Contents

第1章　建筑与摄影

1.1　建筑摄影的概念

1. 什么是建筑摄影

图1-1　利用光的特性突出被摄建筑-西班牙广场的台阶-意大利罗马

　　建筑摄影是以建筑为表现对象的一种摄影门类，它通过强调建筑体的形态、结构与细节等有关内容，来展示建筑体外部的气质和内在的精髓。建筑摄影在取景、构图、用光以及器材选择等方面，有着不同于其他摄影类别的特性，具有一定的专业要求（图1-1）。

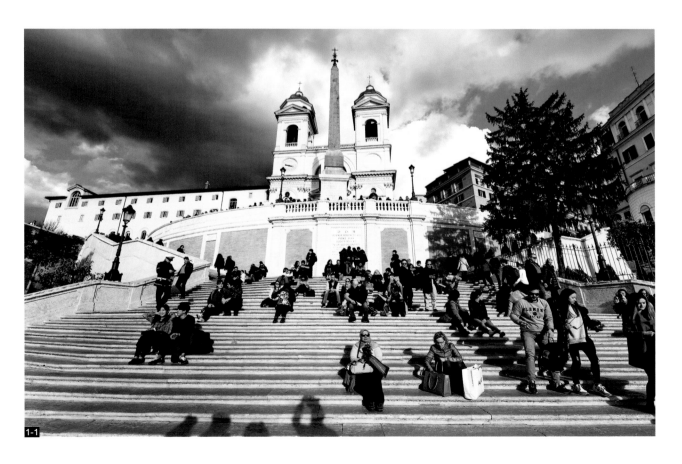

1-1

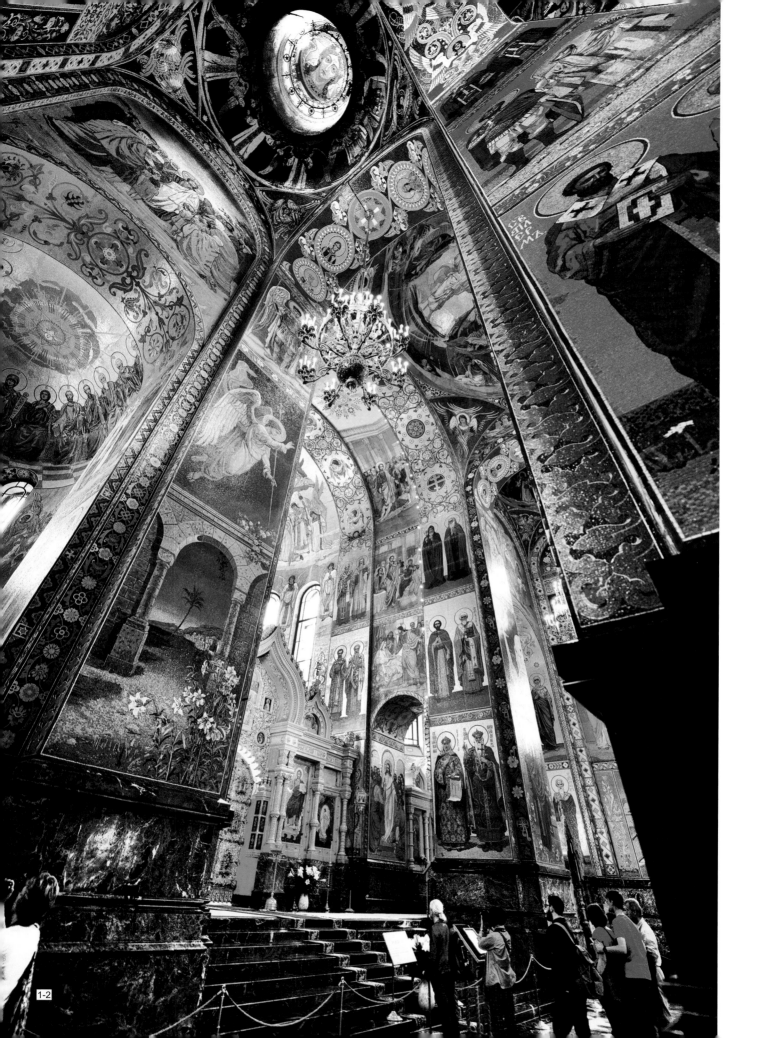

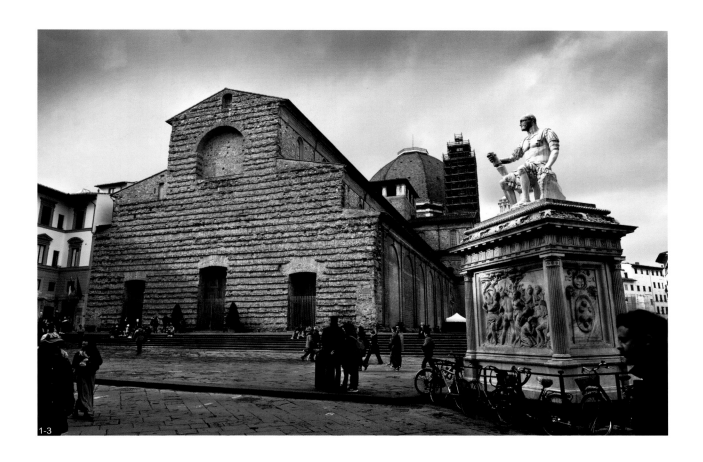

图1-2 真实再现-滴血大教堂内景-俄罗斯圣彼得堡
图1-3 借景抒情来表现建筑-大教堂与雕像-意大利佛罗伦萨
图1-4 以写意的手法来表现-夜雨中的维罗纳城堡-意大利维罗纳

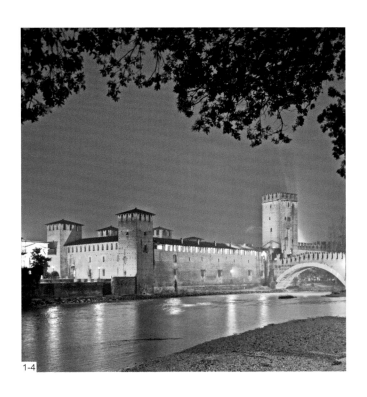

　　建筑摄影主要有两种不同类别的拍摄表现方法。一类是将建筑体作为主体，从建筑专业的角度，运用纪实的手法对建筑体进行客观地记录。这类以实用为主要目的，追求真实准确地再现建筑状态和风貌的摄影作品，是属于纪实摄影范畴的写实类建筑摄影（图1-2）；另一类是摄影师完全出于自身的创作意图，以自己的理解和感悟为出发点，凭借意识中对建筑的主观印象，借建筑本身艺术化地表现建筑的视觉美感，或者以建筑为载体来抒发摄影师的情感（图1-3）。作品强调的是个性及审美倾向，它既可以突破被摄建筑对象原有的空间比例，用一种随心所欲的方式来表现建筑，也可以摆脱客观的限制，天马行空地随意发挥，甚至于看不出建筑的原型来。这类将建筑的本体特征加以艺术性地发挥、升华的摄影作品，是属于艺术摄影范畴的写意类建筑摄影（图1-4）。对于同一个建筑，拍摄表现方法的不同，给人的印象也会完全不同。

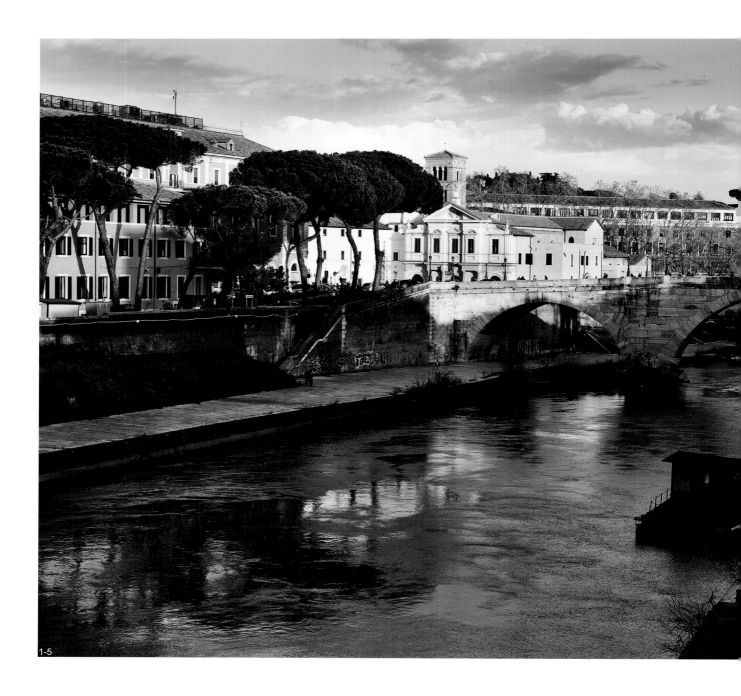

1-5

　　随着当今社会日新月异的飞速变化，摄影创作进入了多元化的时代，也为建筑摄影提供了广阔的创作空间。传统意义上的建筑摄影的概念正在被突破，单一的记录功能或表现功能已不再被局限，特别是对于写实类的建筑摄影作品，运用各种的摄影技术手段，在写实和写意中找到一个平衡点，使图片在视觉上更具美感，以对观者更具吸引力，这种追求艺术化的建筑摄影正在成为一种发展趋势，建筑商业摄影中摄影艺术与建筑的结合越来越紧密，逐渐演化成为一种商业艺术（图1-5～图1-7）。

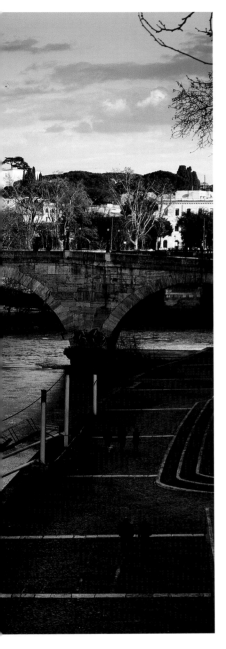

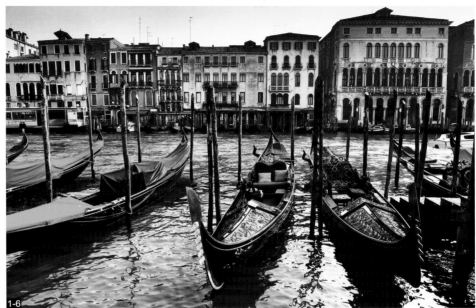

图1-5 可用作商业广告制作-暮色下的台伯河岸边-意大利罗马

图1-6 可用作商业广告制作-大运河上的贡多拉划艇-意大利威尼斯

图1-7 可用作商业广告制作-建设中的圣家族大教堂夜景-西班牙巴塞罗那

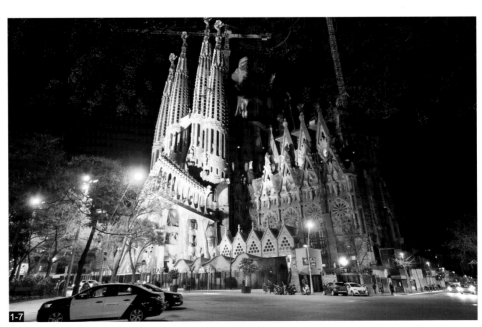

2. 建筑、摄影与艺术

建筑发展的历史是人类社会文明进程的见证，人类创造的建筑为自身提供了得以生存和活动的空间环境，反过来建筑环境的创造积累过程又对人类的意识产生了深刻的影响和作用，建筑不仅为人类提供了物质的空间，还给人带来了精神和审美上的感受。随着人类社会的发展，社会生产力和科学技术水平不断地进步提高，人们对于建筑空间已不再局限于其物质功能方面的需求，在精神感受方面也在不断地追求着。当建筑逐步脱离了只是单纯地作为人类遮风挡雨的栖身之所的原始起源阶段，以建筑环境为审美对象的审美关系由此建立起来，同时也促使了人类审美意识的进步和发展。建筑特有的空间形态构成的艺术特征，形成了建筑艺术这一独特的艺术门类（图1-8）。

与其他各类艺术将美作为唯一目的或主要目的不同（图1-9），建筑是实用价值与审美价值、工程技术手段与艺术手段紧密结合的产物，建筑的"用"这个首要目的的物质功能性，使建筑因具有广泛性、群众性、耐久性、地域性、时代性而丰富多彩。实用性和技艺水平是建筑艺术性的基础，它们决定着建筑的审美意义和人们的审美观。建筑的审美是带有"强制性"的，建筑与人们的生活紧密相连，它不像音乐、绘画、戏剧、文学等其他艺术形式可以有选择地欣赏（图1-10），建筑物无所不在，面对矗立在眼前的各种类型、形式多样的建筑物，不管你是否愿意，这些建筑都会"强制"人们对它们产生自己的审美评价，形成一种视觉审美需求（图1-11、图1-12）。

图1-8　特殊空间形态的构成-米兰大教堂露台尖顶-意大利米兰
图1-9　以雕塑人物为表现艺术形式-【尼罗河】雕塑-意大利罗马梵蒂冈博物馆
图1-10　以伦勃朗广场为纪实表现手法-【夜巡】雕像群-荷兰阿姆斯特丹
图1-11　街头即景-荷兰阿姆斯特丹
图1-12　通往大教堂之路的冬季-荷兰莱顿

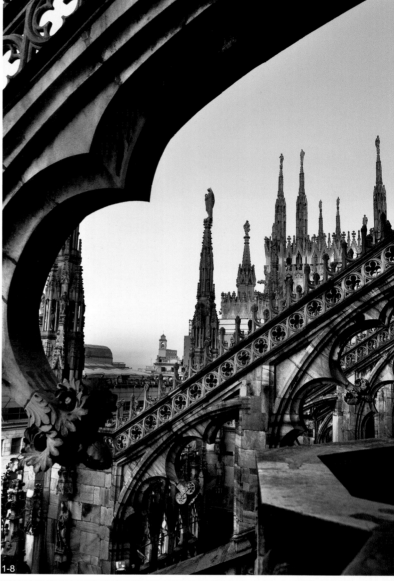

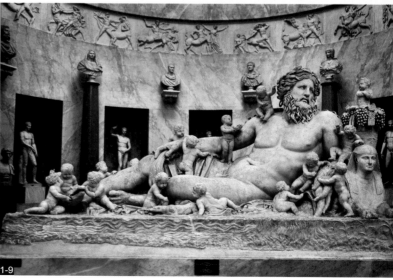

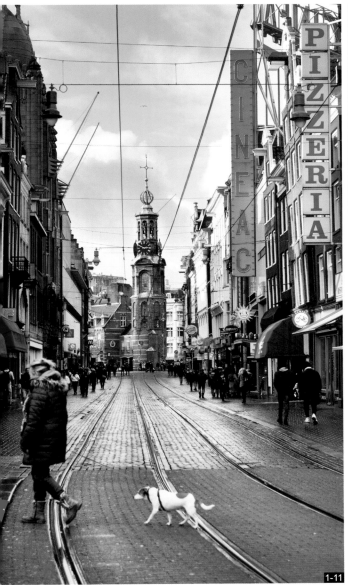

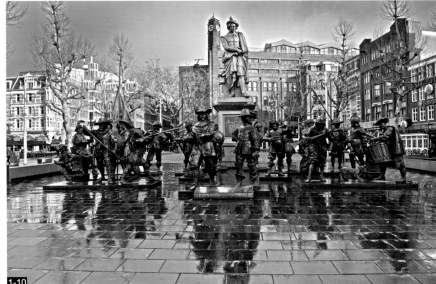

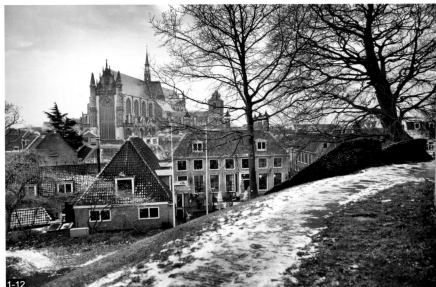

1-10

1-11 1-12

　　摄影最基本的特性就是能够利用一定的摄影设备和技术手段对物体进行精确、逼真和具有现场感的再现，以满足人们详尽真实地记录和表现客观物体的愿望。当摄影者将拍摄素材加以提炼和概括，并将自己的情感观念、审美体验和审美趣味通过特有的摄影手法和形式进行合理表达，形成独特的艺术意境，摄影就从单纯的记录再现手段升华为摄影艺术创作（图1-13）。

　　建筑艺术是"通过建筑群体组织、建筑物的形体、平面布置、立面形式、结构方式、内外空间组织、装饰、色彩等多方面的处理所形成的一种综合性艺术"① （图1-14）。建筑摄影表现的是建筑的客观形象给人的主观感受，构成建筑艺术的诸多表现方面都是建筑摄影表现的视觉元素（图1-15）。但建筑展现的是三维的立体空间，而照片则呈现二维的平面图像，建筑艺术的各种视觉元素不可能以相同的地位在摄影影像中得到表现，因此究竟选择哪些视觉元素，主要取决于拍摄者的创作意图和照片用途。不论如何建筑艺术的视觉形式美一定是建筑摄影艺术的表现主题（图1-16）。

① 辞海

　　建筑摄影作品之所以通常比建筑自身更美，是因为它经过了摄影者再创作的过程，摄影者根据对建筑的观察、理解和感悟，通过镜头表达出对建筑的独特感受，运用各种摄影技术手段来表现建筑特殊的韵味和美感。然而由于建筑物不同于其他被摄体的特性，建筑摄影受到一系列客观条件的限制，如：现场空间、镜头视角、透视变形、拍摄机位、相机画幅等等，拍好建筑并不是一件容易的事，只有了解并掌握建筑摄影的独特规律，才能拍摄出既有形式美又有内涵美的优秀建筑摄影作品（图1-17）。

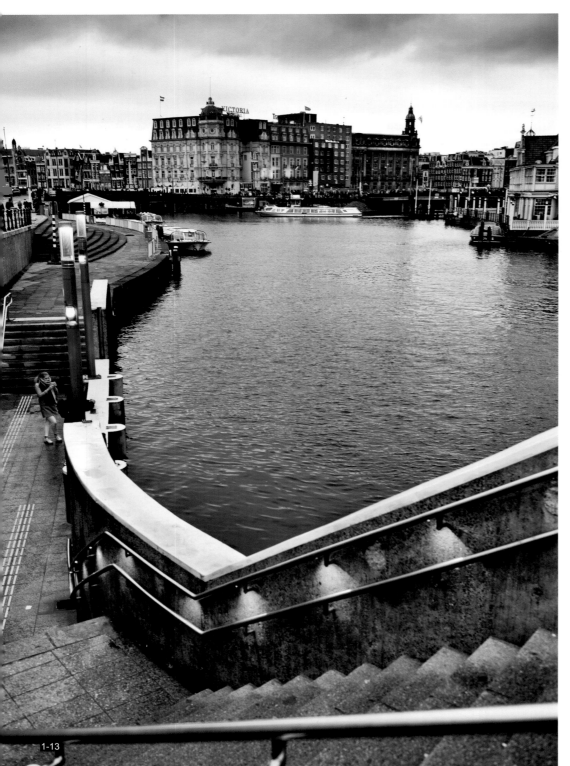

1-13

图1-13　大运河之滨-荷兰阿姆斯特丹
图1-14　阳光下建设中的圣家族大教堂-西班牙巴塞罗那
图1-15　气势雄伟的巴塞罗那主教堂-西班牙巴塞罗那
图1-16　人气兴旺的高迪作品童趣王国【奎尔公园】-西班牙巴塞罗那
图1-17　【权力的游戏】拍摄打卡地-街头小巷-西班牙赫罗纳

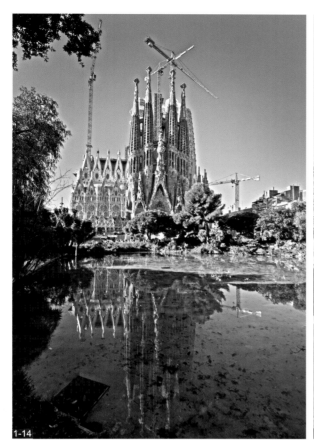

1-14

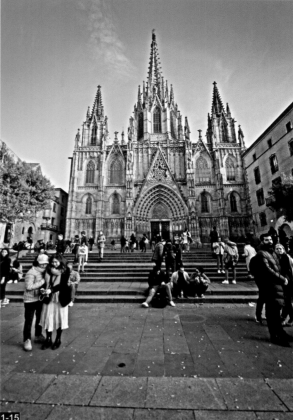

1-15

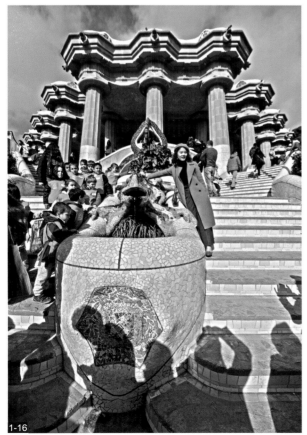

1-16

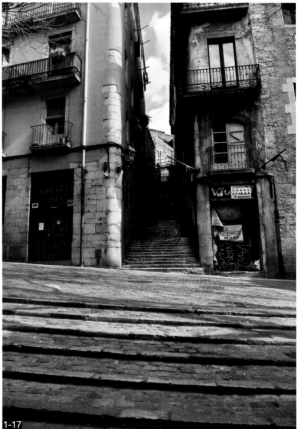

1-17

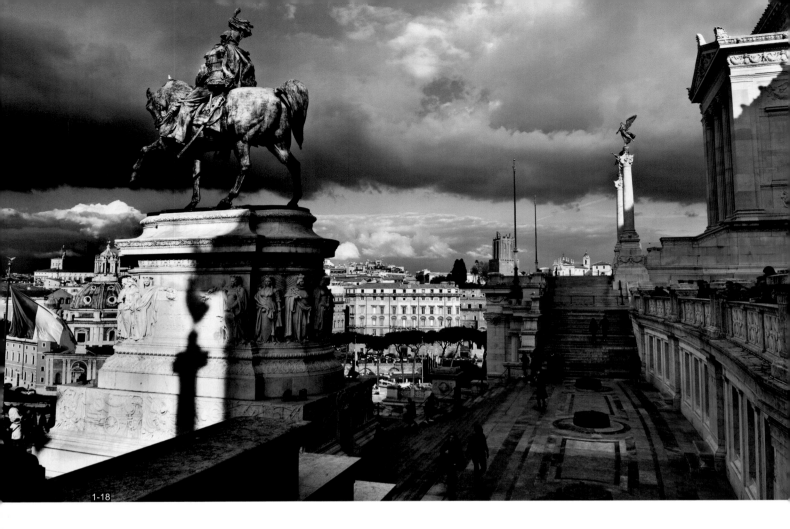

1-18

3. 建筑摄影的用途

建筑摄影在不同领域有着极为广泛的用途。

建筑摄影作为记录手段之一，能够准确地传达真实信息。各种建筑物分布极为广，人们通过直接接触来欣赏或理解大量的建筑作品的机会极其有限，借助建筑照片就会得到丰富多彩的信息，可以极大地拓展人们的视野。沧海桑田世代交替，许多著名的建筑在不断地消失、毁灭，影像却能留下它们的雄姿，让人们能够了解欣赏这些时代的产物曾经拥有的魅力（图1-18）。即使是同一个建筑，在岁月的流逝中会不断受到风雨的侵蚀，还会因各种原因而改建，在不同的时期将呈现出不同的形态，照片不仅能记录下建筑物在某个特定时刻所具有的表情，还能让我们注意到它具有的表情变化。随着全球化和城市化进程的加快，作为城市灵魂的建筑，记载着社会文化的变迁，建筑摄影在新闻报道以及城市资料档案中占有很重要的作用（图1-19）。

对建筑类专业来说是建筑摄影是一个有力的工具。优秀的建筑摄影作品在建筑学术领域具有很重要的参考价值；它还可以帮助建筑专业人员和学生搜集各种样式的建筑，作为学习交流、汲取营养、启发灵感的资料（图1-20）。

竣工照片对于建筑师来说具有极其重要的意义，竣工照片是以记录和保存建筑物完工时的状态为目的，这类作品通常要求尽可能反映建筑师的设计意图和建筑功能，按建筑师的要求从客观的角度对建筑物进行准确、完整地记录，将各个角度正确完美地表现出来，如建筑的正立面、侧立面、透视和室内装饰等情况（图1-21～图1-23），不放过任何细小部分，尽量不掺杂摄影师的个人意向，但事实上完全忠实地再现建筑师的意图是很难做到的，照片不可能成为建筑物的化身。此外，当今

图1-18 从维多利亚-埃马努埃莱二世纪念堂俯视古罗马城-意大利罗马
图1-19 几何体构成的赫罗纳大学教学楼-西班牙赫罗纳
图1-20 气势雄伟的巴塞罗那主教堂拱顶-西班牙巴塞罗那

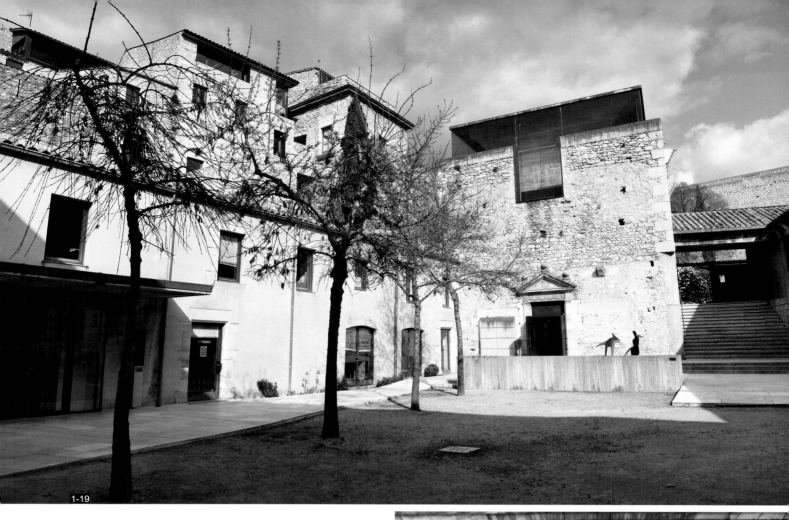

1-19

人们对于建筑物的评价大多借助于照片，时常出现好的
建筑由于照片拍得不好，得不到正确的评价，而平庸的
建筑由于照片拍得好，却有可能被评为杰作，照片的
好坏有时能影响建筑物的命运。如何做到客观性和观
赏性之间的平衡，这就要求摄影师不仅应具有精湛的
专业技巧和对建筑设计的深刻理解，更重要的是敏锐
的领悟力和艺术感觉，这对摄影师是一个很大的挑战
（图1-24）。

　　随着社会经济的飞速发展，以满足特定客户的某
种商业需求为目的的建筑商业摄影，得到了越来越广泛
的应用。如：房地产商用实景照片替代建筑效果图来展
示建筑的风采，以达到令人更加信服的目的；在旅游开
发、城市形象推介、酒店营销、商业地产宣传等等诸多
方面的商业广告用片。

　　创作风格多样化的写意类建筑摄影作品同其他艺
术摄影作品一样，影赛、展览、报纸、书刊、画册等都
是它们的展示方式和载体。随着数字网络技术的飞速发
展，传播途径更加丰富，网络越来越成为主要的展示传
播途径（图1-25）。

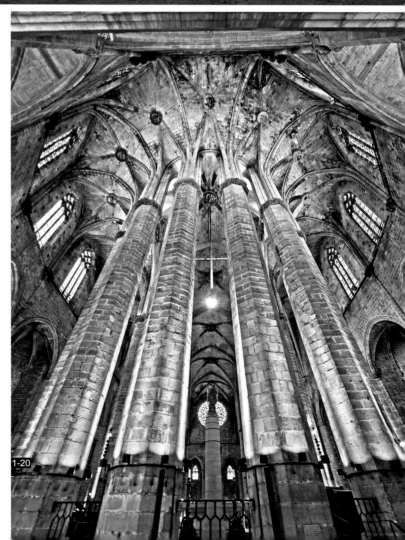

1-20

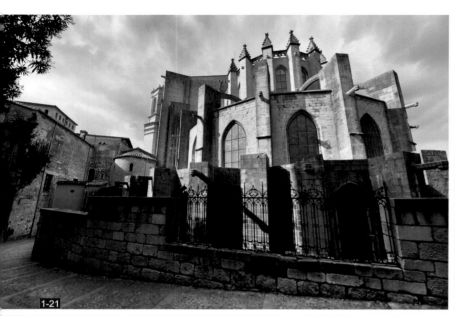

1-21

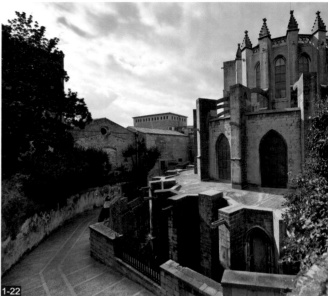

1-22

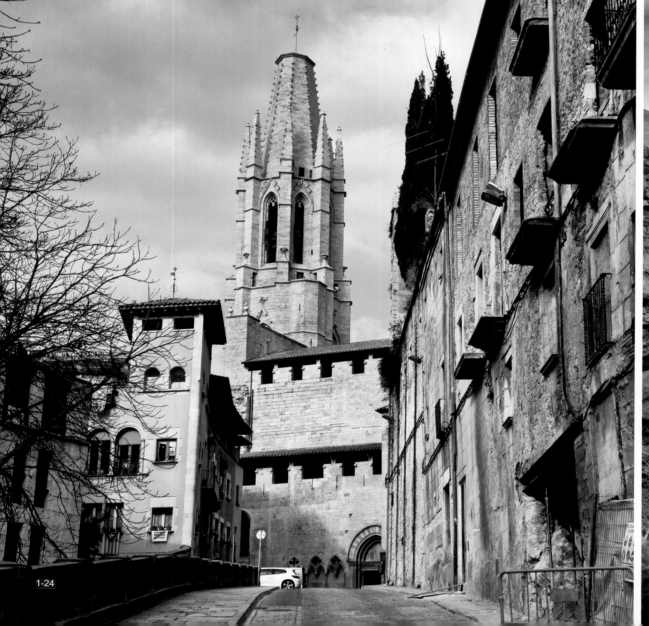

1-24

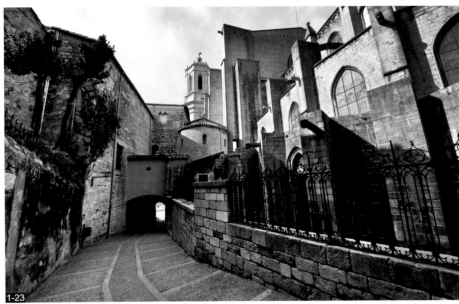

1-23

图1-21 正立面-赫罗纳大教堂-
西班牙赫罗纳
图1-22 侧立面-赫罗纳大教堂-
西班牙赫罗纳
图1-23 透视-赫罗纳大教堂-西
班牙赫罗纳
图1-24 在通往赫罗纳大教堂的路
上-西班牙赫罗纳
图1-25 温宿托木尔大峡谷-新疆

1-25

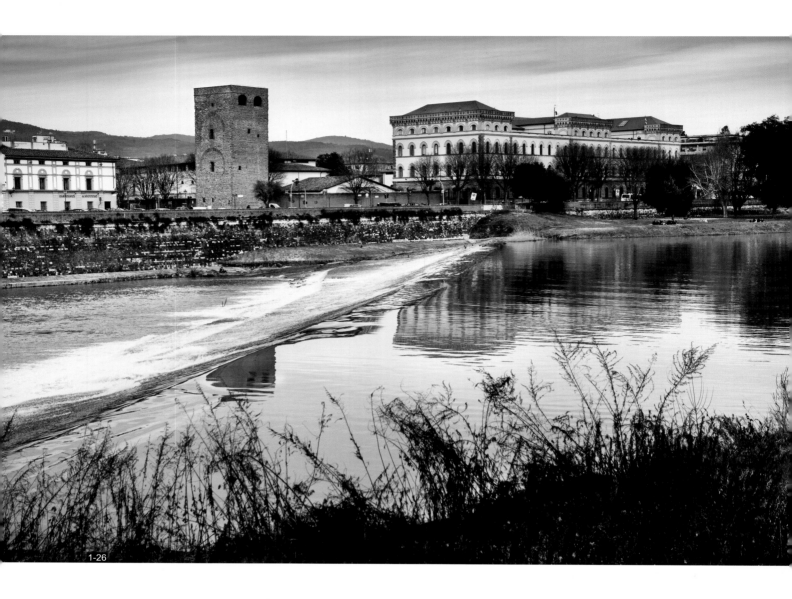

1-26

1.2 建筑摄影的艺术魅力

1. 建筑艺术的审美元素

 建筑是人类科学文化的一种表现形式，它以特有鲜活的形象语言记载着人类社会文明发展的进程史，在科学技术领域和文化艺术领域所取得的辉煌成就，并以独特的方式留下了社会特质、生存方式、宗法礼教、地理特征、哲学、美学等丰富的人文信息的印迹（图1-26）。建筑的形制、构造样式、功能布局、空间形态、装饰题材等特征，形成了自身空间形式的丰富内容，由此建筑也成为一种以形式为主的造型艺术（图1-27）。

 建筑物质化的表现形式——建筑形象，是建筑物的外观或内部（包括建筑体型、立面形式、建筑色彩、材料质感、细部装饰等）在人脑中的综合反映，也就是建筑客观外观给人的主观感受。它对人视觉上产生的刺激与冲击，唤起了人们的某种情感，使人在心理上发生或欣赏共鸣，或排斥抗拒等不同的情绪反应，给人以美或不美的感受，它是建筑艺术审美元素中最重要的部分之一（图1-28）。

图1-26 暮色照亮阿尔诺河畔-意大利佛罗伦萨
图1-27 与大教堂雕塑媲美-西班牙赫罗纳
图1-28 以建筑色彩质感装饰为代表-高迪作品奎尔公园-西班牙巴塞罗那
图1-29 以形体质感光影代表-新大教堂-荷兰代尔夫特

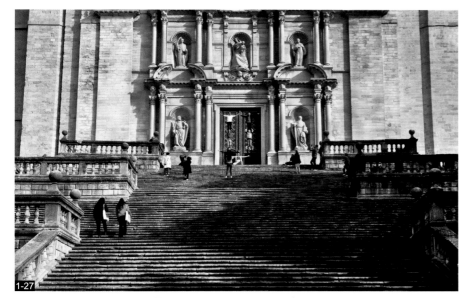

1-27

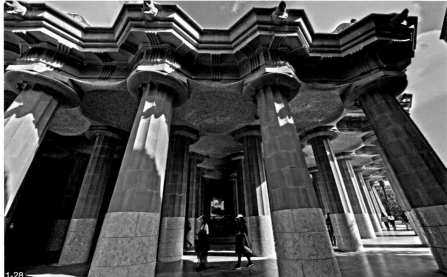

1-28

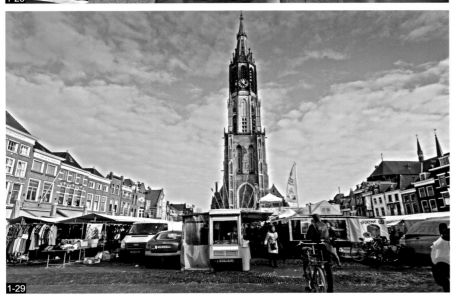

1-29

　　建筑形象的基本构成部分为空间和形体。空间是建筑的精髓，是建筑区别于其他造型艺术的最大特点，这个非物质的要素是人们在自然环境中用物质包围起来的有限的人工环境，建筑的外部占据着自然界的空间，以其在空间中的体量给人以感受；形体是构成建筑外在形象的基本要素，它又可以抽象为形状、轮廓、凸凹、线条、面、点等，空间和形体是建筑艺术的载体和主角。通过建筑构图的过程，将建筑构成的各个局部元素以及各种因素组织成有规律的形式，形成整体的建筑形象，主要的构成要素包括比例尺度、色彩、质地、光影和细部。建筑比例尺度是建筑美感上的考量，建筑物的局部与整体间的比例关系以自然界及人体的美感为基础，而达成建筑物本身的和谐关系，建立和谐的视觉秩序；建筑的色彩和质地用一种最直接、最敏感的艺术语言，传达出不同建筑所特有的氛围和气质；而经过艺术处理的建筑室内外光影效果，使得建筑形象应时变幻富于动感，烘托出独特的意境、气氛和象征；建筑的细部处理则是建筑艺术风格最为显著直观的标志。建筑本身特有的这种实物特性和空间感受，通过一定的美学原则，呈现出建筑艺术的形式美，营造出独特的审美感受（图1-29）。

　　构成自然万物包括人类自身的物质的自然属性（如：形状、线条、色彩、声音等）以及组合规律（如：对称、比例、均衡、节奏等），尽管千姿百态、五彩缤纷，却都具有和谐、完整、统一又不单调的本质属性，通过物体外在的表现形式将审美特性呈现出来，构成了事物的形式美，例如：既富有变化又不失秩序的形式能够给人带来美感。这些自然形态造就了人类思维意识中对美的感知，形成了原始美学的基本概念，在这种基本概念之中逐渐孕育出人们审美的眼光，也由此支配着人类的创造活

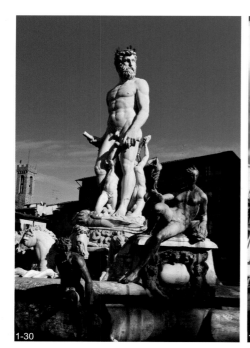

1-30

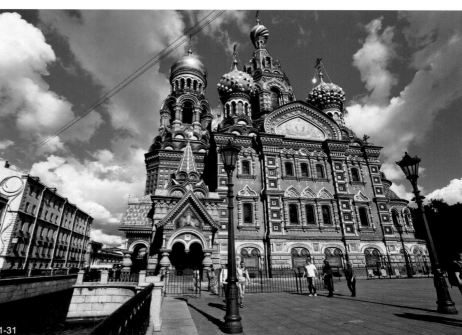

1-31

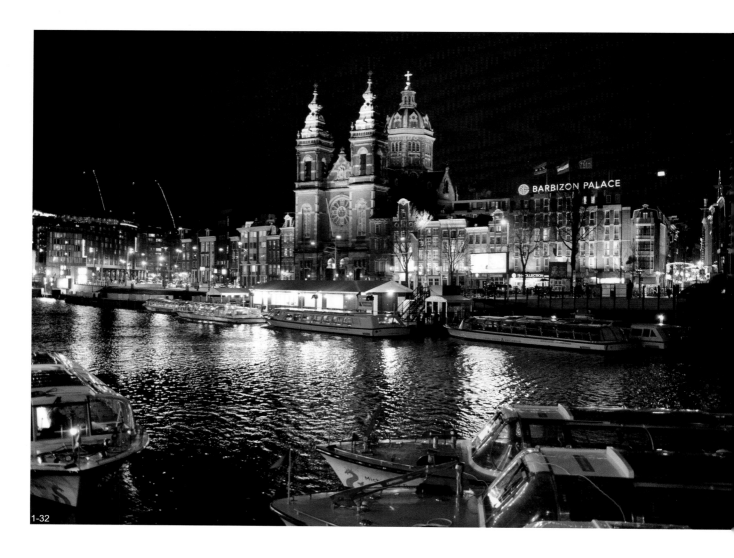

1-32

动，特别是艺术创造，建筑艺术更是如此。人类在创造建筑的过程中对建筑艺术的审美形式规律进行了总结和概括，形成了建筑艺术形式美的基本法则，主要包括：变化与统一、主要与次要、对比与微差、比例与尺度、均衡与稳定、序列与节奏、冲突与协调等等，它们也成为建筑艺术的审美元素中不可或缺的部分（图1-30）。

法国建筑大师勒·柯布西耶总结道："优美的形象，形体的变化，几何规律的一致，达到了能给人以协调的深刻感受，这就是建筑艺术。"建筑形象的各个构成要素之间通过遵循建筑艺术形式美的基本法则的组合，呈现出诸如：空间感、层次感、质感、和谐、对比、韵律、色彩等等建筑艺术的审美元素，使建筑具有鲜明的形象特征和感染力，从而获取独特的艺术效果，引起人们情感上的共鸣与美的联想（图1-31、图1-32）。

随着人类物质技术的进步，在满足人的基本实用需求的基础上，对建筑艺术形式的审美价值的要求也越来越高，许多美学中的审美元素诸如主题与造型、对比与调和、重复与变化、多样与统一、色彩与色调等等成为建筑设计中常用的艺术法则，给人带来梦幻般凝固美的优秀建筑不断地被创造出来，建筑已经超越了单纯的实用需求，而成为一种凝聚着人类智慧和才华的立体艺术形式（图1-33）。

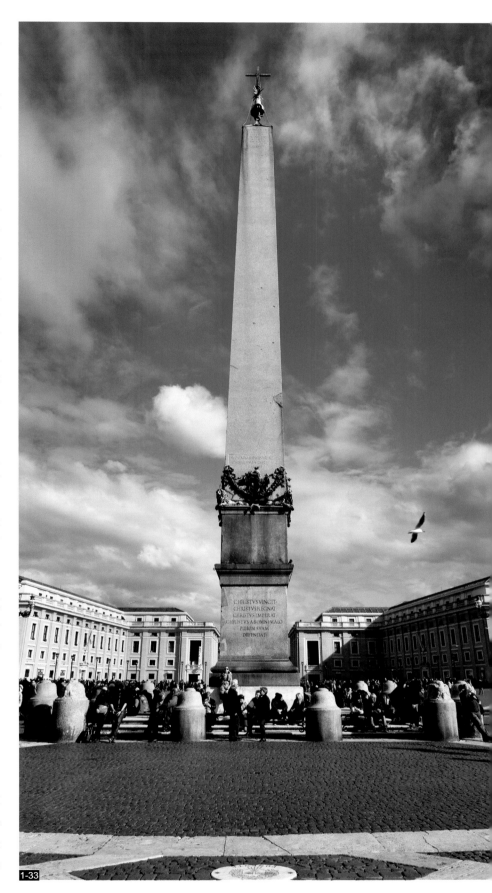

图1-30 富有统一的形式美-西尼约里亚广场的【海王星喷泉】雕像群-意大利佛罗伦萨
图1-31 独特的建筑艺术代表-滴血大教堂-俄罗斯圣彼得堡
图1-32 独特的建筑艺术代表-夜景中的火车站-荷兰阿姆斯特丹
图1-33 建筑以立体艺术形式来表达-圣彼得广场上的方尖碑-意大利罗马梵蒂冈

1-33

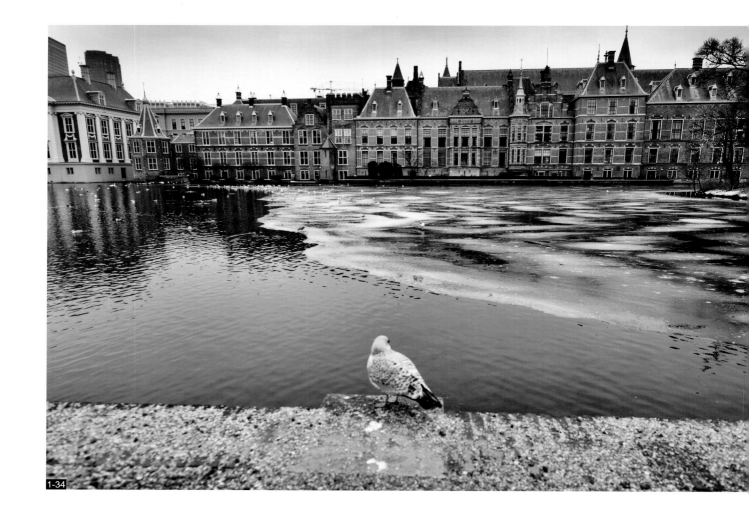

1-34

2. 建筑摄影的主要视觉要素

在所有平面艺术中摄影与视觉的结合最为紧密，摄影有其固有的特性和视觉影像语言，用摄影的方式去观察与表达，是摄影创作最基本的前提和基础。对摄影而言，不仅要善于观察被摄体自身的特性，还特别需要对摄影视觉影像语言的各种元素如点、线、形状、影调、色彩、质感、光线等等进行把握和熟练运用（图1-34）。

建筑摄影艺术是表现建筑形式美的视觉艺术，建筑形象所呈现出来的建筑艺术的审美元素是建筑摄影艺术所要表达和展现的。摄影用其特有的话语方式：透视比例、构图、用光，对建筑形象的构成要素中的形状、比例尺度、质感、色彩、细部、光影作用等进行筛选、提炼、概括，对人们的视觉感受进行调节或创造，这些元素也就是建筑摄影的主要视觉要素。通过它们来对被摄建筑的审美感受进行描绘和表达，以充分诠释建筑艺术的魅力，并再现建筑三维的空间感觉，使二维的平面画面保持视觉上的真实性（图1-35）。

值得注意的是由于画面的有限性，而建筑体所包含的视觉要素却是纷繁复杂，使各种视觉要素不能同时或以相同的地位在画面上得以表现，如何取舍显得尤为重要。学会以摄影的眼光去观察被摄建筑的本体形象和空间环境，学会在杂乱中发现秩序，在简单中看见丰富，在繁杂中找到单纯，利用摄影技术手段从各种视觉要素中进行凝练和剥离，进行合理表达，实现画面的意义（图1-36、图1-37）。

图1-34 以建筑各种元素来体现-冬季的海牙之都-荷兰海牙

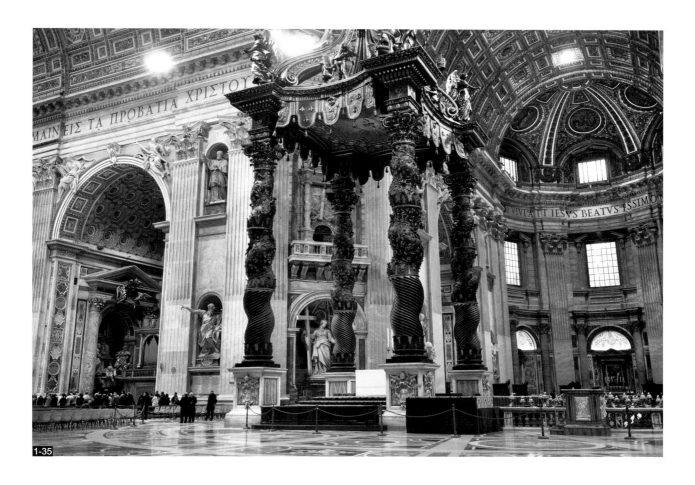

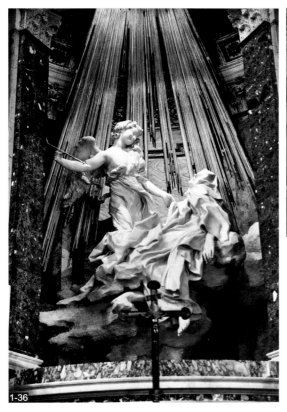

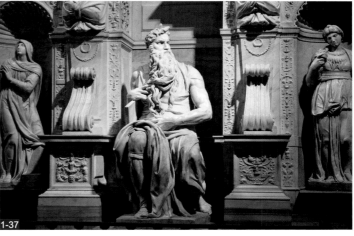

图1-35 圣彼得大教堂大厅-意大利罗马梵蒂冈
图1-36 取与舍来体现建筑内精髓-贝尔尼尼的雕刻
【圣泰蕾莎的欣喜】-意大利罗马
图1-37 取与舍来体现建筑内精髓-米开朗琪罗的雕
刻代表作【魔西像】-意大利罗马

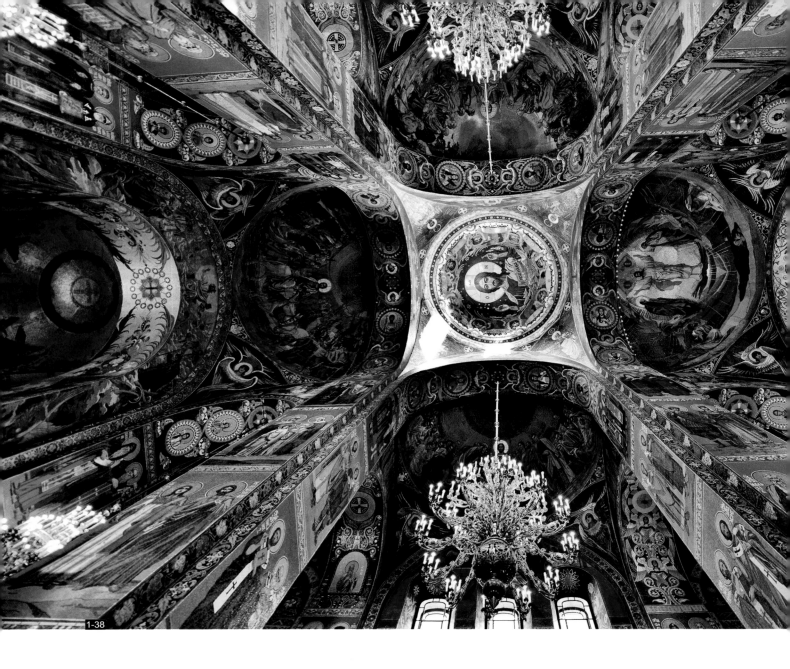

1-38

3. 建筑摄影的艺术魅力

　　自摄影诞生之时起，建筑就以其巨大的魅力吸引着的一代又一代的摄影人，人们从建筑中得到了许多有益的启迪和奇妙的灵感，多姿多彩的造型元素和所蕴涵着的丰富社会文化信息，成为经久不衰的摄影主题（图1-38）。

　　摄影特有的艺术感染力在于既写实又具有空间秩序感及光影效果，建筑是固有存在的空间实体，建筑摄影可以从各种角度肆意地发挥摄影师对空间、形体、线条、层次等建筑元素以及建筑艺术形式美的理解与感悟，用独特的视角去发掘建筑蕴藏的美，展示建筑外在气质和内在精髓。以摄影这种特有的语言来记录表达建筑艺术的符号，提升了建筑的意义，使得建筑美学得到升华，在建筑摄影作品中人们既可以感受到建筑艺术的魅力，又能从片砖块瓦保留着的历史记忆中，体味世事变迁的沧桑（图1-39）。

　　建筑摄影之所以充满魅力，就在于它既具有建筑和摄影的双重特质，又必须从两者的视角来对拍摄主体进行观察和表现，在选题、视角、构图、用光、器材，乃至控制建筑透视失真等方面都有着不同于它类别摄影的特性（图1-40）。建筑摄影

图1-38　多姿多彩的造型元素-滴血大教堂天顶-俄罗斯圣彼得堡
图1-39　表现空间的延展和深邃-画家维米尔的故乡之路-荷兰代尔夫特

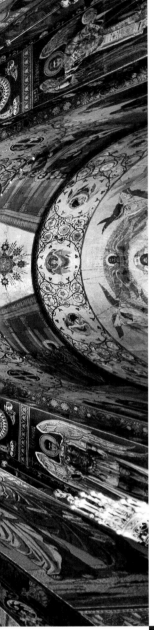

的表现形式和表现手法完全取决于照片用途和创作意图，它既可以用纪实的手法真实地记录、再现建筑（图1-41）。也可以在构图上从不同寻常的角度抽象地表现建筑；既可以使用专业的移轴相机来控制透视失真，追求一种几乎没有变形的透视效果。也可以完全不顾被摄建筑原有的空间比例，利用超广角镜头或鱼眼镜头的透视变形来强调画面的戏剧性效果，追求视觉的冲击力（图1-42）；既可以通过构图、用光、视觉透视等摄影技术手段，准确地再现建筑的三维空间的真实感受。也可以充分展现建筑在各种光线作用下的视觉效果，在光影变化中捕捉建筑的神韵和精彩瞬间（图1-43）；既可以将建筑在现实空间上无法构建在一起的线条，通过光与影在影像上联系起来，使之源于现实，又高于现实。也可以通过暗房技术或数字化手段对建筑影像进行再加工、再创作，用一种随心所欲的方式来表现建筑。

"建筑摄影应比建筑本身更美"（安藤忠雄），人们从建筑艺术的各种审美元素中去体验其美感，将建筑摄影的视觉要素作为拍摄素材，运用各种摄影技术手段来表现建筑的独特韵味、审美价值和文化象征。通过对建筑的观察、理解和感悟，用镜头表达出自己对建筑的独特感受，用摄影构图语言营造出建筑美学所不具备的美学特征（图1-44）。

值得注意的是，建筑的真正意义不完全在于建筑物本身的形式，建筑文化是文化的重要组成部分。著名作家果戈理曾说过，"当歌曲和传说已经缄默的时候，建筑还在说话"，建筑是文化的载体，文化是建筑的灵魂，建筑背后所包含的历史和文化的意义，往往是建筑的本质和精髓，只有从文化的高度来审视建筑，才能真正理解建筑，才能真正把握建筑的内涵和价值。摄影者对建筑文化的这种心灵触动和灵魂共鸣，通过摄影的语言表现出来，交给观众来解读，正是优秀建筑摄影作品所体现出的真正价值和独特魅力（图1-45）。

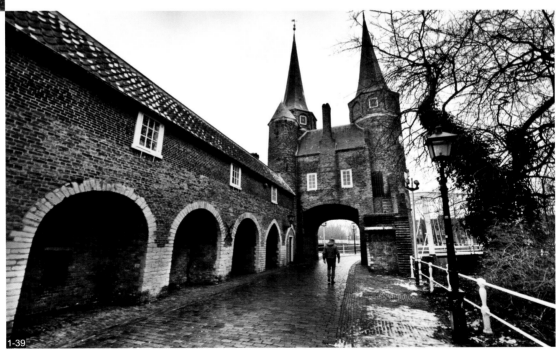

1-39

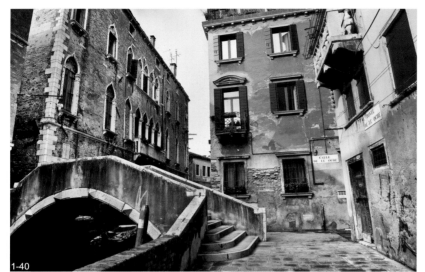

1-40

图1-40　运河小桥-意大利威尼斯
图1-41　圣依纳爵堂的黄铜、灰泥和镀金大理石柱-意大利罗马
图1-42　用广角表现建筑的视觉冲击力-双塔广场-意大利博洛尼亚

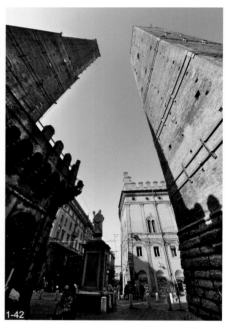

1-42

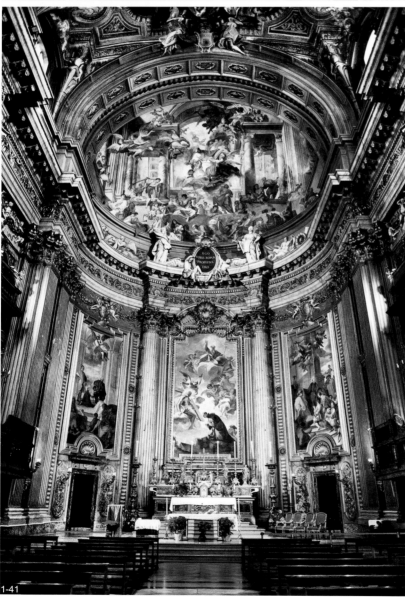

1-41

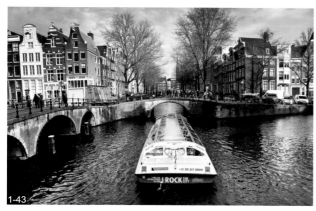

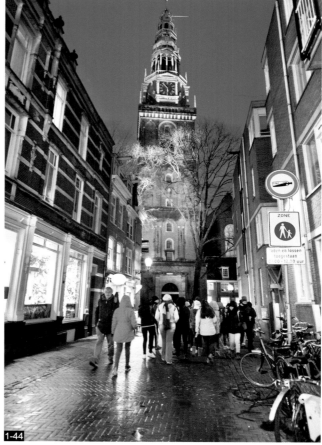

图1-43 建筑在光影变化中的神韵-童话水城之光-荷
兰阿姆斯特丹
图1-44 表现建筑的独特韵味-街头夜景-荷兰阿姆斯
特丹
图1-45 建筑是文化的载体-安康圣母大教堂-意大利
威尼斯

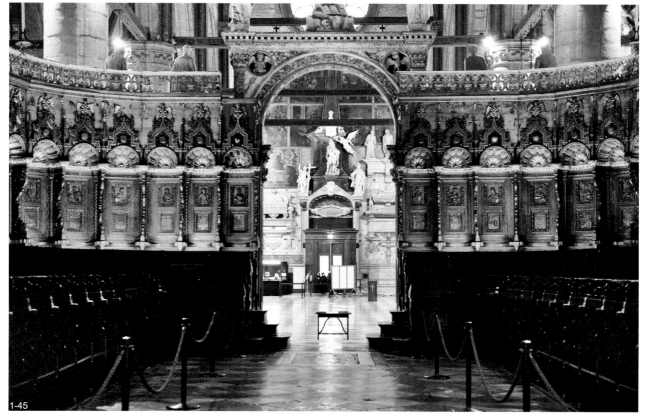

第2章　建筑摄影的器材选择

"工欲善其事，必先利其器"，建筑摄影的拍摄对象建筑体与其他类别的被摄体有着很大的不同，除了建筑自身体量巨大外，还受到拍摄现场的空间环境、拍摄机位、镜头视角、透视变形、相机画幅等因素的制约。因此，充分了解各种摄影器材的特性，合理选择配置摄影器材，对建筑摄影来说十分重要。

2.1　照相机的基本知识

任何照相机都具有镜头和机身两个基本部分（图2-1）。

1. 镜头

从本质上说，镜头就是利用凸形光学玻璃，将来自被摄体上的每一点光线折射，这些光线聚集起来形成清晰并倒立的影像，即焦平面。当镜头准确聚焦时，胶片（或传感器）就与焦平面相互叠合，在胶片（或传感器）上产生清晰的影像。镜头的成像质量由光学结构设计、材质、加工质量、镀膜技术等多方面的因素组成的，成像质量的好坏是评价镜头的标准。

1）镜头的结构

镜头是由镜筒、镜片、光圈（光阑机构）和调焦环（调焦机构）等部件组成。

（1）镜片

镜头的镜片是由一系列镀有增透涂层的光学镜片组成，一般来说镜片数多，透镜组越多，减少各种像差的情况就好；镜头的多层镀膜工艺越高，色彩还原成像质量就高。

（2）光圈

在镜头中间或后部，安装着由若干金属叶片构成的可变光阑机构，通过调节装置形成一个直径可调节的光孔："光圈"。光圈能控制和调节镜头光通量，光圈开度的大小直接影响胶片（或传感器）上的照度。光圈与快门速度组合控制曝光量，最佳光圈的选择取决于被摄景物所需的景深和快门速度。

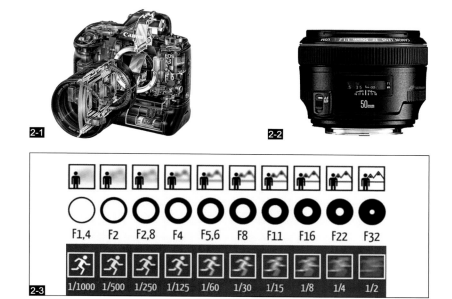

图2-1　佳能EOS3相机剖面图
图2-2　调焦环与自动手动对焦切换
图2-3　光圈数和孔径大小

（3）调焦环

调焦机构就是镜头上的调焦环，是用于调节焦距的装置。通过旋转调焦环，可以调整镜头焦距，使被摄体在照相机上清晰成像。一些中高档相机具有自动对焦功能，这类相机的配套镜头上，还设有手动和自动对焦的切换系统（图2-2）。

2）镜头的技术要素

镜头主要是通过焦距和光圈的调节，以获得清晰成像和被摄体周围适度清晰的聚焦范围，即"景深"。此外，视角和孔径也是衡量镜头技术特性的重要参数。

（1）焦距

镜头的焦距是指当镜头聚焦在无限远（∞）时，从镜头的中心点到焦平面之间的距离。镜头的焦距决定了该镜头所拍摄的被摄体所形成影像的大小，如果对同一位置的物体进行拍摄，镜头的焦距越长，形成的影像就越大。

（2）光圈数

光圈的直径直接与焦距相关，镜头的焦距除以光圈直径后，就得到相应的光圈数，也就是说对同一光圈数，任何种类的镜头能够透过几乎相同光量的影像。光圈数一般以f值表示，f值越小，光圈孔径越大，其通过的光线就越多，反之亦然（图2-3）。

（3）景深

景深是指对焦点前后有一个清晰的距离范围，它对最终成像起着至关重要的作用。景深大，被摄物清晰范围大；反之亦然。影响景深的三个原因是：光圈、镜头焦距、拍摄距离。

光圈大小的调整，可以改变景深。对于采用相同镜头和相同距离的被摄体，一般来说，光圈越小（f值越大），景深越大（除非焦距极近），显然，用f/16拍摄的照片比用f/2.8拍摄照片的景深要大得多。

景深在一定程度上受限于被摄体至照相机的距离。采用相同的焦距和光圈，被摄体离相机越近，景深就越小。

使用不同焦距的镜头也可改变景深。在相同的光圈和被摄距离的情况下，镜头焦距越短，景深就越大。

对于一幅特定的照片应该使用多大的景深，取决于试图用这幅照片传达什么信息，摄影师要创造性地运用景深（图2-4）。

（4）视角

当使用的镜头焦距相同时，由于胶片或（传感器）的画幅不同，被摄体的范围也就不同，也就是指镜头能涵盖的景物范围，由镜头的焦距和画幅来确定（图2-5）。这种用角度来表示被摄范围，就叫"视角"。

（5）孔径

镜头的孔径是表示镜头最大的通光量，通常用最大光孔直径与镜头焦距的比值表示。比值越大，镜头的进光能力就越强；反之亦然。

2. 机身

照相机必备基本的机身构件包括：快门装置、取景器、感光系统、机身部件，现代照相机一般都带有控制电路系统等。

1）快门装置

快门是控制进入镜头的光线投射到胶片（或传感器）上曝光时间长短的装置，以秒来表示。快门主要依靠用手拨动大多数相机和镜头上的刻度盘来调整的，或者靠相机内部的耦合电路传感器由电子控制的。国际标准速度级是：1、1/2、1/4、1/8、1/15、1/30、1/60、1/125、1/250、1/500、1/1000、1/2000、1/4000、1/8000。有的相机还增加了B门（手控曝光）和T门（长时间曝光）两档（图2-6、图2-7）。

自动曝光照相机还可做1/3节递增或1/3节递减，使快门速度与光圈曝光组合更加准确。为了得到运动中的被摄体的清晰影像，需要采用足够快的快门速度来凝固运动中的被摄体，曝光时间越短，影像越清晰。使用何种快门速度，取决于我们需要怎样影像效果，正确的快门速度将可以获得所需的效果，有助于表现作品的主题。

2）取景器

取景器是用来观察被摄体，选取被摄景物范围和构图的装置。它使得拍摄者能准确地对准被摄体，并决定对被摄体的哪部分聚焦。取景器可分为三类：直视取景器、磨砂玻璃取景器、单镜头反光取景器。

直视取景器又称为旁轴取景器，多用于旁轴取景照相机；磨砂玻璃取景器多用于机背取景的大型座机，优点是取景范围与拍摄范围完全一致，缺点是取景器里的影像多为倒影；单镜头反光取景器能基本完整地显示所摄的景物（图2-8）。

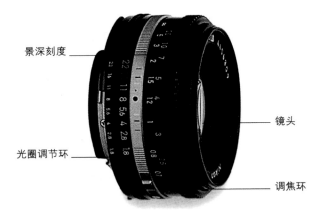

景深刻度 — ／ — 镜头

光圈调节环 — — 调焦环

50毫米标准镜头

2-4

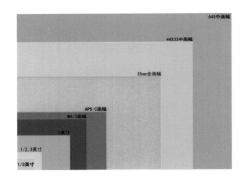

2-5

2-6 2-8

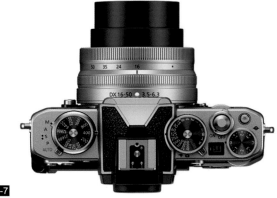

2-7

图2-4 镜头的景深刻度范围
图2-5 各类画幅比较
图2-6 快门
图2-7 相机上的快门刻度盘-尼康Z fc微单相机
图2-8 取景工作简图

3）感光系统装置

传统胶片照相机中，小、中型照相机主要采用自动卷片和手动卷片两大类；中型照相机也有用胶片后背或数码后背；大型照相机采用散片胶片匣。数码照相机则直接采用感光元件。

4）机身部件

机身部件是照相机安装各种构件的载体，它还包括一个暗盒。机身上安装镜头的接合面到机身焦平面的距离要求精确，以保证拍摄的画面清晰。

5）控制电路系统

随着电子技术在照相机上的应用，自动曝光控制系统、自动聚焦系统、高灵敏度测光系统、自动闪光的自动功能层出不穷。除了大画幅照相机还是采用手动式曝光和测光，其他相机基本都采用自动控制电路系统来进行曝光和测光。

（1）自动曝光控制系统

自动曝光控制系统，它的目的是保证胶片（或传感器）获得正确、合适的曝光量。在拍摄者按动快门过程中，通过由相机中内置式测光系统，来测定被摄体的黑暗，计算出速度（或光圈）值，然后控制快门的开启速度（或光圈值的大小），准确地进行聚焦和曝光，实现对曝光的自动控制。通常自动曝光控制系统可提供三种操作方式（光圈优先式、快门优先式、程序式）中的一种或两种（图2-9）。

2-9

图2-9 美能达自动对焦相机

（2）TTL测光方式

TTL是英文Through The Lens的缩写，意思是通过镜头进行测量光线，获得正确的曝光值的方法。拍摄者半按快门，相机启动TTL测光功能，入射光线通过镜头以及反光板折射，进入机身内置的测光感应器，得到一个合适的光圈值和快门值，当拍摄者完全按下快门，相机按所测定的结果来自动拍摄。它的特点是拍摄时可以直接测光，而不必考虑更换镜头、加装滤镜而需重新调节曝光倍率等问题，直接按下快门即可。现在的单反相机几乎都采用这种结构。

2.2 照相机的种类

照相机种类繁多、型号各异，分类方式也很多。按存储方式可分为传统胶片照相机和数码照相机；按使用的胶片的片幅尺寸可分为小画幅、中画幅和大画幅，大画幅相机里面又可分为单轨和双轨座机；按相机的基本结构形式可分135相机、120相机和轨道式相机；按取景系统可分为旁轴光学取景式照相机、单镜头反光照相机和双镜头反光照相机；此外还有折叠式照相机、座机等。

1. 照相机的常用类型

1）单镜头反光照相机

单镜头反光照相机简称为单反机，这是一种摄影师和摄影爱好者最常用的相机类型。

单反机的取景、对焦和成像是使用一套光学系统，通过同一个镜头来完成的。在它的机身内部有一个成45°的反摄镜，被摄体的反射光经过镜头照射在镜头后的反摄镜上，光线向上反射透过调焦屏进入五棱镜，通过五棱镜的折射将调焦屏上反转

的影像转为正像，经由安装在后部的取景窗透射出照相机。拍摄时，通过取景窗看着正像的被摄体影像来调焦和构图，当按下快门释放钮时，反光镜向上抬起，快门打开，光线进入胶片或数码感光元件，完成曝光。拍摄者透过取景器看到的场景与实际拍摄出的画面的基本一致，因而没有视差现象。但由于单反机的结构稍微有些复杂，当按下快门后，反射镜抬起瞬间，会遮挡住进入眼睛的光线，在取景器中看不到任何影像，并且由取景方式转换到拍摄方式也需要花费一定的时间，由此会出现时滞现象，可能使拍摄者错过一些很好的瞬间；此外反光镜在上升过程中容易出现轻微的震动，对画面的清晰度也会造成一定的影响。

大多数单反机的镜头是可换的，可以使用的镜头类型非常多，从鱼眼镜头到超长焦镜头，不同焦距的镜头琳琅满目，具有广泛的选择性。

单反机有使用传统胶片的小画幅135相机或中画幅120相机，也有使用数字影像存储的数码相机。

135单反机使用35mm胶片为感光材料，由于其具有非常成熟的机身制造工艺，机内测光方式非常丰富完善，自动化程度很高，适用的镜头群也非常庞大，并且它体积较小，重量较轻，操作使用灵活，机动性强，是当时普及程度最广的一种相机。但因其只有24mm×36mm的片幅，使得高倍率的放大影像质量下降得很明显，从影像品质的角度来说并非最佳（图2-10）；

120相机使用120或220胶片，常用规格有6cm×4.5cm、6cm×6cm、6cm×7cm、6cm×9cm等，即使是最小的645底片的面积也是普通135系统的3倍，在大尺寸放大时优势明显，影像的成像质量较高。许多120相机采用可更换的胶片后背，这样底片仓可以轻松地分离互换，其中许多机型可使用特殊的数码后背。其中120型透视调整相机通过曝光窗处磨砂玻璃屏取景，对影像可作透视调整，镜头和胶片后背均可更换。虽然120相机的便携性不如135单反机，而且因其具有反光箱，往往在拍摄时震动很大，需要进行反光镜预升的操作，比较麻烦，但它良好的成像质量和相对大画幅相机适中的体积以及操作性、便携性，成为高品质摄影的主要使用器材，对于非常需要控制透视失真的建筑摄影是非常适用的。随着数码技术的飞速发展，135单反机已经基本被数码单反机所替代，120相机也越来越多地使用数码后背（图2-11～图2-14）。

图2-10 尼康F6 35mm顶级单反相机
图2-11 禄莱AF6008中画幅相机
图2-12 哈苏503CW中画幅相机
图2-13 禄莱HY6中画幅数码相机
图2-14 利图中画幅数码后背

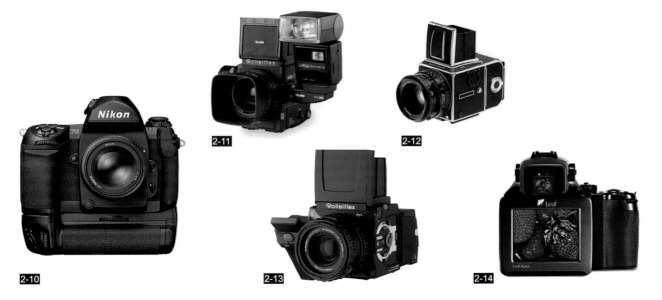

2-10
2-11
2-12
2-13
2-14

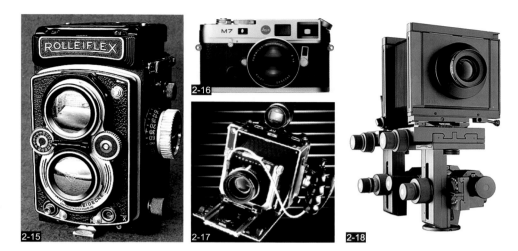

图2-15　120禄莱中画幅双镜相机
图2-16　徕卡M7相机
图2-17　林哈夫45大画幅相机
图2-18　仙娜p2单轨大画幅座机

此外，单反机的配件也十分丰富。每款单反机都可以使用多种闪光灯、滤镜以及其他配件，为摄影者进行创作提供了有利条件。

2）双镜头反光照相机

双镜头反光照相机简称双反机。这种照相机具有两个镜头，上面的镜头用于取景和聚焦，经过一个与主光轴呈45°的反光镜头的反射，在磨砂玻璃屏上形成清晰的影像；下面的镜头用于拍摄。这种相机拍摄时不会出现震动，但在近距离拍摄时会出现视差。但由于这种相机的镜头是固定焦距的，无法更换，而且不便携带，现在已很少有人使用（图2-15）。

3）旁轴取景照相机

旁轴取景照相机是早期照相机的典型结构，它的取景系统和光学系统是两个独立的系统。取景工作时，相机的取景器始终开着，两者之间相对独立。它的优点：拍摄的工作行程短，按动快门释放的瞬间即可捕捉到景物，没有时滞、噪声小（图2-16）。

4）机背取景全画幅照相机

机背取景全画幅照相也称大画幅照相机、座机等，一般是指使用底片面积在4in×5in以上的散页片型相机。这类相机胶片是装在胶片匣里，胶片面积大，一般有4in×5in、5in×7in和8in×10in几种。它的镜头架是固定在伸缩皮腔上，靠皮腔折盒的伸缩来调焦，镜头可以更换。取景是通过机背的毛玻璃，可以100%的全画幅观察被摄体。通过调节镜头板和后背的俯仰、升降、水平或垂直平移，调整镜头光轴与胶片平面中心之间的相对位置关系，以适应各种角度的拍摄。大画幅照相机优点是一般照相机不可比拟的，它可以做各种技术调整，比如对画面的形态、透视及景深进行控制，全方位校正影像的透视变形、调整清晰平面等，可以进行各种拍摄尝试和创作。它成像清晰度质量高、颗粒细腻、质感真实，可以获取非常丰富的影像细节，画面技术质量非常高。但是这类相机操作复杂，技术要求很高，并且体积大，不便携带，基本上只有专业摄影师才会使用（图2-17、图2-18）。

大画幅照相机可分为双轨和单轨两大类。双轨属于轻便型，常用于拍摄风光、建筑等户外题材；而单轨调整范围广泛，专业配件丰富，多用于商业摄影领域。单轨照相机重于双轨照相机，故更适宜于影棚内摄影使用。

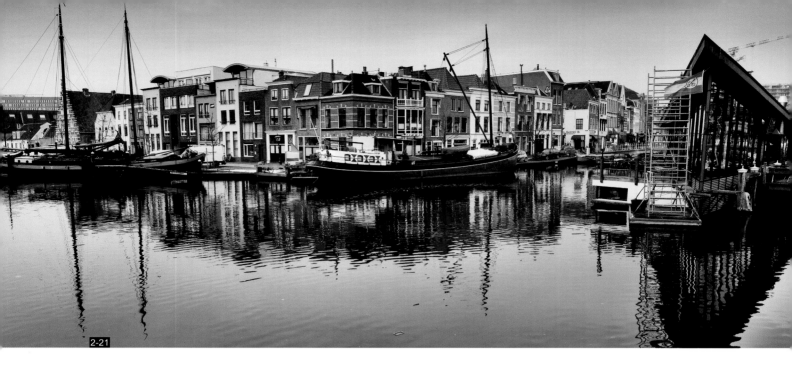

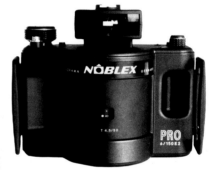

5）全景照相机

　　全景照相机指的是在一次曝光时能呈现同一平面上120°、180°或360°景致的照相机。全景照相机能在快门曝光的同时，通过镜头轴后部的垂直切口旋转镜头或整架照相机，又称摇头机。由于它的独特视觉效果，主要应用于风光摄影领域（图2-19～图2-21）。

2. 数码照相机

　　数码照相机（Digital Camera 简称DC）是以数字信号的方式来记录影像的。它采用CCD或CMOS图像传感器作为成像器件，通过A/D（模拟/数字）转换器，将光信号转化为电信号后再转换成数字影像，储存在相机的存储器中，并以数字的方式实现图像的传输、浏览和打印输出。数码照相机具有直接显示、存储、处理、打印和直接传送影像的特点。数码影像的二元形式，可以在计算机上方便地对照片进行编辑、加工处理，摄影师对数码影像的控制远远超过了传统的暗房中对胶片影像的控制。

　　当前数字技术发展得越来越快，数码相机的成像质量提高迅速，普通数码单反机的像素早已跨过了千万级。120数字后背的成像质量，已经非常接近相应平台下的胶片效果，只是在影调和明暗细节的表现上与传统胶片还有一定的差距。但是数码相机凭借着其即拍即影的便利效果和极为强大的后期处理能力，应用几乎遍布所有图像拍摄的领域。

图2-19　林哈夫617宽幅相机
图2-20　诺宝中画幅摇头相机
图2-21　宽幅全景相机-全景小城
运河的倒影-荷兰莱顿

从目前数码照相机的外形和功能上来看，大致可分为以下三类。

1）袖珍数码照相机

袖珍数码照相机指镜头固定（不可更换）的数码照相机。其主要优点是：功能齐全、易于使用、方便携带；还有一种称为卡片机的超薄便携型数码照相机（图2-22）。

2）数码单反照相机

数码单反照相机是传统技术与数码技术相结合的产物。它除具有一般135单反机的各项性能和控制装置外，还具备数码成像的优势。它可以更换的镜头，在曝光、聚焦、色彩平衡和其他创意性功能上，具有良好的操控性。CCD或CMOS感光元件面积比普通袖珍DC和消费级DC的成像面积要大，成像质量更好，但价格更高。其主要应用在商业摄影、新闻摄影等专业领域。近年来，随着数码单反照相机技术的成熟，生产成本逐步降低，应用也越来越平民化（图2-23～图2-25）。

3）数码后背

数码后背是一种新型先进的高质量数字影像记录系统，主要是用于片幅在（6in×6in、6in×4.5in、6in×7in等）中画幅或大画幅专业照相机上的。从功能或成像质量上来看，比数码单反机更专业，输出图像片幅更大、精度更高(一般都在2000万像素以上)，但价格非常昂贵，主要用于商业摄影等领域（图2-26、图2-27）。

数码后背采用CCD作为感光元件，未被压缩的图像格式，为以后图像处理留下空间。在保持原来大文件以及锐度、层次、高光、暗部过渡、色彩还原等方面，具有很大的优势。

据目前国际国内比较著名的数码后背生产厂商有PHASEONE、SINAR、LEAF、IMACON。丹麦1993年PHASEONE公司开始生产第一台扫描后背开始。至今，数码后背在商业领域的应用已经越来越多。

图2-22　尼康S52数码卡片机
图2-23　尼康D4数码单反照相机
图2-24　佳能1DX数码单反照相机
图2-25　尼康D800数码单反照相机
图2-26　phaseone p65数码后背
图2-27　禄莱数码后背

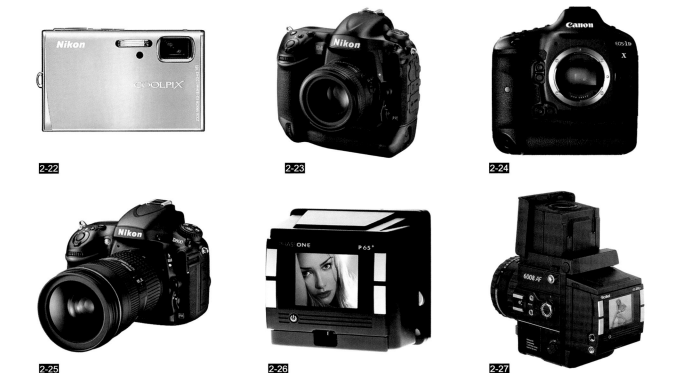

2-22　2-23　2-24

2-25　2-26　2-27

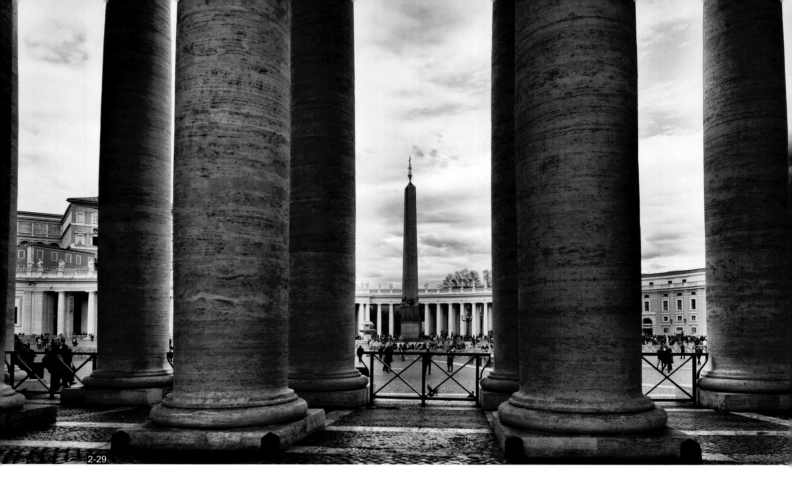

2-29

3. 适用于建筑摄影的照相机

对建筑摄影来说，相机的选择主要取决于照片的使用目的和创作意图。

一般来说如果只是出于记录建筑或者以建筑为题材的摄影作品，对相机没有什么特别的要求，可以根据每个人不同的情况，选择适合自己的相机即可。

对于一些专业的商业建筑摄影等在控制建筑透视失真以及画面质量等方面有着高要求的建筑摄影，具有透视调整功能的大画幅相机是首选器材。摄影师在取景构图时可以通过相机的皮腔部分做大幅度的调整，在镜头能拍到完整建筑的前提下，把建筑的顶部（地面拍摄）或底部（高处拍摄）按构图的需要移到画面中合适的位置，而建筑的垂直线在画面中能够始终保持垂直。特别是一些具有可以调换调焦屏功能的相机，可使用专门的建筑物调焦屏，确保所要表现的被摄建筑物完全垂直，并可以自由地控制水平线和垂直线，这样能够更好地再现建筑物本身的特点，尤其是近拍高大的建筑物时，这种优势极为明显（图2-28、图2-29）。但由于大画幅相机移动调整和更换胶片均较烦琐，操作难度大，技术要求高，携带安装也不便利，并且价格昂贵，对于大多数人来说无法具备使用的条件。

在对画幅没有刻意要求的情况下，中小画幅单反机由于具有体积小，携带方便，操作容易等优势，而且没有视差，可以直接取景、构图、对焦、测光，并拥有丰富的可互换的镜头群，因此是建筑摄影最好的选择。如果配置移轴镜头，同样能够满足专业建筑摄影对没有透视畸变的要求。

随着数字技术的进步，图像的后期数字加工、处理和调整等功能变得越来越强大和便捷，使用图像处理系统来解决透视变形等问题已不再是一个难题。但是，经过数字处理的图像画质会有所损失。就目前的技术而言，中大画幅胶片在灰调过度、暗部层次、细节留存、色彩还原、色调层次、空间表现能力等方面表现出来的出色画质是数码图像无法比拟的。

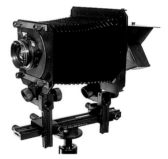

2-28

图2-28　骑士单轨大画幅座机
图2-29　圣彼得广场上贝尔尼尼设计的巴洛克式柱廊-意大利罗马梵蒂冈

2.3 镜头的种类

1. 镜头的种类和特点

在摄影器材中，种类最为繁多的就是镜头。按不同的标准，镜头可分为许多种类，如：按焦距能否调节可分为定焦和变焦镜头；按对焦性质可分为手动对焦（MF）和自动对焦（AF）镜头等；还有一些按特殊用途分如：超长焦镜头、超广角鱼眼镜头、移轴镜头、折反射式镜头、远摄增距镜、微距镜头等。

但不管如何分类，焦距和视角决定了镜头的成像特点（图2-30）。因为不同的焦距视角，产生的透视关系有所不同，形成的成像效果也有所区别，从这个标准出发，我们将镜头分为：广角、标准和长焦三大类。然而，由于焦距受到相机画幅的支配，因此各类镜头是以相机画幅的对角线长度为相应的标准来加以区分的。

1）标准镜头

标准镜头是指镜头焦距与相机画幅对角线的长度基本相近似的一类镜头（表2-1）。如最为常用的35mm相机底片的对角线约为43mm，因此把焦距为40~58mm(通常为50mm)的镜头称为35mm照相机的标准镜头（图2-31）。

图2-30 焦距和视角比较
图2-31 尼康50MM标准镜头
图2-32 尼康20MMf2.8广角镜头
图2-33 雨中的维罗纳大教堂-意大利维罗纳
图2-34 适马8MM 鱼眼 8mm

画幅尺寸对应的标准镜头焦距	表2-1
画幅尺寸	标准镜头的焦距
24mm×36mm （小画幅）	50mm
6cm×6cm （中画幅）	80mm
4in×5in （大画幅）	150mm
8in×10in （大画幅）	300mm

标准镜头的视角与人眼的视角相似，在40°～55°之间，成像效果比较接近人眼的视觉习惯。定焦标准镜头的最大孔径往往比较大，有利于低照度下的拍摄。

2）广角镜头

焦距小于相机画幅的对角线，视角大于60°的镜头称为广角镜头。如对35mm相机焦距在35mm为小广角；20mm为大广角；小于14mm为超广角（俗称"鱼眼"镜头）等（图2-32～图2-34）。

广角镜头的视角宽，在相同位置上用它拍摄的范围大于标准镜头，适合拍摄大

2-31

2-32

2-34

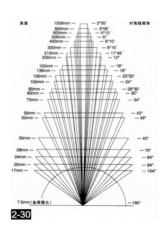

2-30

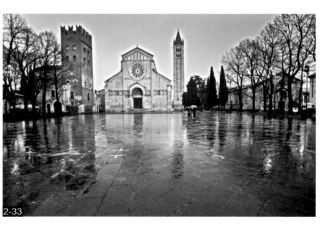

2-33

2-35

场面或在空间受到限制的地方进行拍摄。在使用同样的光圈值时，广角越大，景深也越大。广角镜头的成像特点使得它能夸大前景，压缩后景，形成"近大远小"的影像效果，这种效果会夸大近景和远景间的距离感和大小比例关系，增强了空间纵深感，空间视觉效果明显。但广角越大，其中心和边缘的成像质量差别越大，容易产生透视变形，边缘部的歪斜和畸变也越发明显（图2-35）。

特别是超广角的"鱼眼"镜头，其视角可接近或等于180°有的甚至达到200°，它可以拍摄你面前半球形空间内的一切，是一种特殊效果的镜头。其垂直和水平线条弯曲，透视线条沿各个方向从中心向外辐射，影像严重变形，失真极大，但能产生特殊的视觉效果。

3）长焦镜头

长焦镜头与广角镜头正好相反，焦距大相机画幅的对角线，视角小于人眼的正常视角。这类镜头的焦距一般在85mm以上，甚至可达到2000mm，焦距在85～300mm为普通长焦镜头；大于300mm为超长焦镜头（图2-36、图2-37）。

长焦镜头的视角窄，只能拍摄很小范围内的景物，但在相同距离下获得的影像大于标准镜头，可以使远处的景物产生"拉近"的效果，使景物显得很近，并让其充满画面，概括提炼所拍摄的影像主体，突出中心，适于拍摄远距离的景物或细节丰富的特写。在使用同样的光圈值时，被摄体越远，聚焦范围就越窄，景深越小，前后的清晰度越差。随着镜头焦距加长，景深变小，压缩了景物的远近感，形成了前后景物"贴"在一起的感觉。相对于广角镜头，在拍摄近距离物体时，不容易产生物体的透

图2-35　斜塔与大教堂的雕塑广场-意大利比萨

2-36

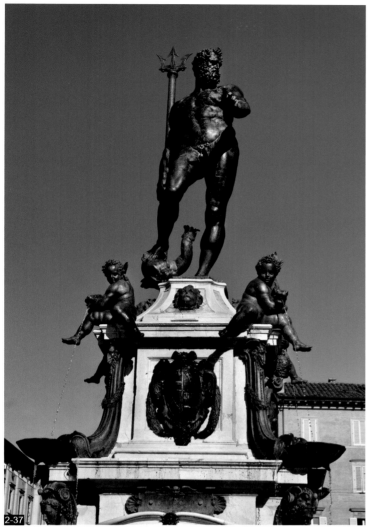

视变形。利用它的这种成像特点，可以虚化背景，突出主体；或晕映前景来烘托影像气氛。

长焦镜头体积大，焦距越长，镜头也越长，越沉重，因此在拍摄时应避免相机的抖动，尽量使用高速快门，最好用三脚架。

4）变焦镜头

变焦镜头是在某段焦距范围内，焦距可以变化的另一种类型镜头。按变焦范围可分为广角变焦（如21～35mm）、标准变焦（如35～70mm）、中远变焦（75～300mm）、远摄变焦（200～400mm）等镜头。

与固定焦距的镜头相比，它可以在不更换镜头的情况下，在一定范围内改变焦距（例如80mm～200mm f/2.8变焦镜头）（图2-38、图2-39），使拍摄者能够在不改变拍摄位置的情况下，较大幅度地调节被摄体的成像比例。变焦镜头灵活性强，可免去更换镜头带来的麻烦，因而深受摄影者的欢迎。但由于它的多功能性，使其光学系统复杂，所以它的价格较贵，体积较大，而且成像质量不能等同于定焦镜头，在拍建筑时会有一些透视变形的现象产生。

图2-36 佳能800MM远摄镜头
图2-37 威武的海神雕像-意大利博洛尼亚
图2-38 尼康80-200MM变焦镜头
图2-39 大教堂祈祷台-意大利贝加莫

5）特殊用途的镜头

还有一些适用范围较窄，用于特定目的的镜头如：用相对短的镜头筒，实现很长的焦距，以减轻了超长镜头的笨重感的折反射式镜头（图2-40、图2-41）；采用特殊设计的镜片，使其在相对短的镜头筒内具有较长焦距的远摄镜头；用于超近拍摄小型物体特写的微距镜头（图2-42、图2-43）等。

6）移轴镜头

移轴镜头又被称为"TS"镜头（"Tilt&Shift"的缩写，即"倾斜和移位"）"斜拍镜头""移位镜头""透视调整镜头"等（图2-44、图2-45）。这种镜头能够在平视取景的前提下，通过滑动机构（镜头上附加的一个手柄）调整光轴，使主光轴平移、倾斜或旋转，可以改变被摄体的透视关系，以达到消除透视变形的目的，并能获得普通镜头难以达到的全区域聚焦效果，使画面中近处和远处的被摄体都能结成清晰的影像。它在建筑摄影中的应用最为广泛。

移轴镜头具有非常大的成像圈，如普通镜头的成像圈只有43mm，而佳能移轴镜头的成像圈直径达到58.6mm，这样就能确保在光轴移动后仍能获得清晰的影像。

2-41

2-40

2-42

2-43

图2-40 尼康500MM折反射镜头
图2-41 首都之城-意大利罗马
图2-42 适马105MMF2.8微距镜头
图2-43 微距拍摄-眼

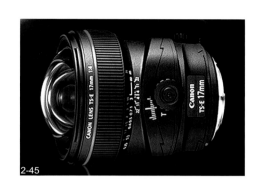

2-44

2-45

图2-44　佳能45MM移轴镜头
图2-45　佳能17MM f4l移轴镜头

此外移轴镜头具有更大的覆盖角，如佳能移轴镜头TS-E24mm/3.5L的覆盖角达到102°，几乎与17mm普通镜头一样。佳能TS-E和尼康PC-E等系列的现代移轴镜头还拥有"倾斜"功能，可以通过调整焦平面达到控制景深的目的。

　　拍摄建筑物，特别是高大建筑物的全景时，多用广角镜头拍摄，但由于广角镜头近大远小和平行线条汇聚在无穷远处的透视效果，使建筑物垂直的主线向上方汇聚，造成倾斜，甚至有好像要倾倒的感觉，利用移轴镜头的透视调整功能就能纠正这种线条汇聚现象，使高层建筑的看起来没有变形，保持视觉上的真实感。现代移轴镜头已经实现了自动测光功能，但尚无法进行自动对焦。

2. 用于建筑摄影的镜头

　　镜头是决定照相机成像质量的关键部件之一，建筑摄影对影像的质量有着很高的要求，镜头的选择显得尤为重要。通常在选择时，主要从镜头的成像质量、焦距、视角、体积、价格等综合因素以及创作目的等几个方面来考虑。

　　从成像质量的角度说，变焦镜头多不如定焦镜头。从价格和使用方便的角度说，变焦镜头有着无法比拟的优势，而且也能满足多数建筑摄影的需求，但要注意拍摄建筑时容易产生的透视变形现象。

　　标准镜头可以得到远近感自然的建筑影像；广角镜头适用于拍摄超高层建筑、场面宽阔的建筑群、四周空间狭窄的建筑、较窄的室内、特殊视觉效果的建筑变形等等；长焦镜头则可以压缩空间，将远距离的建筑拉近拍摄，或表现建筑的局部特写。

　　将移轴镜头安装在单反相机上，就可以变成了一台简单但十分有效的"透视调整相机"，使得单反相机也具有了类似大画幅相机那种通过调整皮腔控制透视的功能。利用这种镜头，在拍摄时只需按构图需要对镜头光线系统的主光轴进行调整，将镜头升到上方，无需倾斜照相机就能摄取高大建筑物的顶部，解决垂直线汇聚的问题，避免透视变形。

2.4　影像的存储

　　影像的存储是摄影不可缺少的一部分。传统胶片照相机是用感光胶片存储记录影像资料；数码照相机主要是通过影像传感器在内插式存储卡或外接式存储器里记录存储影像数据。

1. 数码存储系统

数码存储系统是由数码感光元件和数码照相机的存储介质构成的。

1）数码感光元件

数码感光元件就是数码相机中的图像传感器，其作用是将光信号转化为电信号，它是数码照相机的心脏。它的感光作用与传统相机中的胶片相当，决定着相机的成像质量。数码感光元件的性能可以通过像素数和相当于传统相机底片的感光度来表示。数码感光元件的类型主要分为：

（1）CCD（电荷耦合器件）

CCD的优点是灵敏度高、噪声小、信噪比高、图像纯净、色彩还原较好，广泛应用于专业领域的数码照相机。缺点是生产工艺复杂、制作成本高、图像信号输出速度慢、功耗高（图2-46）。

（2）CMOS（互补型金属氧化物半导体）

与CCD相比较，CMOS的优点是集成度高、制作成本低、图像信号输出速度快；功耗低（不到CCD的1/3），但噪声比较大、灵敏度较低、对光源要求高。近年来随着研究的不断深入，CMOS的噪声控制有了飞速的提高，采用CMOS的数码照相机也越来越多，有替代CCD的可能（图2-47）。

（3）超级CCD（SUPER CCD）

它比前两代超级CCD的分辨率和感光度更高，拍摄动画的效果更好（图2-48、图2-49）。

（4）FoveonX3 Pro

FoveonX3 Pro是一种用单像素提供三原色的CMOS图像感光器技术，它可提供更丰富的色彩还原。另外，由于每个像素提供完整的三原色信息，把色彩信号组合成图像文件的过程简单，降低了对图像处理的计算要求（图2-50）。

2）数码感光元件的像素

像素是衡量数码照相机记录图像精细程度的一个单位。图像传感器实际上是一

图2-46 CCD
图2-47 CMOS
图2-48 超级CCD
图2-49 CCD-超级CCD
图2-50 适马SD14数码单反

2-46

2-47

2-50

原来的CCD　　　　超级CCD　　　　原来的CCD　　　　超级CCD

2-48

2-49

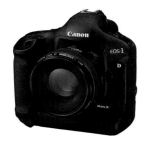
2-51

块布满许许多多微小的光敏元件的感光板，每个光敏元件作为一个感光单元对应一个像素点，感光板上所有的感光单元的数量总和称为总像素。由于在设计和制造的过程中，感光元件边缘的部分感光元件不能参与实际成像，因此我们把实际参与成像的成像单元数量总和称为有效像素。像素数也可理解为放大照片的尺寸，200万像素（1600×1200像素）低精度，可放大为10in照片；400万像素（2300×1700像素）中精度，可放大为14in照片；600万像素（3000×2000像素）以上为高精度数码照相机。有的照相机可以根据一个像素周围的颜色、亮度、对比度等信息，自动生成相应的像素点，以达到增加像素数量的目的，这叫作像素插值（图2-51）。

3）数码照相机的存储介质

2-52

存储介质是存储影像数据的重要部件，它是将图像传感器生成的数字信号记录下来的介质。数码照相机的存储机构有缓存、存储卡等几种。缓存是一种随机存储器，是数码图像的临时存放地；存储卡是数码图像的存储介质，它由内插式和外接式两种存储器组成（图2-52～图2-55）。

4）数码相机的色彩调整

2-53

就像传统相机选用不同色温平衡值的胶卷一样，为了确保画面色彩得到正确的还原，数码相机在不同色温的光源下应进行调整，数码相机采用以求取标准白色还原的数码曝光补偿来校正色温带来的色差，这就是数码相机白平衡调整。

2-54

不同光源下的色温不同，产生的影像就会偏色。如色温偏低时，光线中的红、黄色光含量较多，拍出的画面色调偏红、偏黄；色温偏高时，光线中的蓝、绿色较多，画面就偏蓝、绿，对此我们需要对白平衡进行修正。修正是根据现场光源的色温情况，采用电路调整的方法，改变白色中的红、绿、蓝三原色的混合比例，把光线中偏多的成分修正掉，使各种色彩达到一种平衡（例如：白色就会是纯白，不会偏色）。通过白平衡的修正，使数码相机在各种光线条件下，拍出的影像色彩和人眼所看到的色彩完全相同。

图2-51　佳能1DSMARK3顶级数码单反-拥有2100万像素
图2-52　16GB-SD卡
图2-53　4GB-CF卡
图2-54　2GB-CF卡
图2-55　数码伴侣，附件

2-55

2-56

数码相机的白平衡调整通常有下列几种方式：

（1）自动白平衡

绝大多数数码相机上的白平衡为自动白平衡，是由相机中的预置程序完成的，不需要人为做任何调节（图2-56）。

（2）手控白平衡调整

中高档数码相机的菜单中设置了几种固定的白平衡供摄影者选择，如：日光、闪光灯、白炽灯、和荧光灯等（图2-57）。还有的直接提供色温值，供摄影者根据现场光源的色温进行选择。

（3）精确白平衡调整

它是在拍摄的光照条件下，用数码相机直接对白纸等白色物体采光，并让它们占满相机的整个视野，然后按动白平衡启动按钮进行测试调整，这样得到的颜色信息非常正确（图2-58）。

2-57

图2-56　自动白平衡-安康圣母大
教堂的雕塑-意大利威尼斯
图2-57　太阳光-小巷-意大利卢卡
图2-58　精确白平衡-古装丽人-
模特：袁代婧子
图2-59　世光508测光表

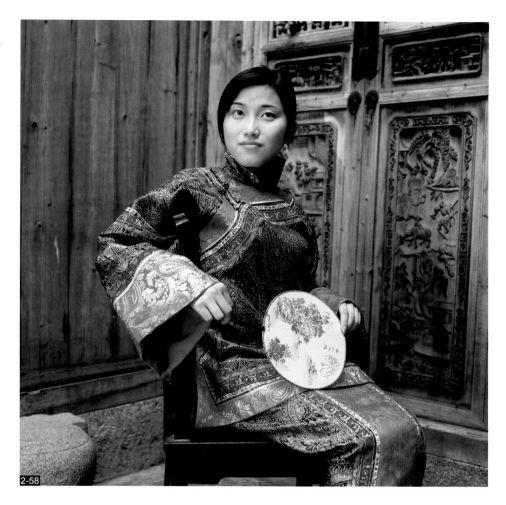

2-58

2.5　建筑摄影的常用附件

　　除了照相机和镜头外，要拍好建筑摄影，还需要配备一些配套附件，并灵活恰当地使用好它们，既可以使得拍摄工作更加顺利，也能获得更好的影像效果和艺术感染力。

1. 手持式测光表

　　现代单反照相机都带有较精密的内测光装置，能够使相机迅速而准确地曝光，但120相机和大画幅相机多数不具备这种装置。建筑摄影对画面画质和影调有着较高的要求，需要掌握准确的曝光值。一只功能齐全的手持式测光表，既可以测环境光，又可测闪光灯指数，有的还可测出色温值。它能够准确地测量出光线的强弱指数，提供曝光组合数据供拍摄者参考，以帮助我们控制曝光量。手持式测光表比照相机的内测光装置准确性更高，因此它是建筑摄影中必备的附件（图2-59）。

积光球
目镜
快门速度
感光度
光圈

2-59

手持式测光表通常有三种类型：

1）入射式测光表：

也叫照度测光表，它测量的是投射在被摄体上的光线强度，而不考虑物体的反光率。测量时需在被摄体的位置上，或尽量靠近被摄体，将光球的受光部朝向光源进行测试。这种表只能反映出平均的照度值，而不考虑局部的受光情况，所以无法反映出被摄体某些局部亮度值。

2）反射式测光表：

也叫亮度测光表，它测量的是从被摄体上反射到相机的反射光的亮度。测量时是从相机的位置将受光部朝向被摄体测试反射光的强度。

3）点测光式测光表：

用来测量某物体的很小一部分范围的反射光。由于它允许光线进入的角度为0.5°，因此它更能精确地对小范围进行测光。

2. 滤光镜

滤光镜是一种透明的改变光线的装置，可以帮助摄影者达到创作意图或取得特殊的效果，是增强影像表现力的有效工具。在黑白摄影中常用来改变被摄体的局部效果，增加画面的明暗对比度反差。在彩色摄影中被用来校正色温，避免偏色现象（图2-60）。

滤光镜种类繁多，常用的有偏振镜、UV镜和天光镜、彩色滤镜、黑白滤色镜等（图2-61）。

3. 三脚架

三脚架可以保证照相机的稳定，是获得高质量、高清晰度影像的有效手段。对于建筑摄影中常用的长焦镜头和中大画幅相机的拍摄，三脚架是必不可少的。此外在需要小光圈较长的曝光时间、拍摄时照度不佳、出于特殊用途使用慢速快门、自拍快门拍摄等情况下，都必须使用三脚架，以防止相机抖动，造成图像模糊。

一般来说三脚架的稳定性和自身重量成正比，对于不同重量的照相机，需要选择不同重量的三脚架，才能保证使用时的稳定性。三脚架的种类很多，选择三脚架的第一要素就是稳定性，脚架和方向的稳定；其次是便捷性。但是重量和稳定是一对矛盾，需要根据实际情况加以平衡。

图2-60 滤镜
图2-61 滤色镜－2

2-60

2-61

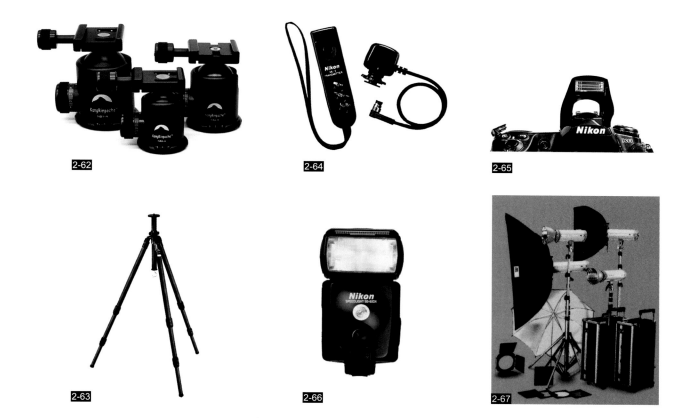

2-62
2-64
2-65
2-63
2-66
2-67

图2-62 冈仁波茨球型云台
图2-63 捷信碳纤维G1227三脚架
图2-64 快门线
图2-65 尼康内置闪光灯
图2-66 尼康独立闪光灯
图2-67 外置式闪光灯

轻质的碳纤维三脚架虽然重量轻，但具有很好的减震效果且便于携带，是一种常用的小型轻便型三脚架。建筑摄影中常用的三脚架是手摇式上下调节支柱且有一定程度的重量的升降式三脚架（图2-62、图2-63）。

4. 快门线

快门线是用于间接释放相机快门的一种附件，它可以有效降低手直接按快门造成相机震动对成像质量的影响，配合三脚架使用。特别是当使用"B"门，"T"门等长时间曝光时，一定要使用快门线。快门线可分为机械快门线和电子快门线（图2-64）。

5. 闪光灯

闪光灯是用于在昏暗的室内拍摄，或在室外由于被摄体反差大时，为了加强光线的亮度，作为一种补助光的工具附件。闪光灯可分为内置式闪光灯和外置式闪光灯。内置式闪光灯光量弱，只能用于离相机近的被摄体，是低照明条件下进行补光的辅助光源；一般来说外置式闪光灯具有较强的光输出量，它的闪光灯头可以转变角度，把光打到墙面或天花板上，采用反射照明，可以获得柔顺、自然的照明效果。不管何种闪光灯必须与快门保持同步，所以一定要掌握正确对准快门刻度的技术（图2-65～图2-67）。

6. 水平计

水平计在对垂直线和水平线有着严格要求的建筑摄影中是必需品。使用水平计可以纠正相机微小的倾斜，使画面中的建筑物有效准确地保持垂直水平状态。

第3章 建筑摄影技术的基础知识

摄影艺术与其他艺术不同，摄影是靠摄影器材创作的艺术，它包含了丰富的技术内涵，一幅优秀作品的背后，一定是摄影者的技术与构想的完美结合。建筑摄影主要反映的是建筑的形貌，对影像品质的整体要求很高，要达到影像清晰、细节丰富、远近空间比例符合、层次鲜明、影调结构恰当、线条锐利、质感正确、色彩再现等，此外许多情况下需要对建筑物的透视变形进行控制。这就要求拍摄者不仅能够对摄影器材的性能和特点有充分的了解，而且必须保证摄影技术运用的准确得当，使器材达到最佳的使用状态，只有这样才能创造性地使用技术，充分发掘摄影者的创造潜力，实现自己的创作意图。而正确曝光、精确对焦、控制景深以及对光圈、快门、焦距三大要素之间的关系有深刻的理解并能熟练地运用是作品获得成功的技术保障。

3.1 正确曝光

曝光就是光对感光材料产生作用的过程，通过进行调节光圈大小和快门速度的组合操作，产生一定量的光能使感光材料获得曝光。曝光是摄影概念中最基本和必须掌握的基础知识，是成为一个真正摄影师的基本要求。在整个摄影过程中，曝光控制是一个关键性的步骤，它对最终影像的好坏起着决定性作用（图3-1）。

1. 正确曝光的概念

所谓"正确曝光"实际上是指通过对整个曝光过程的有效控制，得到了你想要的成像结果。也就是说只有在适当的时间里让具有相符感光度的感光材料受到适当的光线照射，才能得到一张理想中的明暗层次丰富、反差适度、色调正常的照片。以这种适当曝光为基准，当光量过强时就产生曝光过度；当光量过弱时就产生曝光不足。例如你想拍出的天空是浅蓝色的，结果最终影像呈现出的天空变成了灰色，或是比浅蓝色浅很多的发白的蓝色，那说明你设置了一个错误的曝光值，曝光的表现比你希望的要亮，那就是"曝光过度"了；反之，影像呈现出的天空色调比你想要的要深，天空变成蓝色或深蓝色，曝光的表现比你希望的要暗，则就是"曝光不足"了。

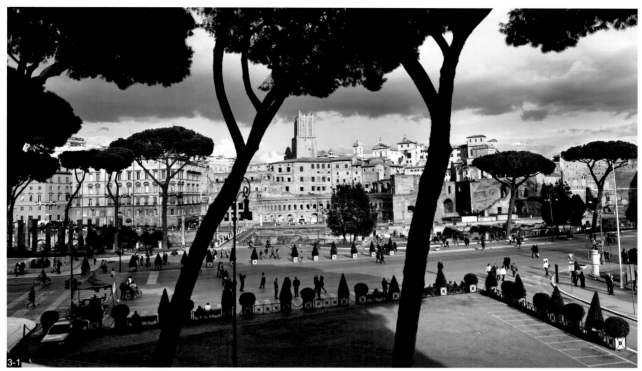

图3-1　暮色中的古罗马广场图拉真市场遗迹-意大利罗马
图3-2　天使堡内景台阶-意大利罗马
图3-3　夜景中的圣彼得广场上喷泉-意大利罗马梵蒂冈

　　高质量的影像必须以正确恰当的曝光为前提，即使是有意识的曝光过度或不足也是以正确曝光为基础。对于建筑摄影而言，质感和影调是形成画面意境，表达审美感受的主要手段，是最重要的摄影语言之一，而出色的质感和影调的表现，需要以正确曝光为前提条件。成为一个具有正确曝光控制能力的摄影者，需要对曝光理论和曝光过程有充分的理解并能灵活地运用，能在所有可能的情况下知道什么样的曝光是你想要的，能够主动地控制被摄体的影调、色彩和反差效果，有效地运用光线来突出被摄体的特性，并充分表达拍摄意图。获取正确曝光是一切摄影的技术基础，但要掌握好曝光技术并非轻而易举的，需要理论与实践的结合，需要摄影者长期的摸索和总结（图3-2、图3-3）。

2. 曝光值

1）曝光量

反映曝光时感光材料上所接受光量的多少的量用曝光量来表示，曝光量决定于光线的强弱和曝光时间，表示为：E（曝光量）$=I$（照度）$\times T$（曝光时间）。曝光量由光圈和快门共同控制，照度由光圈决定，而曝光时间由快门控制，光圈大小与快门长短决定了曝光量的多少，对于相同的曝光量，光的强度越大，曝光时间越短；反之，光的强度越小，曝光时间越长。曝光量是图像构成的最原始关键因素，画面效果的好坏很大程度上取决于曝光量。光圈和快门适当地配合，可得到所需的曝光量，达到正确曝光的目的（图3-4）。

2）曝光值

曝光值（Exposure Values）简称EV，是描述曝光量的一个量值，代表着曝光单位，每相差一个数字，曝光量就相差一档。EV是曝光量的一种表达方式，它表达了光圈和快门的互易计算方法，反映的是拍摄参数的组合。EV的数学表达式如下：

$$EV = \log_2 \frac{N^2}{t}$$

其中N是光圈值（f值）；t是曝光时间（快门速度），单位为秒。EV其最初定义为：曝光值0（EV0）对应于感光度为ISO100、光圈系数为f_1、曝光时间为1秒的组合或其等效组合。EV值是一个曝光量的依据，曝光量减少一档（快门时间减少一半或者光圈缩小一档），EV值增加1。

为了简化运算，将光圈值、快门值以及感光度换算后，可以得出常用的曝光值修正对应表（见表3-1），根据测光得到的EV值，与胶卷感光度相结合，就可以按拍摄意图给出一个等值的光圈/快门组合（图3-5）。

例如：当测光表测得被摄体亮度为EV13时，如果设定感光度为ISO100，相应的光圈/快门组合可以是1/30，f/16；1/15，f/22；1/125，f/8等，EV数值越小，表示曝光量越大。

相同的EV，曝光量不变，依据它可以来选择各种快门以及光圈的组合，所获得的曝光效果是一样的，这就叫作等量曝光。由于它们的曝光量是相同的，因此体现在感光材料上的密度是一致的，对黑白照片的影调层次是一致的；对彩色照片上的色彩还原和再现也是一致的。但是体现在画面效果上不同的光圈与快门组合，产生的效果迥然不同，光圈的大小会产生不同的景深，而快门速度的高低构成了影像的不同清晰程度（图3-6）。

光圈值、快门速度和ISO三个因素决定着影像能否得到正确曝光，其中光圈和速度联合决定进光量，ISO决定CCD的感光速度。如果进光量不够，可以开大光圈或者降低快门速度，如果还是不够的话就提高ISO，但提高ISO后图片质量也会下降。

曝光修正值对应表 表3-1

EV修正值	0	1	2	3	4	5	6	7	8	9	10
光圈值（f）	1	1.4	2	2.8	4	5.6	8	11	16	22	32
快门速度	1	1/2	1/4	1/8	1/15	1/30	1/60	1/125	1/250	1/500	1/1000
ISO	100	200	400	800	1600	3200	6400				

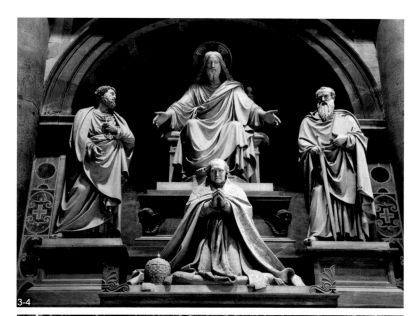

图3-4 圣彼得大教堂内的雕像-意大利罗马梵蒂冈
图3-5 圣彼得大教堂内景-意大利罗马梵蒂冈
图3-6 大光圈-佛罗伦萨之狮看守着大卫雕像-意大利
佛罗伦萨

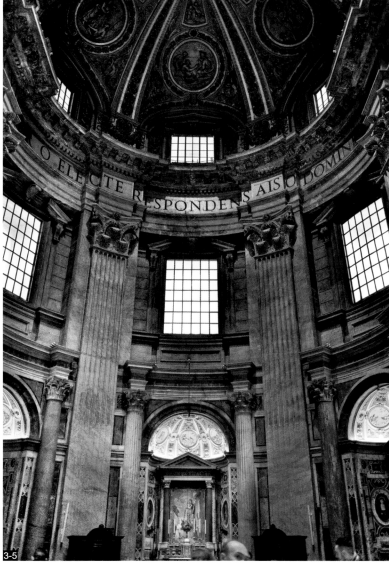

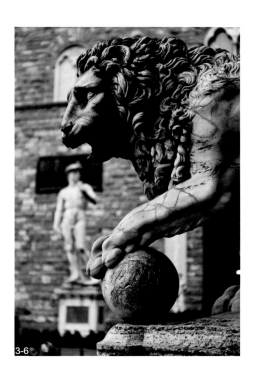

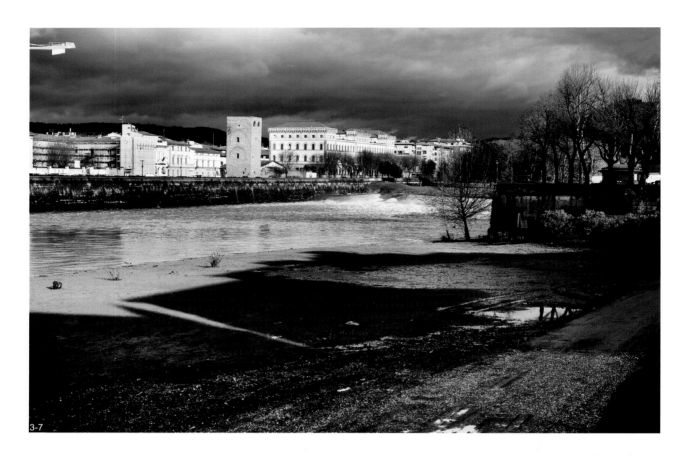

通常对于建筑摄影来说，在曝光值确定的情况下，应尽量采用小光圈，以尽可能地扩大景深，提高画面上建筑物每个部分的清晰度；选择低ISO的感光材料，以得到高品质的图片（图3-7）。

图3-7 选择低ISO的感光度-暮色照亮阿尔诺河-意大利佛罗伦萨
图3-8 获取正确曝光-暮色照亮阿尔诺河畔-意大利佛罗伦萨
图3-9 卢卡城黄昏-意大利卢卡

3. 影响曝光的主要要素

左右曝光的因素很多，在实际拍摄中，主要依靠拍摄者的经验和技术加以综合判断、调整，保证正确曝光。

1）光线照度

光源发出光线决定着被摄体的亮度，直接影响着曝光。光源的强度越高，照度越大，被摄体越亮；反之亦然。实际拍摄中光源的种类繁多，掌握各种不同光线变化对感光的影响，对获取正确曝光非常重要（图3-8）。常见的因素有：

（1）天气因素

天气变化大致分晴天朗日、薄云蔽日、阴云密布、重阴欲雨四大类，光照度依次递减，曝光依次相差1级（图3-9）。

（2）季节因素

春夏秋冬四季的变化是渐进的，很难准确划分。一般来说夏季阳光直射，亮度最强；冬季斜射，亮度最弱；春秋季介于两者之间，曝光也基本依次相差1级（图3-10）。

（3）时间因素

一天可分为晨、午、晚三个时段，正午，最强，景物最亮；晨、晚太阳斜射，曝光量多变，一般日出后2小时和日落前2小时左右的光线亮度约为正午的1/2；日出、日落时约为正午的1/10，甚至更少（图3-11）。

3-8

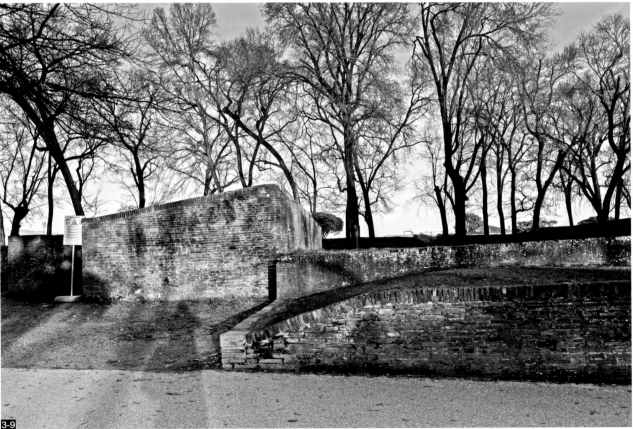

3-9

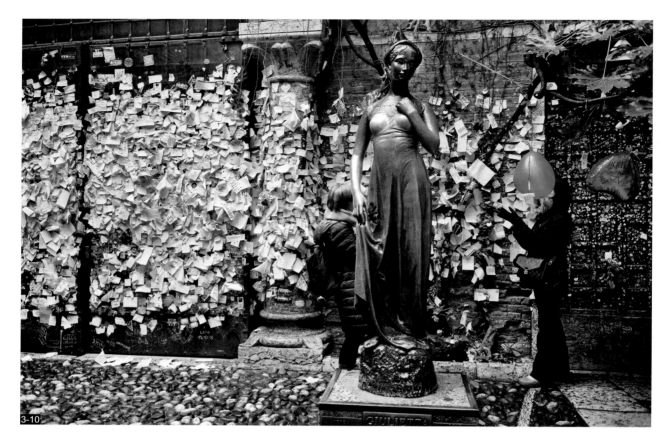

3-10

（4）地域因素

纬度不同、海拔高低等地域因素都会影响光照。一般来说离赤道近，所受光线强；离赤道远，所受光线弱，通常地理纬度每增加15°，曝光量应增加0.5档至1档。海拔越高，空气越稀薄，日光被大气吸收越少，光线越亮，通常海拔每升高1000米，则应减少1/4档曝光量（图3-12）。

（5）光源方向因素

光源投射方向不同，被摄体上受光面积的大小不同。当光线照在被摄体正面的顺光情况下，被摄体受光面积大，光线照射均匀，是被摄体最亮的受光情况；当光源照在被摄体侧面的侧光情况下，被摄体分受光面和阴影面，根据受光面积的大小，侧光又可分为前侧光和正侧光，前侧光一般是指被摄体约2/3受光、1/3在阴影中，正侧光一般是1/2受光、1/2在阴影中，亮度较顺光低；当光源照在被摄体背面的逆光情况下，被摄体受光面积很小，大部分面积都处于逆光的阴影中，亮度很低；当光线照在被摄体顶端的顶光情况下，亮度以其受光面积大小来判断；当在晴天阴影下情况时，光线来自反射光，反射光属于散射光，被摄体受光均匀，可按逆光的情况来曝光。对于不同投射方向光线照射的被

3-11

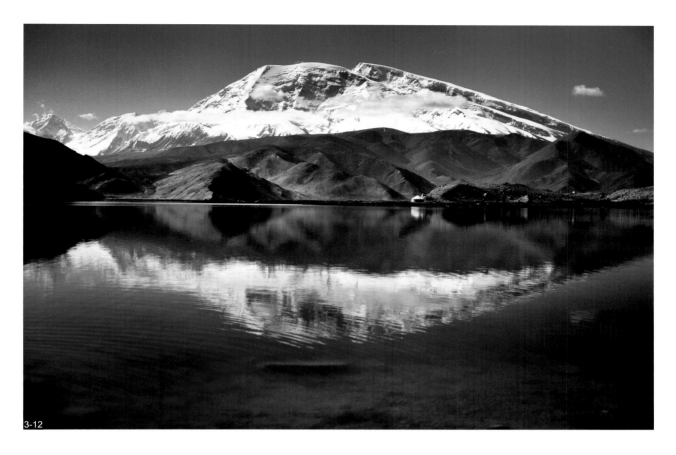

3-12

图3-10 季节因素-朱丽叶之家-意大利维罗纳
图3-11 日落中-黄昏中的罗马大街-意大利罗马
图3-12 高海拔减曝光量-冰山之父-新疆

摄体，其曝光量的确定应根据受光面积的大小而产生的亮度变化，来判定曝光量的增减。

2）被摄体的亮度

（1）被摄体的反光能力

在相同光线的条件下，各种物体由于表面结构和色调的差异，都会影响到物体吸收光线和反射光线的能力，对曝光能产生很大的影响。表面光洁的物体比表面粗糙的物体，反光能力强，亮度高；浅淡色调比深暗色调的反光能力强，亮度也高。所以在拍摄时需要认真考虑被摄体的反光能力，对于色调浅淡、表面光洁的被摄体，应该适当减少曝光量；对于表面粗糙、色调深暗的被摄体，就应适当增加曝光量，以满足曝光的需要。在遇到被摄体中既有极明亮部分又有极暗处时，则应以主体为曝光依据（图3-13）。

（2）拍摄环境的明暗影响

同一对象在不同环境中受环境的影响，亮度会有所不同，也将影响曝光。如在海滨、雪地、沙漠等明亮的环境中，存在着大量强烈的反射光线，往往会使被摄体的亮度普遍提高，拍摄时应比一般环境减少1至2档左右的曝光值。

3）感光材料

不同的胶片有不同的ISO（感光度），数码相机也是通过"相当感光度"的设定来控制，目前数码相机的感光度分布在中、高速的范围，最低的为ISO50，最高的为ISO6400，多数在ISO100左右。在同一光线条件下拍摄，不同ISO的感光材料，因其对光线敏感程度不同，会很大程度上影响曝光量。通常都是以ISO100为基本拍摄环境，当采用其他感光度的感光材料后，必须及时相应修正曝光值。例如：ISO50到ISO100相差1档，到ISO200差2档，ISO400差3档（图3-14）。

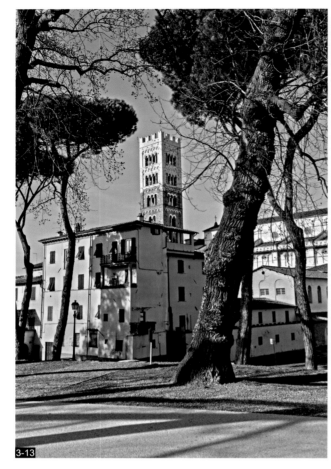

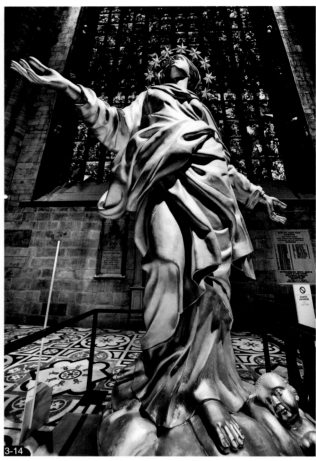

4）滤光镜的阻光作用

滤光镜具有阻光作用，当镜头加上用滤光镜，却没有相应增加曝光值，会造成曝光不足的后果。滤光镜的因数是其阻光能力的标示，在滤光镜上均有表明。具体增加的曝光量应是用滤光镜的因数值×快门速度值＝新的快门速度值和原光圈组合，即是合适的曝光值（图3-15）。

4．光度测定的方法

1）光度测定的原理

除发光体外，其他任何物体都是反光体。物体及环境有亮有暗，对测光装置来说没有颜色，亮就是白，暗就是黑，二者之间有灰白、浅灰、中灰、深灰、灰黑等多级深浅灰度，测光就是以物体反射的光量的深浅作为依据的。所有测光装置都是以反射率为18%的中性灰色作为测光的基准，测光时把被测点看作18%灰，曝光的目的是正确还原这种灰色，而周边的颜色就会依此为标准进行深浅搭配。当被摄体的反射率是18%，则测量出的曝光值就十分准确了，按此数值进行曝光，被摄体的色彩和影调就会得以真实地还原。但当被摄体的反射率不是18%灰，那么测出来的曝光值就有偏差，若直接按此值曝光，画面的色彩和影调就会出现失真。如拍摄雪景时，以雪测光，测光装置会把白色的雪当作18%灰色来还原，结果白雪也拍成灰色的，这就是曝光不足，所以在拍雪景时要增加曝光1至2档。同理拍摄煤田时，也会将黑色拍成发灰，这就成了曝光过度，必须降低曝光1至2档，才能准确还原，这也就是常用的一

图3-13 主体为曝光依据-阳光明媚的早晨-意大利卢卡
图3-14 ISO720-金色圣母像-意大利米兰
图3-15 加滤光镜后增加曝光量-街景-意大利比萨
图3-16 对画面中最重要的部位进行测光-荷兰阿姆斯特丹

个测光准则，"白加黑减"。所以在实际拍摄时，需要拍摄者根据拍摄现场复杂的情况做出相应判断，只有这样才能够确保获得理想效果。

随着现代电子技术飞速发展，用来测量光强度的测光装置的精密度已经到达了非常高的程度，今天许多精密照相机的内置电子测光系统及手持式测光表都具有多种测光模式，它们能对复杂的光照情况进行评估，以获取适度、恰当的曝光值。

在拍摄建筑时，当画面中天空所占比例比较大，而建筑物的颜色深度与天空相差不大时，可以对天空测光；如果建筑物为亮色，则应对建筑物测光；当画面中的建筑物有阴阳面以及天空时，就该对画面中最重要的部位进行测光（图3-16）。

2）测光方式

在自动曝光技术普及之前，摄影师必须熟记各种场景下的曝光量，根据对拍摄现场光线的估计，来设置光圈和快门的组合，操作起来对技术、经验要求非常高而且

图3-17 用独立的测光表来确定曝光量-桑德罗-波提切利【维纳斯的诞生】-意大利佛罗伦萨
图3-18 内置式多种测光形式
图3-19 对人物脸部平均测光-模特宋明蔚-上海滨江大道

还很麻烦，产生误差的可能也很大的。随着自动测光技术日渐成熟，现代照相机会自动设置曝光参数，自动给出能正确曝光的光圈和快门速度组合，大大降低了摄影的技术门槛。只有某些要求极高的专业摄影领域，才需要摄影师用独立的测光表来确定曝光量（图3-17）。

目前几乎所有的数码单反机都采用机内TTL（Through the lens）测光系统。这是一种通过镜头的测光方式，它直接测量通过镜头的从被测物体反射出的光线，采用反射式测光原理，以18%中灰色调再现测光亮度，给出一个建议曝光值。这种测光表是安装在相机内部的，检测的光线是通过镜头到达测光系统，和到达感光系统的光线基本相同，当更换镜头、改变拍摄距离、加滤色镜时，对测光精度均没有影响，也不会存在测光表和镜头视角不同的问题。目前大多数相机都提供以下几种比较典型的测光方式供选择（图3-18）：

（1）平均测光

平均测光测定的是被摄体的综合亮度，即把较大范围场景内各种反射光线的亮度进行综合评估，不分主次，取其平均亮度值，以此作为标准曝光值来进行曝光。在被摄体亮度比较平均或相差不大时，这种方式能取得良好的曝光效果。但当画面中有大面积的明暗差别时，平均测光会产生误差，会导致影像产生严重的曝光错误（图3-19）。

（2）中央重点平均测光

这是一种以画面中央的亮度为主要亮度，其余周围景物的亮度为辅，参考周围亮度后偏重中央的平均亮度。它比较适合被摄体占于整个画面中央的70%以上的场合，才能得到准确曝光（图3-20）。

中央重点测光比平均测光模式更准确，但因为测光系统对每一个物体的测量都假定为18%灰，如果被摄体的反光不是18%灰，就会产生错误的曝光。现在许多数码相机都具有"曝光锁定"功能，可以采取对准拍摄场景中的某一反射值接近18%灰的部位进行测光，得到正确的曝光数据后，用"曝光锁定"固定住这个曝光条件，然后重新构图、取景拍摄。但要注意当测光体与镜头的距离和被摄主体不一致时，要控制好焦距。

（3）点测光

点测光指对画面中央部位的一个很小的区域进行测光，一般小于画面的3%左右，以这个点的部位作为标准测光。点测光基本上不受测光区域外其他部分亮度的影响，适合光线条件比较复杂的场合，具有较高的灵敏度和精度，可以很方便地对被摄体或背景的各个区域进行检测。它的优势在于当远离被摄体时，仍能对被摄体进行准确曝光。点测光对使用者要求较高，它需要明确的拍摄主体，有效的选择曝光基准点（图3-21）。

点测光模式能较好地计算曝光量，但同样面临18%灰的情况，也可采用上述"曝光锁定"功能的方法。也可以在自动拍摄模式下，先准确测光后，半按快门，然后重新构图取景，再按下快门。

图3-20 以人物为中央重点平均测光-热烈奔放的俄罗斯婚礼-俄罗斯莫斯科谢镇
图3-21 以塔楼受光部点测-塔楼-意大利博洛尼亚

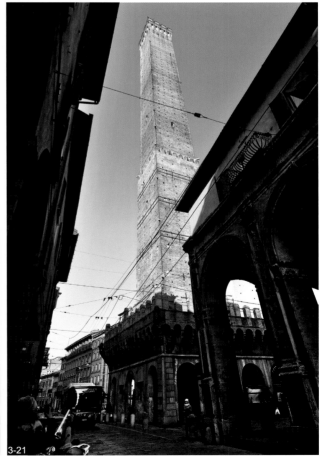

3-20

3-21

3-22

（4）多区域测光

多区域测光是将整个画面分为多个区域，并按分区独立测光，再由中央处理器进行综合计算，得出相应的曝光值。这是一种综合评价的智能测光方式，它测出的曝光值更加准确。现代相机分区测光的精度越来越高，在多点对焦中，分区测光往往和对焦点联动，以合焦焦点为重点分区测光，并能对主体的实际位置和大小进行分析判断，得出最佳的曝光值。不过虽然这种测光方式的智能化程度较高，在没有强烈反差、光照均匀的场合比较适用，当面对复杂光线条件下的场景还是力不从心，需要不断总结经验，适时调整（图3-22）。

（5）3D矩阵测光

3D（立体）彩色矩阵测光系统是尼康首创的测光系统，这个系统采用尼康独有的1005像素红、绿、蓝色感应器（RGB）来测量景物的色彩、亮度、反差和距离等信息，采用模仿人脑思考模式的软件，同时使用超过3万像素摄影画面的数据库进行计算及评估正确的曝光值，使得在复杂光线的条件下相机的曝光更为准确、合理（图3-23）。

3）曝光模式

曝光是由快门速度、光圈值大小、ISO感光值高低这三个相互关联的要素决定的，现代相机内部会根据所测的曝光值，自动设置适合的三要素组合拍摄模式实现曝光，让人能够方便地拍出符合自己创作意图的照片。目前应用最广的曝光模式有以下几种：

（1）程序自动（P）模式

该模式是由相机根据实际拍摄环境自动设定合适的光圈和快门组合，但是拍摄者可选择能产生相同曝光的不同光圈和快门速度组合，也可手动设置感光值和白平衡参数。

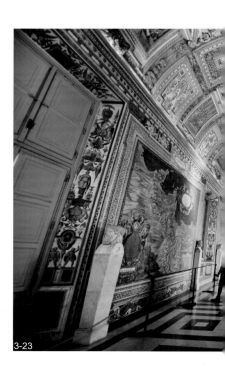

3-23

图3-22 以多区域测光为依据-阿姆斯特丹港口-荷兰阿姆斯特丹
图3-23 以3D（立体）彩色矩阵测光-梵蒂冈博物馆-意大利罗马梵蒂冈
图3-24 用自动测光来确定曝光量-桑德罗.波提切利【春天】-意大利佛罗伦萨

（2）光圈优先（Av或A）模式

该模式是由拍摄者根据拍摄情况，先手动确定光圈数值，然后由相机根据所测的曝光值，自动选取相应的快门速度进行曝光。这是一种非常有用的半自动模式，对于一些如建筑摄影、微距摄影等需要始终考虑景深大小的摄影，可以先选择好合适的光圈值，拍摄时只有注意快门速度就可以了。

（3）快门优先（Tv或S）模式

该模式是由拍摄者根据拍摄情况，先手动确定快门速度，然后由相机根据所测的曝光值，自动选取相应的光圈数值进行曝光。这种模式在拍摄运动的物体上，特别是在体育运动的拍摄中最为常用。

（4）手动曝光（M）模式

该模式是由拍摄者自己手动控制选择光圈值和快门速度。还可以根据实际拍摄需求，使用相机上的曝光补偿拨盘，额外增加或减少曝光，使摄影者的创意表现空间得到了很大扩展。

4）使用自动测光的注意点

所有的测光系统都是以光反射率为18%的"中级灰"色作为基础标准的，这种中灰影调的灰色是自然界中大多数景物的平均灰度，在测光系统的"眼"中，被摄体只是一个反射率为18%的灰色画面，通过这个基准来确定增加或减少曝光量，目的就是为了正确还原这种灰色。但现实场景是复杂多变的，往往会存在多种反射程度不同的物体，例如银色96%、绘图白纸75%、浅灰色36%、浅黑色9%，纯黑色物体则只有3%左右。如果被摄体在标准的反射系数的范围内，所测的曝光值可以比较好地还原被摄体的色彩。如果被摄体包含大反差或有高反射率以及异常黑的物体时，测光系统会给出错误结果，若直接按所测数值曝光，画面的影调和色彩就会出现失真。例如被摄建筑物的墙体是浅色或白色的，测光系统却还是按18%灰色进行曝光，白墙就变成了灰墙（图3-24）。

如何处理那些特殊的场景，有一些常用的方法。对于主要被摄体为非18%反射

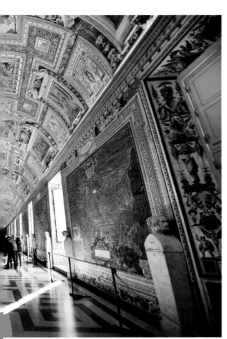

3-24

率的物体，最为简单的方式是用"白加黑减"的原理进行曝光补偿，至于增减多少，则需要根据实际情况和经验来判断。另外一个更为准确的方法是对画面中接近中灰的区域进行测光，或者拿一张18%灰卡放在合适的位置进行测光，但前提是必须与主要被摄体处于相同的光照条件下，还不能与被摄体相距太远；对于拍摄高反差的场景，也就是说画面中最亮与最暗的部分相差很大，如强光直射下的建筑亮面和阴影形成强烈反差的结构，通常可以采取折中的方法对阴影和光亮部位分别进行点测光，然后取二者之间的数值，或对准中间调物体测光，这样可以使得光与影之间达到最好的平衡。但高反差场景一般无法同时还原高光和暗部的细节，必须做出选择保留哪部分细节，并针对那一部分曝光。通常情况下保留高光部分细节不丢失更有利，除非高光部分很小，不足以对画面造成影响，或阴影区的细节非常重要不容放弃；此外大部分场景及被摄体是由各种各样反射表面构成，没有单一的、绝对准确的曝光，最出色的曝光总是折中的结果，特别是在一些复杂的光照条件下（如逆光、日出、日落），影调增加或减少一分，往往决定了作品的成败，通过对曝光进行细微的调整，改变曝光值的设定，拍摄多张照片的包围式曝光是非常有效的方法（图3-25～图3-27）。

现代摄影的测光技术虽然给摄影带来了前所未有的便利，但这并不意味着我们可以完全依赖测光系统。测光系统不是万能的，无法替代技术的提高和经验的积累，重要的是必须对曝光知识有所了解，明白测光装置的工作原理和局限性以及可能对它造成干扰的光照情况是什么，并通过反复实践、分析，以获得经验，只有这样才能对光照强度进行有效控制和运用，更可以利用不同的曝光效果进行个性化创作，来表达不同的感受（图3-28）。

图3-25 过曝-大运河-荷兰阿姆斯特丹
图3-26 正确-大运河-荷兰阿姆斯特丹
图3-27 不足-大运河-荷兰阿姆斯特丹
图3-28 不同的曝光效果进行个性化创作-从圣彼得大教堂俯视古罗马城-意大利罗马

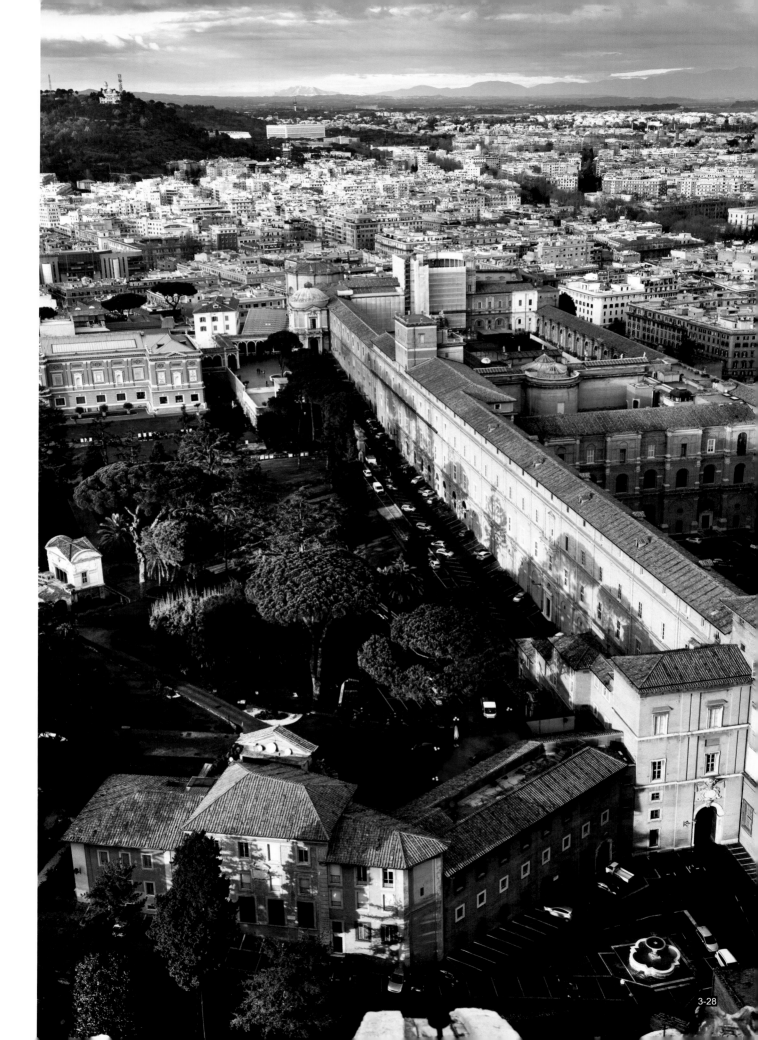

3.2 精确对焦

在实际拍摄操作中，有时会由于焦点位置不准，造成对焦失败，使影像模糊不清。对焦操作的准确与否，直接影响着成像的清晰度。建筑摄影的基本要求是保证影像清晰细腻，对于建筑这种体形庞大的被摄体，特别是那些空间层次复杂、前后距离拉得较开的建筑，除了采用缩小光圈、加大景深的办法来提高影像的清晰度外，最有效的方法就是精确对焦（图3-29）。

现代相机都具有多种对焦模式，自动对焦操作已成为数码单反机的基本功能。但由于单反机镜头的景深相对较浅，对于对焦的要求就更高，操作方式也更复杂，操作不当容易出现对焦不实的情况，所以掌握对焦的方法很重要。

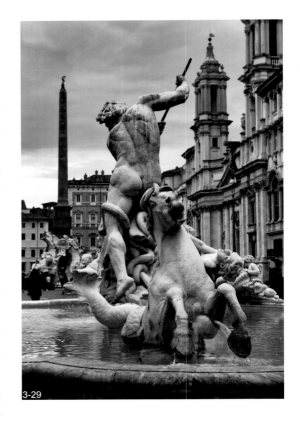

3-29

1. 手动对焦（MF）

手动对焦是通过手工转动镜头上的调焦环进行对焦的一种对焦方式，必须注意的是标准自动对焦镜头只能在MF模式中手动对焦，在操作前需将机身或镜头上的对焦模式切换到MF模式，否则可能会损坏自动对焦电机（除非是使用全手动超声波电机的镜头）。

手动对焦是拍摄高清晰度影像的最佳选择，这是一种比较可靠的对焦方式，因为它是根据拍摄者自身的需求来进行对焦的。在需要精细对焦，以及某些自动对焦无法完成的场合，如：拍摄环境太暗、被摄主体与周围环境差异不明显、画面同时包括对比度差异非常大的物体、距离被摄物体太近等，采用手动对焦会带来很好的效果。但手动对焦速度很慢，而且很大程度上依赖人眼对影像的判别，对拍摄者的视力和熟练程度要求较高（图3-30）。

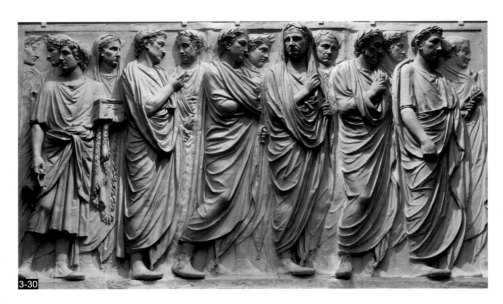

3-30

图3-29 精确对焦-纳沃纳广场特里托内海神喷泉-意大利罗马
图3-30 手动对焦-乌菲兹美术馆浮雕藏品-意大利佛罗伦萨

图3-31 自动对焦-模特宋明蔚-上海滨江大道
图3-32 单次自动对焦-静态建筑-远望罗马城-意大利罗马

2. 自动对焦（AF）

自动对焦就是相机自动完成对被摄物对焦，把被摄主体调整达到最清晰状态的过程。自动对焦是一个复杂的光电一体化过程，简单地说就是讲将被摄体上的反射光让相机上的光电传感器接受，通过内部智能芯片处理，带动驱动马达将镜头的对焦装置推到与之相应的距离刻度。自动对焦聚焦准确性高，操作方便，有利于摄影者把精力更多地集中在所拍摄的画面上。各种品牌相机对自动对焦模式的英文标志和中文叫法都不一样，但工作原理和操作方法基本相似（图3-31）。目前自动对焦模式主要有三种：

1）单次自动对焦（AF-S）

这是一种最为常用的对焦模式，对焦时只要半按快门即可激活自动对焦系统，拍摄过程中半按快门的手指不松开，在焦点未对准前对焦过程一直在继续，取景器里选定的对焦点会闪亮，一般情况下，焦点没有对准时对焦框变成黄色，一旦处理器判断焦点准确后，对焦框变成绿色，焦距就会锁定在当前位置。这时就可以不改变焦点随意移动取景，当构图完成后再彻底按下快门，整个拍摄过程就完成了，同时自动对焦系统停止工作。单次自动对焦模式适合拍摄静止的物体可以从容构图的情况，如建筑、静物、风景、微距、静态人像等（图3-32）。

2）连续自动对焦（AF-C）

单次对焦的缺点在于如果在对焦完成之后，完全按下快门之前，被摄物体移动了，就有可能产生失焦现象造成图像模糊，不适合拍摄运动中的物体。而连续自动对焦只要保持半按快门状态，自动对焦系统仍会连续工作。一旦被摄体移动，自动对焦系统能够实时根据焦点的变化，驱动镜头马达持续对焦。只要对焦框实时对准被摄物，被摄物就会一直保持清晰状态，直至完全按下快门，不用担心对焦不准确的问题了，非常适合捕捉运动中物体的精彩瞬间，结合高速的连拍功能，就可以轻

松地拍摄出一组动态照片（图3-33）。

3）智能自动对焦

在现实中有时还会出现一些上述两种模式都无法满足的拍摄场景，如一个随时可能从静止状态转换为运动状态的物体。智能自动对焦就是一种将单次自动对焦和连续自动对焦结合起来的方式，它可根据被摄主体的状态（静止或运动），自动选择对焦模式，这种模式折中地解决了上述提到的问题，因此更适合在被摄物体动静状态不定的情况下使用。操作时只要你对准焦点半按快门不放，镜头就始终在自动追踪你选择的焦点对焦（图3-34）。

3.3 控制景深

空间是建筑的主体，层次是表现空间的变化和深度，建筑摄影对空间因素的把握有着很高的要求。摄影中是利用人眼的视物错觉产生三维空间感和物体立体感，来表现画面的纵深感和距离感等空间因素，这些都与景深的有限控制密切相关（图3-35）。

1. 景深的概念

景深指焦点两端（调焦点的前后）的可接受的清晰范围，也就是说当镜头聚焦于被摄体之后，从该物体前面的某一段距离到其后面的某一段距离内所有景物的成像也都相当清晰的这段距离。

精确对焦点之前的这段清晰焦距范围称为前景深，之后的这段清晰焦距范围称为后景深。景深范围并不是平均分布的，一般情况下，前后景深之比为1∶2，后景深为前景深的2倍（图3-36）。

2. 影响景深的因素

景深控制是摄影重要的技术手段，有效地控制景深可增强画面的视觉效果，景深控制也是建筑摄影中必须要掌握的技术手段之一。理解影响景深的各种因素之间的相互关系，是有效控制景深的前提条件。

景深与光圈大小、镜头焦距、拍摄距离、聚焦位置等因素有关，主要特征包括：①光圈值越小，景深越大；光圈值越大，景深越小。②镜头的焦距越长，景深越小；焦距越短，景深越大。③摄影距离越近，景深就越浅；摄距越大，景深就越深。④从聚焦的位置上看前

3-33

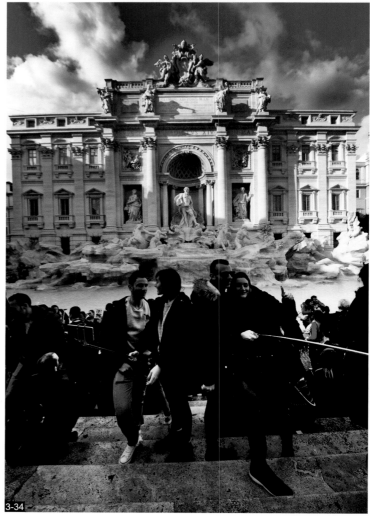

3-34

图3-33 连续自动对焦-动态人物-
双人黑天鹅-舞者钟诚诚、许雅旋
图3-34 智能自动对焦-人物抓
拍-留影于喷泉许愿池的人们-意大
利罗马
图3-35 表现画面的纵深感和距离
感-俯视佛罗伦萨城-意大利佛罗
伦萨
图3-36 景深范围-韦奇奥老桥-
意大利佛罗伦萨

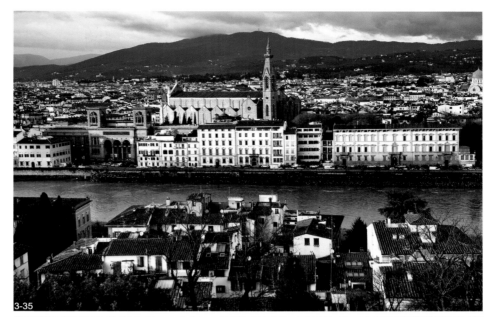

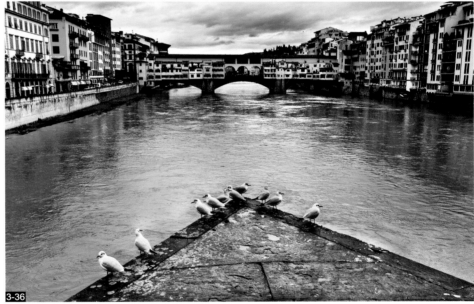

浅后深。只要记住上述这些特征，就能较为准确地选择和活用镜头、聚焦位置以及确定曝光值。例如拍摄要求从近到远都保持在清晰范围之内的建筑时，选用小光圈，慢快门速度以尽可能地扩展景深，提高清晰度，但同时必须使用三脚架和快门线，使相机保持最大程度的稳定；使用远摄镜头可将被摄体从背景中分离出来并限制景深（图3-37）。

对大画幅照相机来说，照相机的移轴调整也影响着景深的大小，这是基于沙姆定律，即：当被摄体平面、影像平面、镜头平面这三个面的延长面相交于一直线时，就可得到全面清晰的影像。对于灵活的大画幅相机而言，只要三个平面汇聚在一起，即使是最大光圈，也依然可以获得极大的清晰范围。具有倾斜移轴功能的镜头，能改变光轴与胶片平面的夹角，可以控制景深的变化（图3-38）。

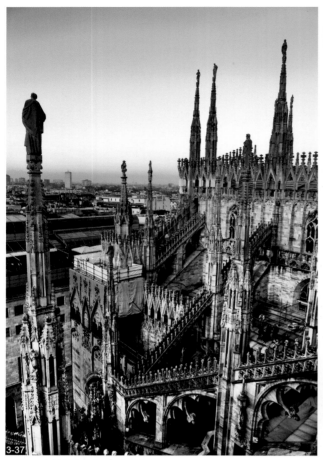

3-37

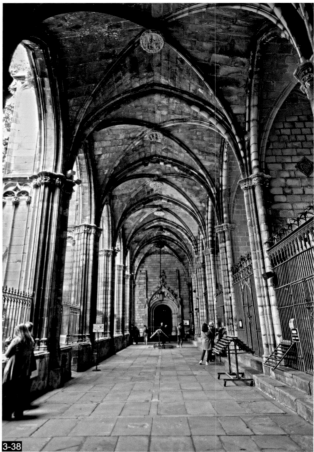

3-38

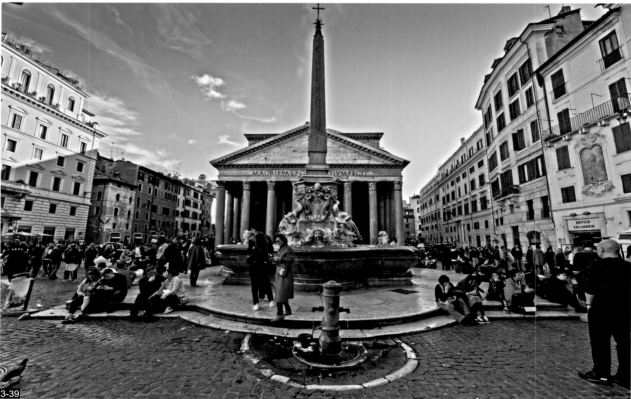

3-39

图3-37 影响景深的因素-黄昏中米兰大教堂屋顶露台-意大利米兰
图3-38 控制景深的变化-巴塞罗那大教堂-西班牙巴塞罗那
图3-39 控制景深的变化-万神殿广场-意大利罗马
图3-40 有纵深感和空间感-富有张力的卡拉卡拉浴场-意大利罗马
图3-41 最小景深-吻粉黛草的红衣少女-模特宋明蔚-上海滨江大道

同样具有倾斜移轴功能的镜头，能改变光轴与胶片平面的夹角，可以控制景深的变化。移轴镜头通过镜头倾斜的控制，可以拍摄到整个被摄物面清晰的图片，所以就有大光圈下大景深的说法，此外还是通过镜头倾斜的控制，即便是被摄物面与胶片平面平行，也可以得到一部分清晰而一部分模糊的图片，而普通镜头也就只能拍到全部清晰的图片了；甚至通过调整被摄物面与胶片平面间的夹角，可获得景深极浅的效果，这就是小光圈小景深（图3-39）。

3. 景深的应用

对同一景物，不同的景深会产生不同的视觉效果，物距的变化将引起影像透视效果的改变。通过景深控制来区分前景、中景及远景，画面的实与虚，而产生照片纵深感。在建筑摄影中，我们要善于利用景深特点，结合透视方法，使影像更有纵深感和空间感（图3-40）。

1）景深的获取

在景深的控制中，只有掌握了最小景深和最大景深的获取方法，才能对其他大小的景深控制自如。

（1）最小景深：采用最大光圈 + 尽可能小的摄距 + 长焦镜头。最大光圈是最常用的方法，它不会引起被摄体形变和空间透视失真的效应；适当地缩小摄距，可以使景深变小，但过分地缩小摄距，则会引起被摄主体形变失真；长焦镜头会带来空间透视压缩的效应，而且镜头的焦距越长，空间透视压缩的程度越大。小景深拍摄的画面，往往只有被聚焦的拍摄主体是清晰的，画面中的其他部分（前景或背景）都呈模糊状，衬托了拍摄主体的清晰和醒目。小景深可以突出画面中主题的视觉分量（图3-41）。

（2）最大景深：采用最小光圈 + 短焦镜头 + 超焦距聚焦。最小光圈是最常用的方法，但光圈的缩小，必须将快门速度放慢，容易造成因照相机晃动而影响影像的清晰度。此外当光圈收缩至最小时，还可能使镜头产生绕射现象，对成像质量有一定影

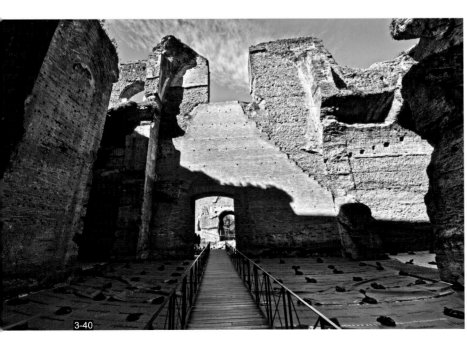

3-40

3-41

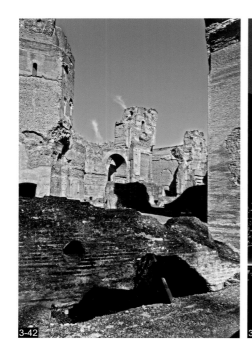

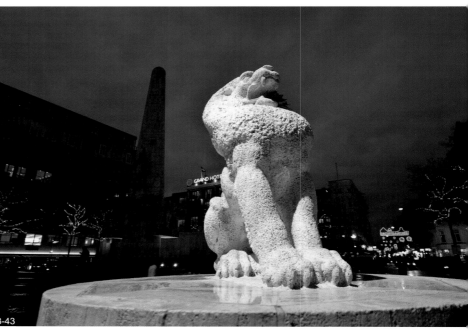

响。因此在景深效果允许的情况下，可将光圈从最小光圈开大1～2级以保证成像的质量；短焦镜头能产生较大的景深，但在同样的拍摄情况下，画面会造成畸变，使近处的物体显得更大，而远处的物体变得更小。镜头的焦距越短，这种畸变和改变透视的现象就越严重；超焦距聚焦可以获得最大的可能景深。超焦距设置是先设置最小的可能孔径，然后把无穷远标度尺对准景深标度尺相应的位置上，使无穷远正好在景深范围内。大景深拍摄的画面，其清晰度的范围非常大，往往从很近到无限远都清晰，对拍摄环境的描绘、被摄主体在环境中的位置的交代以及景物透视关系的反映等都很有利，可以获得比例感和距离感（图3-42）。

在实际应用中，精确确定景深范围并不都是为了实现整幅画面均匀的景深效果，画面从前景到后景深均匀分布也并不总是最好的照片效果，应用一些独特的技术塑造特殊的清晰与模糊交相辉映的图像，效果可能会更好。可以根据各自的表现目的和表现手法，任意选择图像的某个区域作为突出重点，清晰地显示在整幅图像之中，而其他部分进行模糊处理，只要达到模糊可辨的程度即可（图3-43）。

但并非所有时候都能通过景深目测的估计，确保前景与后景一样的清晰，尤其是当可接受的清晰范围非常浅短时，景深预测就是一个很有参考价值的装置。景深预测是相机镜头上的一个功能，它允许拍摄者将镜头光圈设置到所需大小，按下"景深预测"钮来观察实际拍摄时景深的状态，以便调整至合适的曝光值来达到自己的创作意图。

2）景深的运用

（1）透视的运用

透视能给画面带来视觉空间的转换感受，掌握运用透视方法可以弥补画面深度感的不足。通过前景、后景的合理安排，有助于画面空间感的表现。如透过前景展现远景，可以加强画面的纵深感，拍风景时可以在画面的前景安排一些人或物（图3-44）。如果需要最大景深，最好将焦点对在画面最近细节和最远细节之间距离最远细节大约三分之一处。一些常用的透视方法：

图3-42 最大景深-富有张力的卡拉卡拉浴场-意大利罗马
图3-43 选择图像的某个区域作为突出重点-雕塑-荷兰阿姆斯特丹
图3-44 透视的运用-吉尔吉斯斯坦女学生-模特：娜娜

①比例缩小：被摄体按前后顺序设置，相似大小的物体离照相机越远，在照片中就显得越小，造成被摄体远离照相机的感觉（图3-45）。

②线性透视：利用近大远小、近高远低、近宽远窄、近疏远密的视觉现象，形成视觉上的远近感（图3-46）。

③空间透视：近处的物体相对来说反差较大，远处物体由于对空气光的吸收反差低，即近浓远淡，产生远处景物的色彩逐渐变淡的倾向，延伸空间的距离（图3-47）。

④利用景虚：利用光圈大、景深小原理，利用大光圈对近处被摄体聚焦，使背景虚化，既能突出主题，又能产生远近的感觉（图3-48）。

⑤广角透视：广角镜头可以使景物形成的影像远近距离拉开，造成一种夸张的透视，加强立体感效果。在建筑摄影和风光摄影中常采用这种方法（图3-49）。

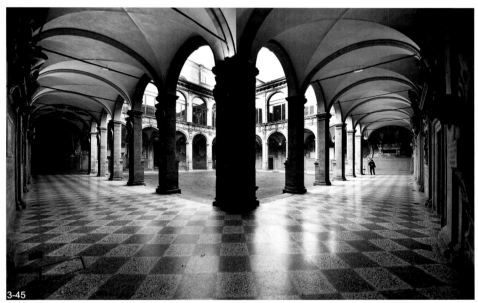

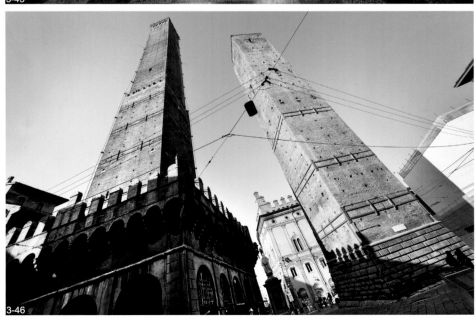

图3-45 比例缩小-博洛尼亚大学回廊-意大利博洛尼亚
图3-46 线性透视-双塔广场-意大利博洛尼亚

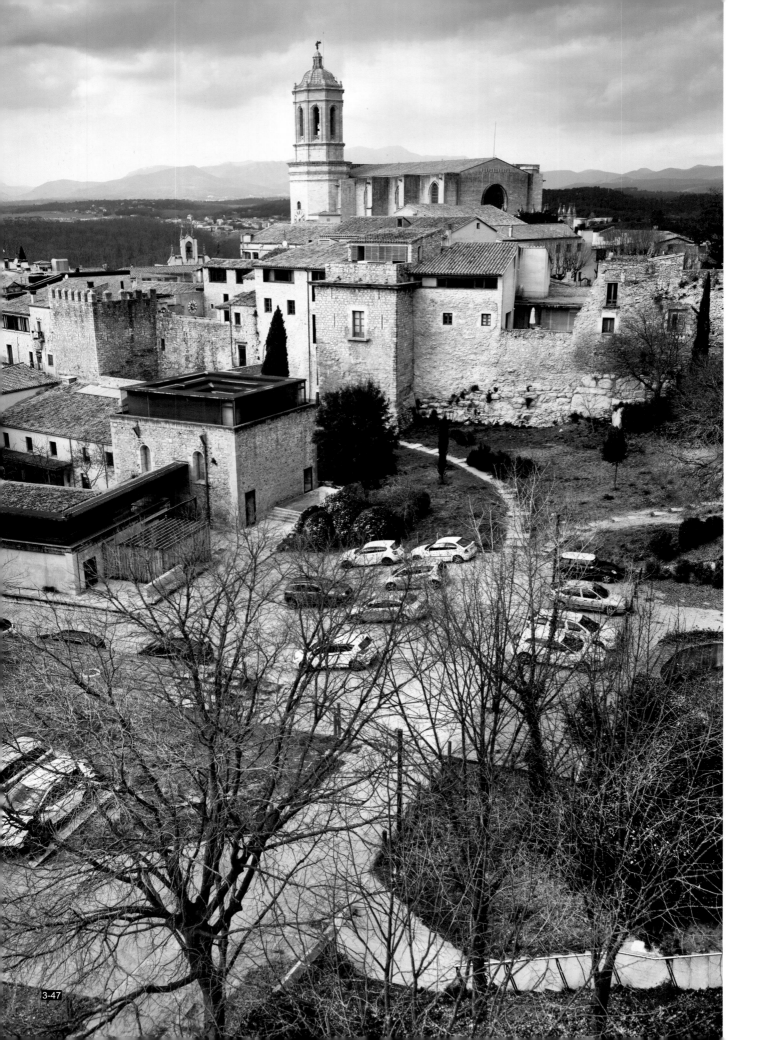

⑥利用明暗关系：采用侧光和侧逆光，使被摄体的受光面不同，造成明暗的变化，阴影以斜向的角度给人以纵深感，增强主体的感觉（图3-50）。

（2）灭点汇聚的应用

灭点透视是绘画中表现空间的一个方法，即在灭点透视空间中原来两条向纵深伸展的平行线向后景汇聚，最终交于一点。后景景物实际上是被压缩了，景物逐渐变小，景物之间的距离变近，利用"近大远小"和"透视压缩"现象，产生空间深度感。由于照相机镜头能精确地自动控制线性效果，摄影师只要通过调整视点和焦距，就能使灭点在画面中更加引人注目。画面中有灭点时，线性透视效果就极为明显（图3-51）。

仰拍使垂直线条汇聚，可以使建筑物的顶部显得比底部窄，给人以高远冲天的视觉冲击力，产生良好的画面距离感；使用广角镜头仰拍，可以使平行线条看上去比一般的汇聚更具夸张效果，如摩天大楼的拍摄；使用广角镜头以略微俯视的角度，拍摄的与地面平行线条（如铁轨、公路、小径），都会产生的通向地平线的灭点，有一种极强的纵深感；还可以通过前后景影调的不同，使线条的汇聚引人注目（图3-52）。

数码摄影还可以用软件来校正建筑物的垂直会聚现象，也可以用延伸或挤压，来夸大线性透视效果。

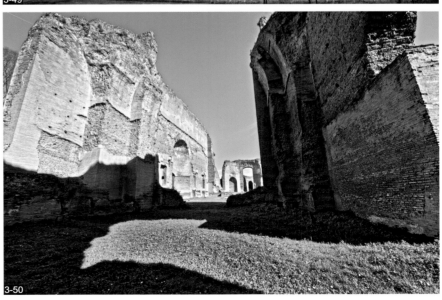

图3-47 空间透视-俯视赫罗纳城-西班牙赫罗纳
图3-48 利用景虚-图书馆-荷兰阿姆斯特丹
图3-49 广角透视-主大教堂-西班牙巴塞罗那
图3-50 利用明暗关系-富有张力的卡拉卡拉浴场-意大利罗马

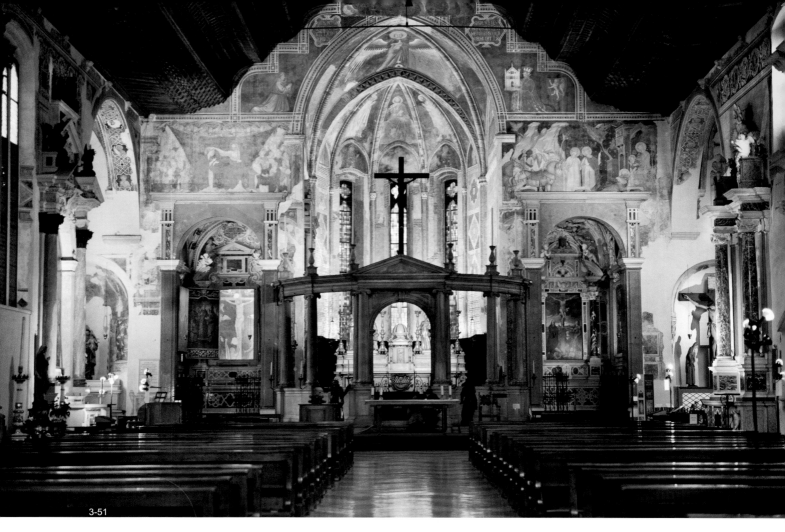

3-51

3-52

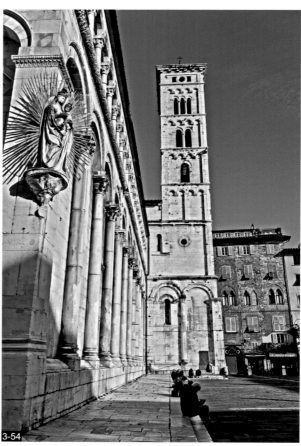

3-54

（3）视点的选择

高视点拍摄适合表现纵观全局的宽阔场面，如田野、森林、建筑、人群、战争场面、体育运动等，具有宏观的气势，表现出一定的空间深度。使用广角镜头贴近地面靠近被摄体仰拍时，可以避开背景中杂乱的物体获得一个干净的背景，如在人群中拍摄其中一个人就可以避免与他人的影像重叠，而将人物清晰地衬托于背景上（图3-53）。

低视点适于夸张的有表现力的局部景物，它能使前景突出显得高大，后景相对缩小，并可增加空间透视感（图3-54）。

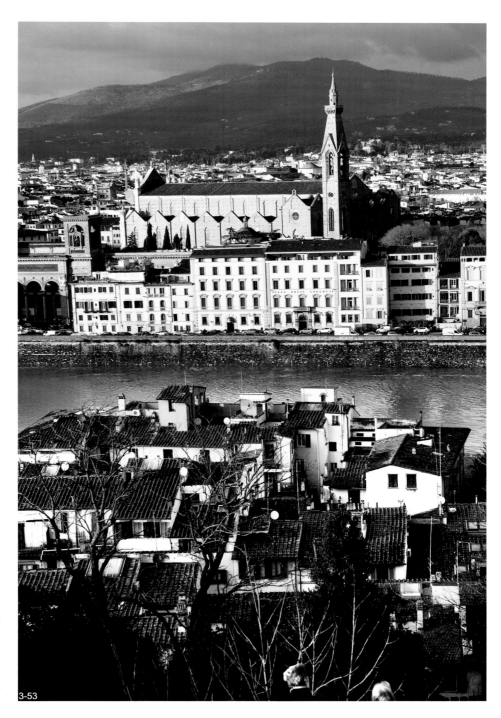

图3-51　灭点会聚的应用-维罗纳大教堂正厅-意大利维罗纳
图3-52　仰拍使垂直线条会聚-荷兰海牙
图3-53　高视点拍摄-俯视佛罗伦萨城-意大利佛罗伦萨
图3-54　低视点可增加空间透视感-阳光普照的大教堂-意大利卢卡

3-53

第4章　建筑摄影的用光方法

摄影是用光的艺术，光与影是摄影的灵魂，由于光影的存在，使每个物体都拥有了自己独特的外貌。光是复杂多变的，光线的颜色、强度和照射的角度对于摄影画面有着极其重要的作用，了解把握光线的特性及效果并正确运用，不仅对形式上的表达有着不可估量的价值，而且还是实现艺术构想的重要手段。在建筑摄影中，用光的方法和用光技术的好坏直接影响着作品的成像效果，用光的基本前提是在：光度测定、光量控制及光线运用三个方面。

4.1　光的基本特性

在建筑摄影中对光的选择决定了建筑物线条的提炼、影调的配置和立体感的构成，充分了解光的基本特性，对把握建筑物的最佳光照效果非常重要。在摄影中光的基本特性包括强度、方向、品质和色彩（图4-1）。

1．光的强度

光的强度是随着光源能量强度和照射距离的变化而变化，光的强弱是通过明暗程度来体现的，也决定光量的大小。每种物体吸收和反射光线的特性各不相同，随着光照情况的变化，在物体表面呈现出不同的亮度和色彩。自然光是随着季节、时间、天气状况及地理位置的变化而产生明暗强弱的不同，例如光线在夏天较强，冬天较弱；中午较强，早晚较弱；晴天强，阴天弱；天空有云无云，云又分薄云、中云、厚云、乌云，它们的浓密度和透明度均不相同，光线的强弱程度相差很大；夜间没有光。太阳对地面越直射，光线强度越高，南方太阳入射角比较直，光线就比较强；而北方太阳入射角比较斜，光线就相对比较弱（图4-2、图4-3）。人工光源的强度则随着灯的瓦数不同而有所变化。光强度的这种差别在被摄体上表现为明暗度、反差范围及色彩再现，当光线强度高时，被摄体显得比较明亮鲜明，反差较大，色彩更加鲜艳。

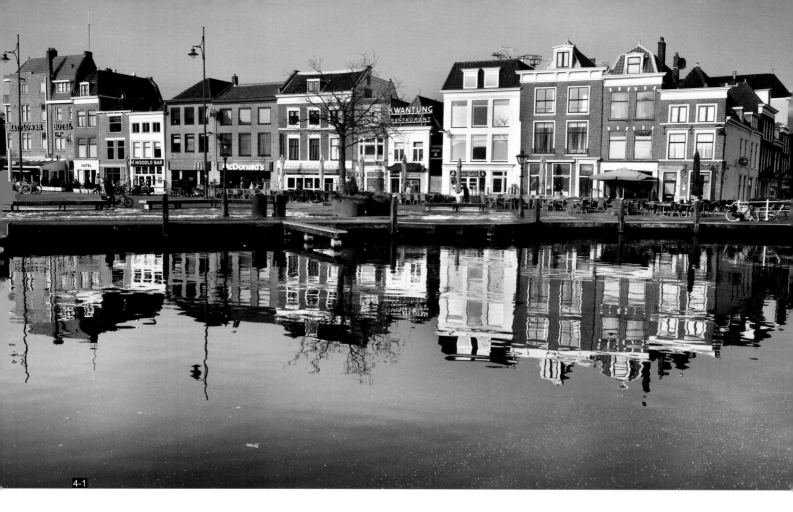

4-1

图4-1　把握建筑物最佳光照效果-祥和的大运河之都-荷兰莱顿
图4-2　较弱光线-运河之畔-荷兰代尔夫特
图4-3　较强光线-新大教堂的早晨-荷兰代尔夫特

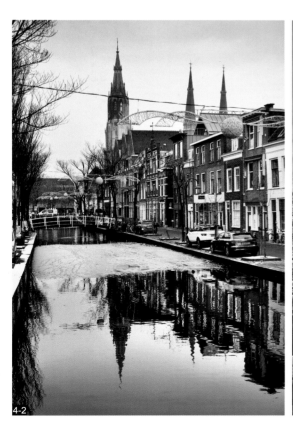

4-2

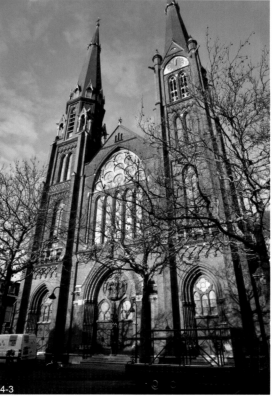

4-3

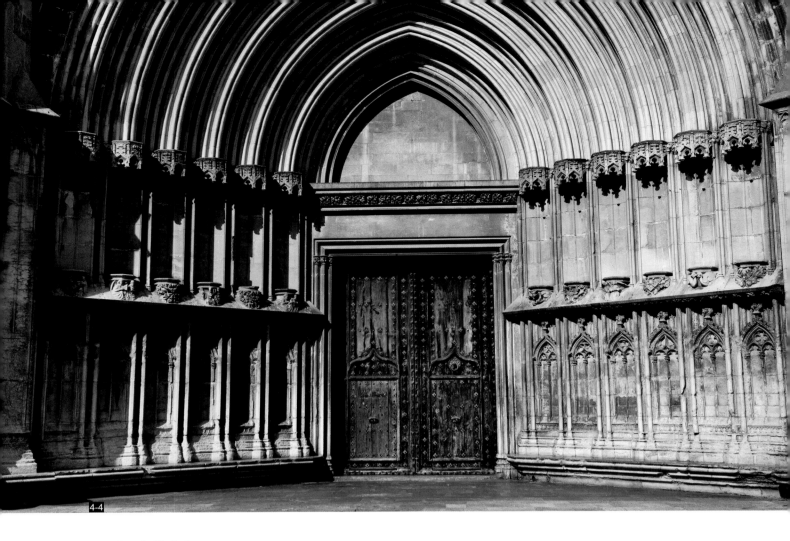

4-4

2. 光的方向

不同照射方向的光，使被照物体产生各种不同的受光面与背光面，物体的造型也由此产生不同的变化。光有四个基本方向：正面光、45°侧光、90°侧光、逆光。细分还有斜射光、前侧光、后侧光、侧逆光等变化。

1）正面光（顺光、平光）

它是直接照向被摄体的光线。正面光使被摄体所有部分都暴露在光线中，生成的影像明暗反差小，不会产生阴影，没有层次，缺乏三维立体空间感，给人以一种二维平面的感觉。这是一种最难把握的拍摄光线。可以通过选择与被摄体明暗相反的背景，来衬托物体本身的形状，拉开景物间的反差来实现。有时当处在正面光下的前后景物都比较明亮浅淡时，可以略增加一些曝光，使画面形成类似高调的效果，以追求一种清新淡雅的艺术风格（图4-4）。

2）45°侧光

侧光是以一定的角度从侧面出现的光线。它使物体的形态具有丰富的影调，突出了深度，产生一定的立体效果。45°前侧光最符合人们日常的视觉习惯，因此被人们称为"自然"照明。45°侧光能产生良好的光与影的排列效果，比例均衡。比较丰富的影纹层次体现出画面的深度感，产生出一种立体效果，表面结构被表现出来，适合表达节奏韵律比较温和的题材和主题。但由于纵深感不够强烈，给人的视觉冲击力不够（图4-5）。

3）90°侧光（正侧光）

这是一种很有个性的光线角度，被摄体朝向光线的一面沐浴在强光之中，而背光的一面则完全隐藏在黑暗之中。阴影深重而且强烈，景物的反差和立体感表现的

图4-4 正面光-大教堂进口-西班牙赫罗纳
图4-5 45°侧光-圣十字圣保罗医院-西班牙巴塞罗那
图4-6 90°侧光-圣十字圣保罗医院-西班牙巴塞罗那
图4-7 逆光-城市大街-西班牙赫罗纳

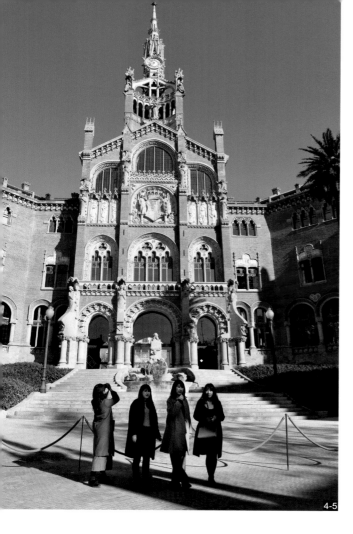

4-5

最为明显，表面结构表现非常突出，因此有时也称为"结构光线"。这是用来强调光明与黑暗强烈对比的戏剧性光线。拍摄表面结构较为粗糙或凹凸不平的景物时，会有特殊的表现力。此外，角度较低的正侧光，会形成修长而充满力度的影子，产生深黑色的影子造型。但在强烈的正侧光下，暗部色彩会完全消失，会丢失一部分色彩和影调的细节（图4-6）。

4）逆光

逆光是从被摄体的后面照过来的，这是一种极具艺术效果的光线。

正逆光是指直接面对镜头而来的光照，如果光源处于高位，尤其是在背景比较暗的情况下，就会在被摄体的顶部勾勒出一条明亮的"轮廓光"。最适合表现前后层次较多的景物，使前后景物之间产生强烈的空间距离和良好的透视效果。在早晨或黄昏，甚至是在一些湿气比较重的环境中，从对面而来的高逆光会使空气产生独特的透视效果，使画面的气氛非常动人。如果光源的角度比较低，而背景较为明亮，则被摄体会形成黑色剪影的效果。

如果光线是从被摄体斜背面射过来，只要角度合适，就既能照亮被摄体的局部轮廓，而又不会进入镜头，影响成像效果。逆光的逆侧角度非常重要，要仔细比较和选取，以获得最佳效果（图4-7）。

4-6

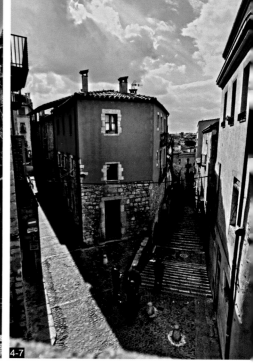

4-7

3. 光的品质

光的品质是一种无法量化，也很难定义，却能真实感觉到的实际存在。一般来说它是由光的聚散性质以及软硬程度决定的。光的品质决定了画面的影调和气氛，并在照片的整体效果中起着极其重要的作用。光线有软硬的光质变化，只有充分了解光的性质，有效地运用于拍摄实践中，并且寻找出它们之间可以相互转化的因素，主动地驾驭光线，就能创造出富有个性的独特画面（图4-8）。

1）直射光

直射光包括晴天里的阳光，人工光源（如聚光灯、摄影灯、闪光灯）的裸灯光等，这是一种目的明确的平行照射光线。它直接来自光源，中途没有经过介质干扰，具有明显的聚集性和方向性。直射光强烈耀眼，被摄体的受光面明亮清晰，背光面则形成突出浓重的阴影，有明显的阴影方向性，画面明暗反差对比效果强烈。它的造型效果突出，轮廓阴影分明，线条明晰硬朗，会出现过渡强硬的立体感，亦称为"硬光"。通常情况下光束狭窄的光，比光束宽广的光要硬些。硬光能很好地塑造被摄体的形态，有利于表现受光面的细节及质感，但易使色彩变白并会消除色调间的细微差异，对具有光滑表面的物体，由于会出现反光现象也不适合。如建筑物的玻璃幕墙，应注意避开（图4-9）。

直射阳光的强度和方向在一天之中随着早晚时刻的变化而不同，太阳的角度决定了阴影的长度和自然状态，而阴影为物体造型并定义其结构，建筑摄影就是要表现建筑的结构和形态，因此直射光对建筑摄影用光会产生很大的影响。清晨太阳刚升起

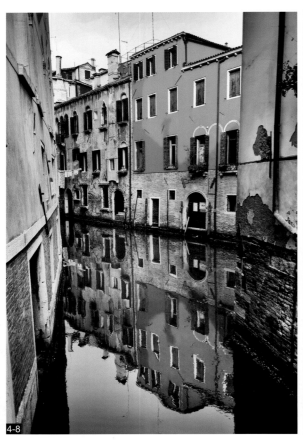

4-8

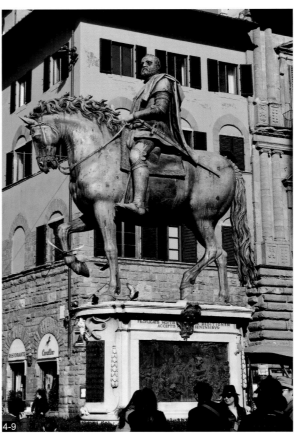

4-9

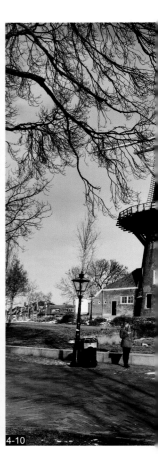

4-10

和傍晚太阳即将落下的时刻，光线强弱变化大，太阳光和地面呈15°以下的夹角，景物的垂直面被大面积照亮，并留下长长的投影，画面影调柔和、层次丰富，空间透视感强；上午和下午这段时间，太阳光与地面的角度呈15°～60°之间，光照强度比较稳定，使用得当时，被摄体的立体感、透视感和质感能够很好地呈现，画面的明暗反差表现极好；中午时分，太阳光向下垂直照射，景物的水平面明亮，而垂直面却大部分处于阴影中，此时光线的照射角度会受到季节的影响，夏季基本以90°垂直向下照射，地面景物的投影很小，而其他季节会有所偏移，冬季会更偏一些（图4-10）。

2）散射光

当直射光在传播过程中经过各种介质的干扰、遮挡，产生漫反射和漫透射后，就变成了没有明确的方向性，具有弥散性质的散射光，如雾天或阴天的日光、天空光、环境（如地面、水面、墙面等）的反射光、附加了能使光线散射的装置(如散光屏、柔光纸、反光器)的人工光、泛光灯等。散射光的光线比较平淡柔和，强度均匀，只提高普遍亮度，不能在被摄体上产生明显的受光面，可以造成灰色、模糊的阴影，或者根本没有阴影，影像反差较小，一切都处于柔和的过渡氛围中，因此也被称作"软光"。软光能较好地再现被摄体的原貌，有利于细节转换，但缺乏立体感和空间感，被摄体表面的质感也会被减弱、柔化（图4-11）。

受到天气状况的影响，自然光线变化多端，云、雾、风、雨都能戏剧性地改变环境的面貌。当太阳被薄云遮挡光照强度减弱，天空散射光的比例增加，但光线仍有

图4-8 把握光线创造独特画面-倒影-意大利威尼斯
图4-9 直射光-骑着骏马的科西莫一世雕像-意大利佛罗伦萨
图4-10 直射光照射-冬季的风车-荷兰莱顿
图4-11 柔化的散射光-威尼斯广场上的维多利亚埃马努埃莱二世纪念堂-意大利罗马

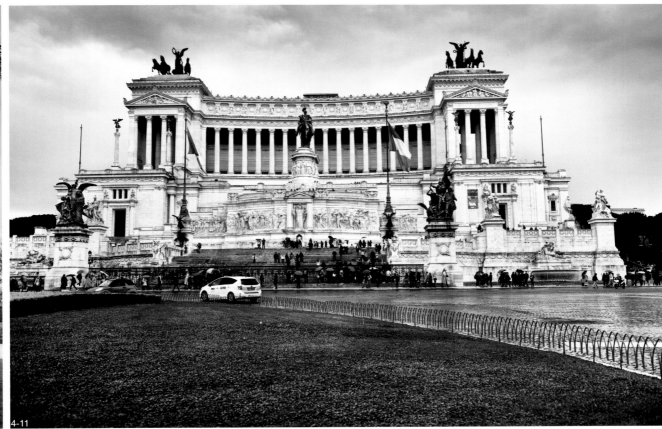

4-11

一定的方向性，此时明暗光比较小，虽然被摄体还有一定的明暗反差，但画面的影调比较柔和；在浓云蔽日的雨天、阴天或下雪天，太阳光被厚厚的乌云遮挡，经大气层反射形成的漫散光光线分布均匀，完全失去了方向性。此时光线昏暗，光比小，影像立体感差，画面影调平淡；在日出的晨曦和日落的暮霭下，太阳光在地球大气层中反复反射，并在空间介质的作用下形成柔和的漫散射光，也就是天空光，越靠近地面的天空光越明亮。在这种光线下，普遍照度很低，无法表现景物的细节，但可以拍出理想的剪影照片（图4-12）。

但有时在散射光照环境下，通过凝聚散射光硬化软光线，同样可以创作出有力度的作品。如具有远近多层次的空间，在阴天或多云的天气里利用散射光下近景深、远景淡的特点，可以拉开画面的反差，加上渐变镜减弱画面中部分景物的亮度，从而达到对比相对强烈的效果；在影室中采用聚光灯，或在聚光灯前加上聚光罩，使光束缩得更小，方向性更强，被摄体的造型阴影就会加重，高光明亮，暗影轮廓分明（图4-13）。

自然光照的条件下有时会有单独的散射光照明，但单一的直射光照明是极为少见的，大都是直射光和散射光混合光照明。

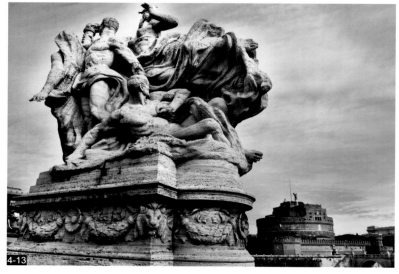

图4-12 理想的剪影-卡拉卡拉浴场-意大利罗马
图4-13 通过凝聚散射光硬化软光线-圣天使桥上的雕刻-意大利罗马

4.光的色彩

不同的光源随着它穿越的物质不同，会变化出多种色彩。自然光与白炽灯光或闪光灯光作用下的色彩不同；阳光本身的色彩也随大气条件和一天时辰的变化而变化。

光的色彩取决于光线的光谱成分，不同性质的光线其本身都具有色彩上的差异，光源和光照条件综合形成的环境的"光色"，它随着色彩比率的变化而变化。同一个物体在不同的环境光色照射下会呈现不同的颜色，但人眼却常常无法看出其中的细微差别，我们的眼睛将大多数的光线都看成是白色的，例如日光和白炽灯光看上去都是"白光"，实际上却是包括了不同颜色和不同比率光线的组合，日光包含了倾向光谱蓝色一端的更多光线，而白炽光则包含了倾向红色一端的更多光线，所以通常把日光称为"冷光"，把白炽光称为"暖光"。由于大脑能进行自动补偿，使眼睛无法准确辨别这些"色彩"倾向，在任何光源下都会认为白纸是白色，红苹果是红色的，不过人对环境氛围会产生一种冷暖的感觉。但照相机的感光系统不会像人眼这样随光线变化而变化，它们会如实地记录物体在不同光源照射下所呈现出的不同颜色（图4-14）。

图4-14　不同光源照射下所呈现出的不同颜色-圣家族大教堂内厅-西班牙巴塞罗那

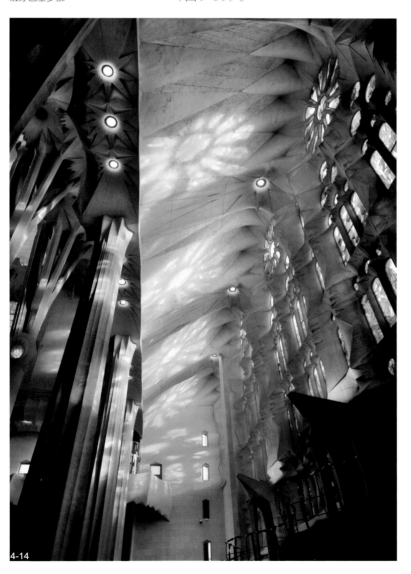

4-14

在摄影中，人们把某一环境下的光色成分含量的变化，用"色温"来表示，不同的光源或不同的光照条件下具有不同的色温，从微红光线的低色温至蓝色光线的较高色温。色温会使影像偏色，必须通过调整才能使影像的色彩还原为与人眼所见的色彩一致，或达到预想的效果，传统胶片的感光类型和数码相机的白平衡，都是用来调整不同光照条件下的色彩偏向的。自然光色与人工光色都会有各种不同的色彩，光色决定照片总的色调倾向和冷暖感，因此无论在技术上还是在画面氛围的表达上，对光色的把握都是很重要的（图4-15～图4-20）。

与人工光色不同，自然光色是随着时间、大气状况、季节、地理纬度等的变化而不断变幻着亮度和色彩，光线在同一时间纬度偏南比偏北亮；海拔越高越亮；晴天亮阴天暗；春夏季亮、秋冬季暗；早晚暗、中午亮，不同亮度的光线会对色彩产生不同的影响，尤其对色彩的明度和反差以及高光区域和阴影部分区域的色彩传递。晴天空气的透明度高，直射阳光最接近白光，这时拍摄的画面感觉十分艳丽，但实际上由于光线过于强烈，产生的光比较大，亮部色彩

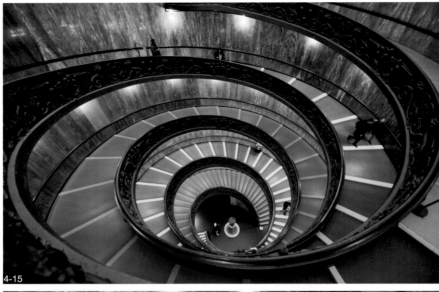

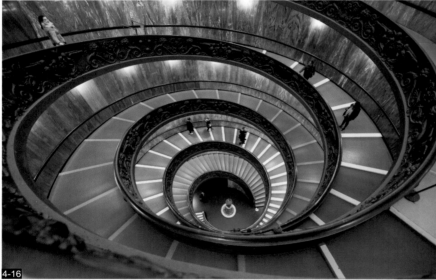

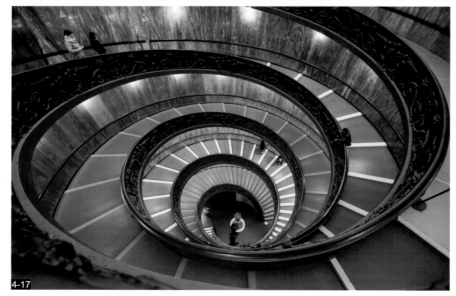

图4-15　自动白平衡
图4-16　钨丝灯下白平衡
图4-17　荧光灯下白平衡
图4-18　太阳光下白平衡
图4-19　阴天下白平衡
图4-20　阴影底下白平衡

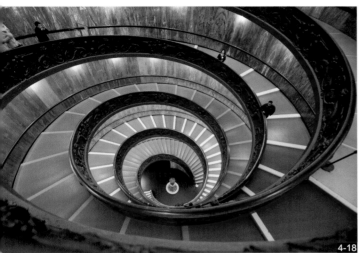
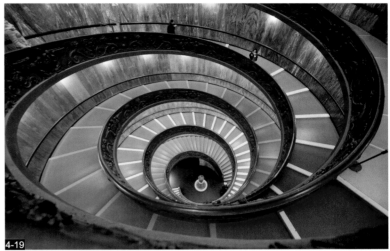

4-18 4-19

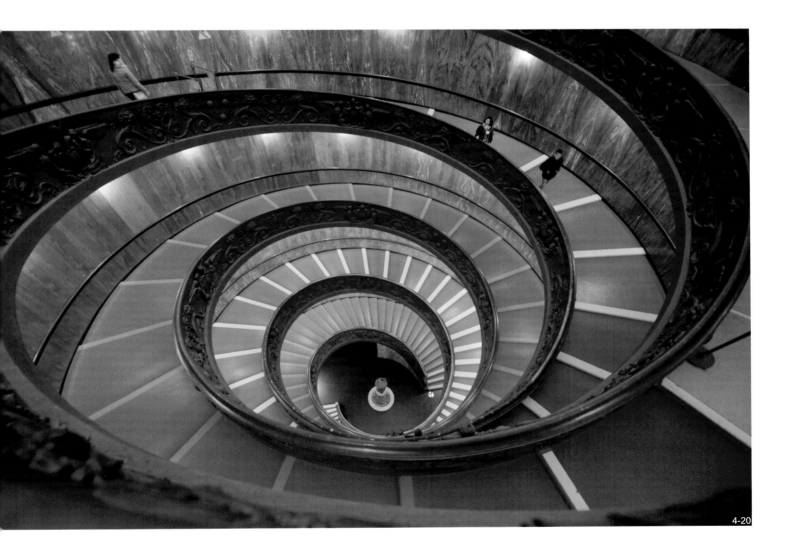

4-20

明度增高，阴影面色彩明度较低，明暗反差大，很难达到整体曝光准确，因而无法表现被摄体的色彩全貌和丰富的色彩细节，在被摄物体的选择上必须有所取舍。对于一些无须突出表现自身色彩，只需强调空间感和体积感的建筑题材，直射光线是非常适合用来进行创作的（图4-21）。

　　云层密度和深浅的变化也会影响色彩的明度和反差。云层可以降低反差，云层的色彩从黑色、灰色到白色都会反射在环境中。当天空中有薄云遮挡，此时被摄体受光面的色彩明度降低，饱和度高，明暗反差减小。白色的云层使被摄体获得合适的对比反差，整体的色彩细节还原就变得非常自然；而深暗的云层会使色彩变得阴暗。阴雨天被摄对象不再表现出明显的受光面与阴影面，色彩常常会显得较浓，颜色变深，不像在直射阳光下的亮面颜色会因受强光照射而变浅。同时不能忽视来自反射光线的色彩对环境所产生的影响，实际上环境中的色彩很大一部分得益于对光线的反射，反射光线往往会照亮风景的局部，晴天下蓝色的天空会将其色彩强烈地反射到阴影区域，使阴影区域的色彩带上蓝色（图4-22）。

图4-21　用直射光线来进行创作-街景-意大利罗马

图4-22 晴天蓝色的天空影响阴影区域的色彩-暮色下的台伯河岸边-意大利罗马
图4-23 光色变化直接影响建筑的影调-真理之口的科斯梅丁圣母堂-意大利罗马

4-22

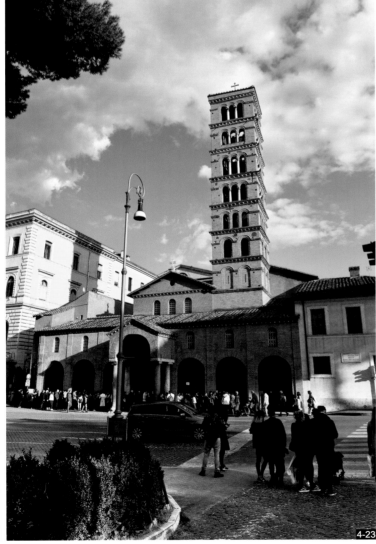

4-23

黎明时分,太阳还未露出地平线,天空呈现蓝青色;接近太阳露面时,天空的下端往往显出品红色;日出时天空变为暖红色;清早阳光从较低的角度照明时,光线明显地带红色,太阳在空中的位置越低时,它的光线越红;随着太阳的升高,光线中的红色逐渐减少,正午的日光最接近白色,而天空则呈现为冷蓝色;随后光线再逐渐变红,然后再回到日落时的暖红色或橙色,最后变为日落下时的蓝青色。此外,海拔越高,天空越蓝。

光线和天空色彩的不断变幻,使景物也随之呈现出别具特色的视觉效果,而人们对被摄体的感受也随之而变。建筑摄影的主要光源是自然光,大多数建筑物本身的色彩不丰富,比较单一,光色可以直接影响建筑的影调,渲染画面的气氛,并迅速地改变观众对建筑的感觉。了解识别光色变化的规律及对景物的影响,有助于你能够很好地控制和处理照片的色彩效果,创造出理想的画面氛围(图4-23)。

4.2 巧用光线

1. 建筑摄影中光的意义

建筑学里"光"的概念主要是指美学意义上的光现象，光是建筑表现中最具有精神性的元素。许多著名建筑之所以能给人完美的感受，就是充分利用了光的表现力，光塑造了建筑的形体，光营造了建筑的气氛，光使本来简单的建筑造型变得丰富，生硬的建筑经过光的雕琢变得栩栩如生，并在很大程度上影响着人们对建筑的感受。自古以来人们就非常重视建筑对光的运用，特别是宗教建筑如帕提农神庙、罗马万神庙、圣索菲亚大教堂等等，在这些建筑中光线不再仅仅用于照明，更具有了神圣和超然的象征意义。建筑史上有许多"光的大师"，像路易斯·康、勒·柯布西耶、迈耶、安藤忠雄、贝聿铭等，大师们痴迷于对光影的探索，在他们的作品中有时光甚至不是一种辅助手段，而是作为主题出现的，当富有动感的光影游离其间，建筑仿佛具有了生命一般（图4-24）。

摄影是一门用光来"作画"的艺术，光线在摄影中扮演着至关重要的角色。光本身有着多种不同的表现形式，了解认识光的特性，熟悉各种形式光的用途和作用，并能够得心应手地选择利用最合适的形式以获得想要的结果，是一个优秀的摄影师必须具备的基本能力（图4-25）。

建筑摄影最大的魅力莫过于建筑物在变幻的光影下呈现出来的各种姿态和特征，不同光照条件对建筑的造型，画面气氛的渲染具有极其重要的作用。但由于建筑物无法通过改变位置获取最有利的光照效果，建筑摄影的用光在很大程度上有赖于现

图4-24 光的表现力-从维多利亚-埃马努埃莱二世纪念堂俯视古罗马城-意大利罗马
图4-25 用光来"作画"-暮色照亮阿尔诺河-意大利佛罗伦萨
图4-26 灵活应用各种现场光-圣马可广场回廊与钟楼-意大利威尼斯
图4-27 发掘和利用光的巨大潜力-雨中的圣马可广场夜景-意大利威尼斯

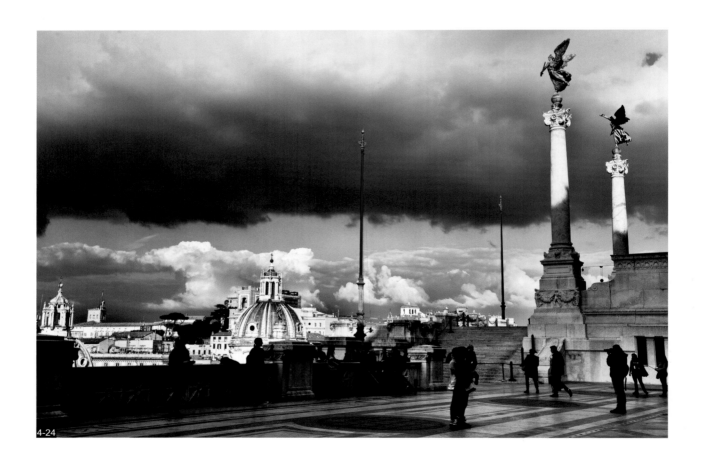

4-25

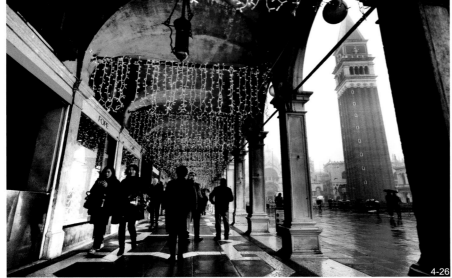

4-26

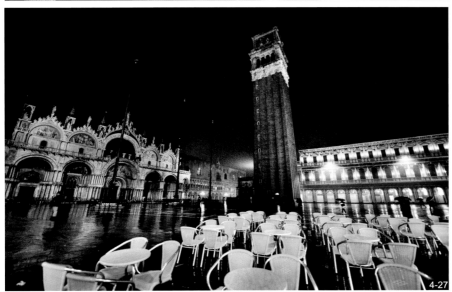

4-27

有光。即使是拍摄建筑的内部空间，射入室内的自然光或设计师制造的人造光线，通常是最适合的环境光，因为它们是建筑的一部分，给空间制造任何其他光线，都可能会和设计初衷产生矛盾。因此建筑摄影对光线的要求比较苛刻，理想的光线不仅需要耐心等待，更需要努力去观察发现并加以利用。在拍摄时首先应明确自己的拍摄意图，即有一定的艺术构思和造型目的，根据建筑物不同情况，全面考虑光的各种变化因素，准确地评估分析这些因素对画面的整体氛围及效果可能产生的影响，灵活应用各种现场光，找到对建筑物及整个画面最富有表现力的光线配置，以达到预想的表现效果（图4-26）。

摄影光源包括自然光和人工光。自然光主要指太阳日光，也包括闪电、月光、星光、极光之类；人工光指各种照明灯，如碘钨灯、闪光灯等。其中自然光随时间、天气和季节等多种因素的变化而随时改变，人无法调节控制，只能选择和等待，用光难度很大；人工光相对比较简单，只需注意其发光性质。建筑摄影以户外拍摄为主，也有拍摄建筑物内部结构和装饰的室内拍摄，户外拍摄的主光源是自然光以及少许一些人工光，而在室内拍摄中自然光和人工光都有使用。了解光线特别是太阳光的性质和变化对建筑摄影用光的影响，充分发掘和利用光的巨大潜力，对建筑摄影而言显得尤为重要（图4-27）。

2. 充分利用光线的特性

凡是有魅力的建筑摄影作品，都是在用光方面有着独特之处，虽说用光不能完全决定作品的成败，但用光的好坏直接影响建筑照片的成像效果。对于既无人类生动丰富的表情，又没有自然景物色彩斑斓、多姿多彩的形态，只是默默伫立的建筑物，光线的变幻不仅会使人们对建筑的比例、形状以及空间尺度

的感觉有所不同，还能营造出各种特别的气氛，带给人们不同的视觉体验和心理感受。此外通过用光角度和采光强弱的巧妙安排，可以在一定程度上修正建筑物的色彩，还可以消除或减弱建筑物及背景破旧杂乱等缺陷，以增强被摄建筑的美感，所以说用光对于建筑摄影的重要性是无可比拟的。认识光线性质，知道如何选择适宜的光线条件来获得想要的画面效果，是作品成功的先决条件（图4-28）。

1）利用光的特性突出被摄建筑

光线的变化不仅影响到建筑的造型效果，还能迅速改变整个的环境氛围。在强烈的直射阳光照射下的建筑体，能形成浓重而边缘明显的阴影，并与建筑体上的亮部造成巨大的明暗反差，用这种光线拍摄能强化建筑的空间感和立体感，可以很好地表现建筑体的几何结构、轮廓及质感，建筑体会显得简洁、粗犷，但不够细腻，尤其是处在阴影中的细部不太明晰（图4-29）。

直射阳光的方向感强，不断变化方向的光线会影响到建筑几何特征的表现，建筑摄影中最常采用的是顺光和侧光。顺光也称正面光，是摄影者背对光源的一种采光方法，顺光下的建筑物受光均匀，亮部占大部分，阴影减少或消失了，色调的深浅差别比较小，整体感觉明快清晰，适于表现建筑物某一侧面的特征或局部细节的图案形式。但由于缺乏层次，失去立体感，不利于建筑物的整体造型和表面的纹理质感的表现（图4-30）。

侧光是左右两侧射向被摄体的光，被摄体有明显的亮部和暗部，在侧光照射下的建筑立体感强，能很好地强调建筑物的线条结构及表面质感。自然侧光一般出现在上午九十点钟和下午三四点钟左右，此时较强的光线使被摄建筑产生良好的、比例均衡的光影，形态中丰富的影调体现出一种立体效果，影调反差突出，表面结构质感被微妙地

4-28

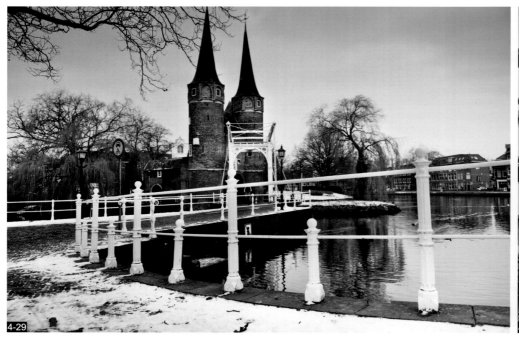

4-29

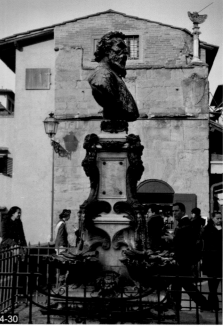

4-30

表现出来，影纹清晰。标准侧光是光源投射被摄体的位置在45°左右的斜上方，在这种光线下亮部占2/3左右，明暗比例协调，立体感适度，同时对画面色彩的还原也较为理想。侧光中的前侧光是建筑摄影中最常用的光线，它能使建筑物有较大的明暗反差，形状、线条和阴影突出明显，表面纹理质感清晰可见，空间感和透视感强，影像效果也最为真实（图4-31）；后侧光则能产生较强的空间深度感；90°角的侧光能使景物的明暗各占一半，画面的明暗反差和立体感非常明显，影子修长而具有表现力，表面结构十分明显，有时也被称作"结构光线"。但要注意侧光的反差不易控制，特别是在强烈的光线下，一个侧面在强光的照耀下格外明亮，而另一面却处于阴影中，在拍摄时应以受光面中的中性灰为测光基点，用点测光测出曝光值，以确定曝光组合，这样建筑物阴暗部分的层次能够显现出来，丰富画面的层次，也能避免造成画面局部曝光过度（图4-32）。

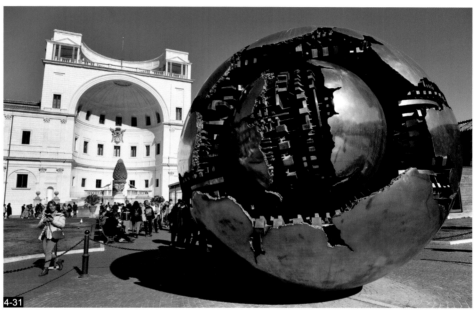

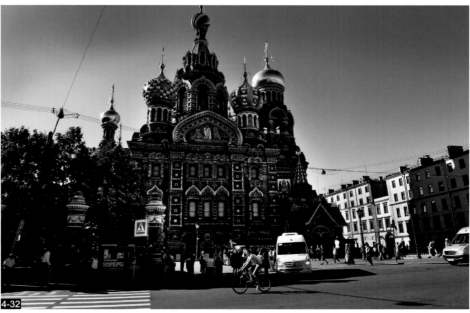

图4-28　充分利用光线的特性-骑士宫前的雕像-意大利比萨
图4-29　强化建筑的空间感和立体感-画家维米尔的故乡-运河的风景-荷兰代尔夫特
图4-30　顺光不利于建筑物的整体造型和表面的纹理质感的表现-【伯尔修斯与美杜莎首级】雕塑家切利尼-意大利佛罗伦萨
图4-31　前侧光表现建筑-梵蒂冈博物馆-意大利罗马
图4-32　后侧光表现建筑-滴血大教堂-俄罗斯圣彼得堡

在北方地区有很多朝北的建筑，平常基本上没有顺光和侧光，只有在夏季傍晚六点左右，才可获得较好的采光条件。

逆光也称"轮廓光"，是从被摄体背面照射过来的光，这种光线最难利用，却最具戏剧性，它可以创造出既简单又富表现力的高反差影像（图4-33）。逆光虽无法表现建筑物的细节，但在直射光的照射下会产生出清晰硬朗的界线，能勾勒出建筑物优美的轮廓线，而且逆光形成的强光耀斑，能起到点缀和装饰画面的作用。最好的建筑剪影应在清晨或黄昏时刻拍摄，这时天空中绚丽的色彩，可以为画面增添别样的气氛，逆光拍摄一定要注意不使光线直接射入镜头，以免产生眩光。此外由于光线巨大的反差，易导致测光系统产生错误的曝光值，拍摄时应对整个画面采用多区域测光，然后根据现场光的特点及拍摄者对被摄建筑所希望产生的清晰程度，进行曝光补偿。

顶光是来自被摄体顶部正上方的光线，此时被摄体上亮下暗。正午的阳光就是标准的顶光，一般在上午10点到下午2点之间，是一天中阳光最强烈的时候，它在空中几乎垂直地照射到地面，照亮了建筑物顶部，把建筑物由上到下的阴暗层次区分出来，可用于俯拍范围较大的建筑群。此外狭窄的街道一般每天只在很短的时间内受到阳光的直接照射，利用这一天中唯一的直射顶光拍摄，可以表现出亮光与阴影形成的强烈反差结构，但由于缺乏立体感，一般比较少用（图4-34）。

散射光是自然光中最常见的光照形式，它没有明显的方向性，光线比较柔和，甚至黯淡。在这种光线下拍摄，建筑体没有明暗的线条界线，形体、轮廓、起伏表现得不够鲜明，很少或者几乎不会产生阴影，立体感较差，如有粗糙不平的表面，质感会被柔化和减弱。但由于不会因为光影的效果而产生迥异的视觉变化，能自然细腻地再现出建筑物的原貌，而且也不用考虑光照角度对画面的影响，所以非常有利于表现

图4-33 逆光最具戏剧性-台伯河-意大利罗马

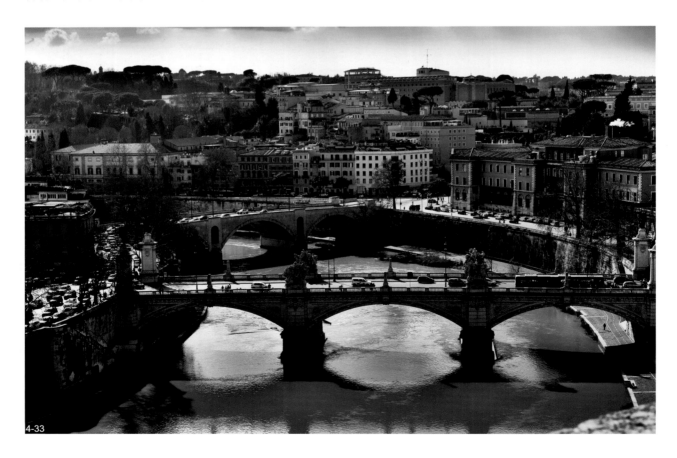

4-33

图4-34 顶光表现出亮光与阴影形成的强烈反差结构-西尼约里亚广场的【海王星喷泉】雕像群-意大利佛罗伦萨
图4-35 散射光影纹比较柔和，层次丰富细腻-西尼约里亚广场的【海王星喷泉】雕像群-意大利佛罗伦萨
图4-36 临近暴风雨时的建筑物可能会产生戏剧性的效果-即将起风的运河畔-荷兰阿姆斯特丹

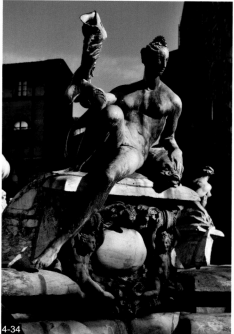
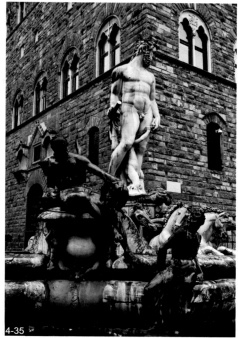

4-34

4-35

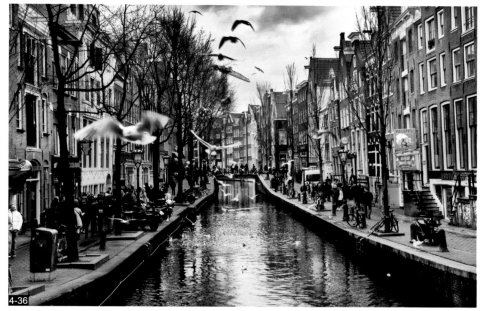

4-36

建筑物的形状全貌和细节。日出2小时后和日落2小时前的散射光线较软，在此光线照射下的被摄建筑影调反差较小，影纹比较柔和，层次丰富细腻（图4-35）。此外利用不寻常的光照条件或特别的天气状况（如云彩、风暴、雾、阴雨等），能够营造出别具魅力的画面氛围，如暴风雨下的建筑物可能会产生戏剧性的效果，极端的天气情况（如薄雾缭绕）也可给画面增添新的内容，比较适合拍摄历史悠久的古旧建筑、城市、村庄等等，但应尽可能避免在阴暗的天空下拍摄。在散射光下拍摄通常采用多区域测光就可以获得比较理想的曝光值，但也要根据实际情况的需要，采用较大的光圈或者增加一定的曝光补偿量，以避免因阴天的光线引起的曝光不足，同时要尽可能缩小景深范围，采取较近距离的中景或局部场面进行拍摄，才可能获得比较清晰的效果（图4-36）。

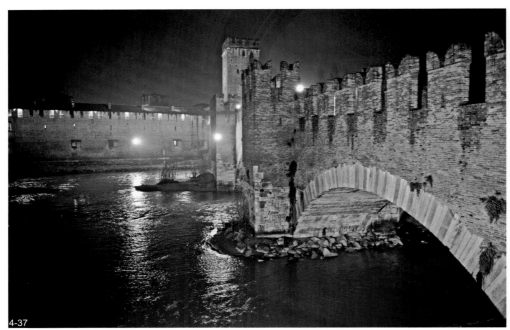

4-37

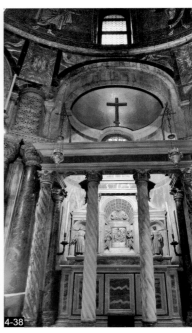

4-38

2）建筑材料质感的表现

建筑材料的质感是建筑美学中十分重要的组成部分，同样将被摄建筑表面材料的质感在照片上真实地再现，使被摄建筑表现得十分逼真，在建筑摄影中也占有极为重要的地位。构造建筑的材料有很多，现代建筑使用的材料更是五花八门、种类繁多，不同材料的质地对各种强度及性质光线的反射程度也各不相同，光的特性能改变物体质感的外观特征，正确用光是表现质感的一个重要技术条件（图4-37）。

以砖块、毛石、沙土等粗糙材料为表面的建筑物，表面亮度分布比较均匀，反光率不高。使用侧光拍摄能使凹凸不平的表面产生不同程度的受光面和阴影区，凸显被摄体表面起伏与反差，每一处局部的边缘都被显示，并突出突起和凹陷的微小阴影，建筑物表面材料的纹理质感能得到较好的表现。特别是在如黄昏时分或是天空中有层淡淡的云，阳光产生的散射但有方向的光线等斜侧光的照射下，阴影四周带有柔和的边缘，表面纹理也会更加清晰，对于那些色彩不丰富且表面老旧斑驳的建筑，像古建筑中历经风霜的木材所具有的美丽纹理以及陈旧、剥落、褪色的油漆表面等，表现效果将会更好。在黄昏温暖且呈锐角的光线中，低角度的斜侧光拍摄用砖块及石块雕刻或雕塑进行外表装饰的建筑，可以使雕像的细节更加突出，并显出浮雕的效果（图4-38）。

对于以玻璃、金属及其他光滑的材料为表面的建筑物，表面呈现出混合反射的特点，光线既有各个方向的反射，也有成一定方向的单向反射，在它们的表面会形成一定的高光或闪光部分，在拍摄时选择顺光或柔和的正侧光，可以提高被摄建筑的整体亮度水平，减少建筑本身在亮度分配上的差别。在拍摄用镜型材料装饰的建筑物时，由于它会反射附近的建筑物、街景和天空，致使不同的视角所看到的反射

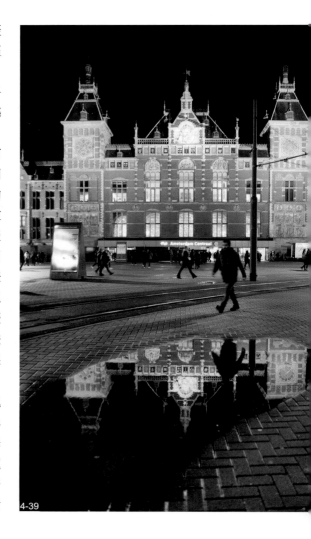

4-39

图4-37　建筑材料质感的表现-夜雨中的维罗纳城堡-意大利维罗纳
图4-38　粗糙材料为表面的建筑物-圣马可大教堂内景-意大利威尼斯
图4-39　玻璃材料为表面的建筑物-倒影中的火车站-荷兰阿姆斯特丹
图4-40　玻璃和粗糙材料并存-大教堂彩窗-意大利米兰

景象有着巨大的差异，所以一定要注意光照的角度、拍摄点的位置、光的强度和柔化程度，寻找最佳组合来表现质感（图4-39）。

除了正确控制受光的方向以及精确的对焦外，能否合理、准确地曝光将直接影响质感的表现。曝光值的确定是各种因素综合平衡的结果，需要同时考虑建筑物的形体、出现的不同色彩、材料质感（可能出现光滑的和粗糙的材料并存的情况）、受光面和阴影区的亮度对比等各方面情况，但受制于感光系统宽容度的局限性，很难做到让被摄体的各个部位都获得准确的曝光，特别是对高反差的被摄体。当希望重点突出表现某一部分纹理的细节时，就需要对这一部位做到准确的曝光，但这个曝光值对于被摄建筑的其他部位来说却可能是曝光不足或曝光过度，这就是对整体而言所追求的合理曝光（图4-40）。

3）用好阴影

在多数光线条件的作用下，物体会产生不同的阴影效果，特别是建筑物。但人们在拍摄时却往往忽视了阴影的存在，甚至是刻意地避开阴影，实际上阴影在摄影画面中是个很有用的元素，对于建筑摄影则更是如此。建筑摄影是光与影的奇妙组合，光通过照明来显示建筑，而阴影则通过反差来表现建筑，光影的对比可以营造出良好的三维空间效果，使建筑变得生动（图4-41）。

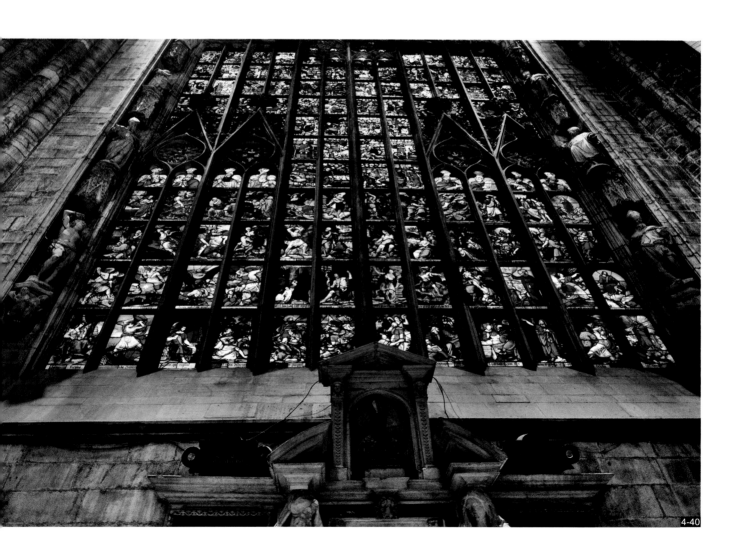

4-40

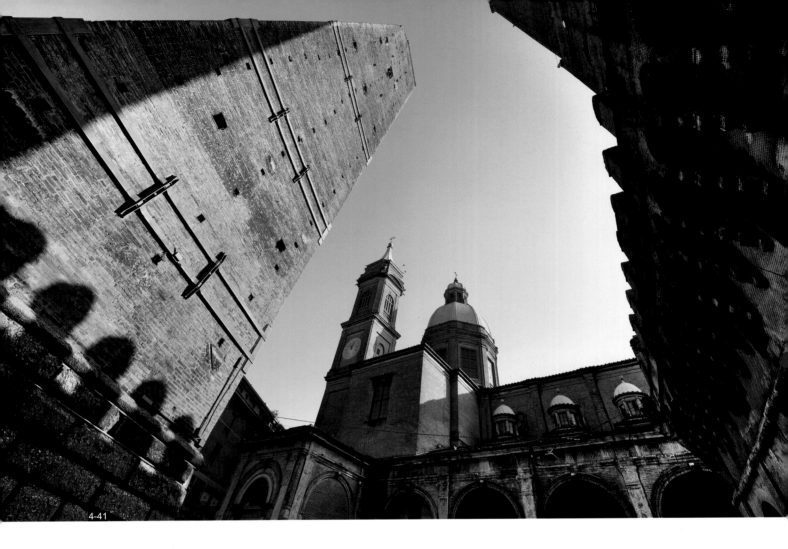

4-41

　　阴影为物体造型并定义其结构，也能够因其形状、强弱和所占部位的大小，加强或削弱被摄建筑的特性。建筑物庞大的体量，能够产生大面积的阴影，可以运用阴影来布局画面，有时会产生意想不到的魅力。建筑物复杂的结构，往往会形成各种形状的阴影，错综在一起的阴影所构成的不同图案都是摄影所可以表现的。浓重的阴影有助于隐没那些容易使人分散注意力的细节，能产生强烈鲜明的画面形式，并且具有一定方向性的阴影，还可以作为均衡画面或增强透视结构的元素，在构图中起到重要的作用。阴影还可以用来遮挡干扰画面的元素，拍摄建筑物时往往会有一些很杂乱却又难以避免的景物，此时可选择在建筑物被强烈的阳光所照射，而杂乱的景物正处于阴影区域中的那一时刻来拍摄，这是一种非常有效的方法，要注意曝光时从强光区域取一个准确的曝光值，这样阴影里的细节就会因曝光不足而无法显示出来（图4-42）。

　　阴影的性质决定于光线的性质，直射光产生的阴影位置会随着光线与被摄建筑的相对位置或者拍摄点与光源的位置的变化而移动。太阳在水平面上方的高度决定了阴影的长度和自然状态，通常清晨和傍晚的影子最长，特别是在冬天落日时，此时往往可以获得夸张和变形的阴影效果；低角度直射阳光产生的阴影，不但能显出建筑物的形状，还能很好地表现建筑物的纹理质感，对建筑摄影十分有利；视点越高，效果越佳；阳光越强，影子就越暗，其效果也就越强烈。此外，由于人眼对光线强度的感受幅度比任何感光系统要大得多，当曝光正常时，照片上的阴影一般比实际的阴影显得更黑，而且还会出现你所没有注意的阴影，这些在建筑物的拍摄中尤为明显，必须加以注意（图4-43）。

图4-41　用好阴影-双塔广场-意大利博洛尼亚
图4-42　用好阴影-乔多钟楼-意大利佛罗伦萨
图4-43　用好阴影-纪念塔-意大利罗马

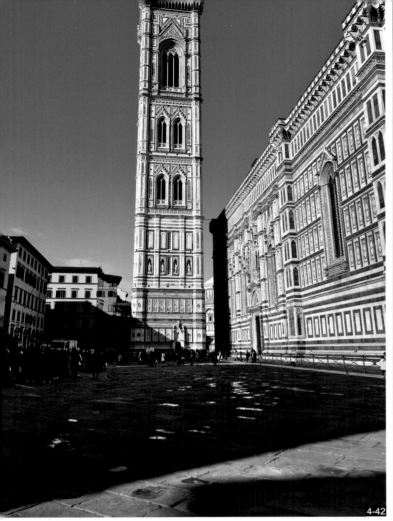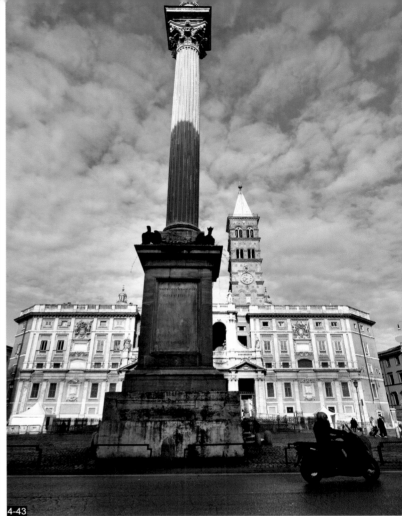

所以要拍好建筑，必须增强阴影意识，学会区分哪些阴影是有利于画面塑造，可以成为作品的一部分，哪些是会转移人们的注意力，从而破坏画面效果的阴影。学会能够预先意识到建筑物上的阴影及其效果，并能加以充分利用。

4.3 滤光镜的应用

大部分建筑物的拍摄是在室外自然光下进行的，拍摄中常常需要调整色温、光量以及渲染气氛等等来突出建筑物，以增强作品的艺术效果。滤光镜是一种透明的可以改变光线的装置，它能够有效地调节影像的影调和反差以及外观效果，切实提高画面的质量，增强表现力，也可以通过它来获得某种特定的艺术效果，滤光镜是建筑摄影必备的附件和帮助创作的有效工具（图4-44）。

滤光镜的种类繁多，建筑摄影中常用的有偏振镜、渐变中灰滤色镜、色彩补偿滤色镜、中灰密度镜等，还有黑白建筑摄影中常用到的黄色、红色滤光镜。

1. 偏振镜

光线本身是一种电磁波，经过反射和漫射之后，某个方向的振动会减弱而成为偏振光。非金属光滑物体表面的反光和天空的漫射光就是偏振光，这些光线会影响影像的清晰度。偏振镜是利用光栅原理，只允许振动方向与其一致的偏振光通过，

从而减弱物体表面的反光。旋转偏振镜片，就可以控制通过偏振镜的偏振光的数量，消除一定角度的偏振光，使有害的偏振光减至最小甚至消失，起到抑制或消除非金属表面的反光、加强反差、提高色彩饱和度、压暗天空、减轻大气尘埃及雾气影响的作用，使照片看上去更加通透，色彩更加鲜亮（图4-45）。

偏振镜在建筑摄影中几乎是必不可少的附件。现代建筑的外墙有很多是用玻璃、瓷砖等镜面材料装饰，反光强烈，偏振镜能把建筑物表面的反光耀斑消除，将镜面的反光降到最低限度，使细节层次得到清晰的再现。在彩色摄影中环境的杂乱光、天空的散射光，容易在建筑表面形成反光，使得建筑物本身颜色被覆盖，偏振镜可以消除杂散光中的偏振成分，纠正色差，使建筑物的色调更加鲜明、饱和，而且不会改变建筑物本身真实的色彩关系。由于偏振镜滤去了白光中的一部分而让全部蓝色偏振散射光通过，使得天空变得更蓝，被忽视的白云也浮现了出来，平衡了蓝天与白云，蓝天与建筑之间的反差，实现整体画面的曝光均衡，这种效果在使偏振镜与太阳光呈90°时最为突出。当建筑物笼罩在迷雾或者尘埃中时，偏振镜可以适当地降低一些大气的浑浊程度，使画面更加清晰（图4-46）。

在使用偏振镜的时候，要随时关注光源的位置和角度，光源照射的方向和反光面的角度都会影响最终效果，当太阳光和拍摄角度垂直时，偏振镜才能发挥最大的作用。慢慢转动偏振镜，就会发现画面中光线的变化，转换角度可以体会不同光线对偏振镜工作的影响。在拍摄时要多转动镜片，寻找最合适的位置，以取得效果最佳点。由于偏光镜明显的阻光作用，使镜头的进光量减少，快门速度会相应减慢，所以要注意快门速度设置，并且要增加曝光量。

虽然偏振镜非常有用，但也需把

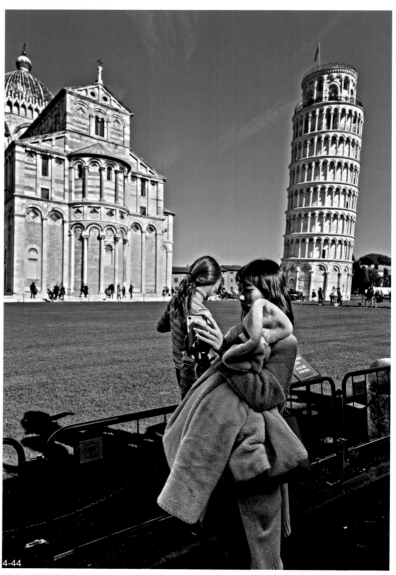

4-44

4-45

图4-44　通过滤光镜来获得某种特定的艺术效果-斜塔、大教堂雕塑广场的人们-意大利比萨

图4-45　通过偏振镜加强反差、提高色彩饱和度、压暗天空突出古建筑-围城-意大利阿雷佐

图4-46　通过偏振镜加强反差、提高色彩饱和度、压暗天空突出古建筑-西班牙广场-意大利罗马

图4-47　超广角镜头不易使用偏振镜-梵蒂冈圣彼得广场上的方尖碑-意大利罗马

图4-48　中灰渐变滤色镜的使用-西尼约里亚广场的【海王星喷泉】雕像群-意大利佛罗伦萨

握使用程度，要防止色彩过度饱和，从而损伤画质。还有广角镜头涵盖的景物范围大，光线的偏振光分布会有很大的变化，在拍摄天空时产生亮度不均的现象。对于金属表面的反光，偏振镜则无能为力（图4-47）。

2. 中灰渐变滤色镜

渐变镜是以某种颜色由深到浅或无色透明渐变分布的一种滤色镜，在风光摄影中最为常用。它主要有中灰渐变、橙渐变、茶渐变、蓝渐变、淡紫渐变、绿渐变等种类。在建筑摄影中最为常用的是中灰渐变滤色镜，这种滤镜可以控制局部进光量，降低画面中局部高光部分，它不会改变画面的色彩平衡，但可以调节画面上下或左右两部分的反差，达到平衡画面曝光的目的。比如在明亮但多云时，天空与深色的建筑之间反差太大，二者曝光难以兼顾，这时中灰渐变镜就可以解决这种光比失调的问题，用它的灰色部分压暗天空亮度，调节比例得当的话，明暗过渡会非常柔和、均匀，问题就迎刃而解。渐变中灰镜有各种型号，灰度也不尽相同，从深灰逐渐过渡到无色，通常是根据画面的反差情况再决定使用哪种型号，按无色部分的测光值曝光，必要时做些修正（图4-48、图4-49）。

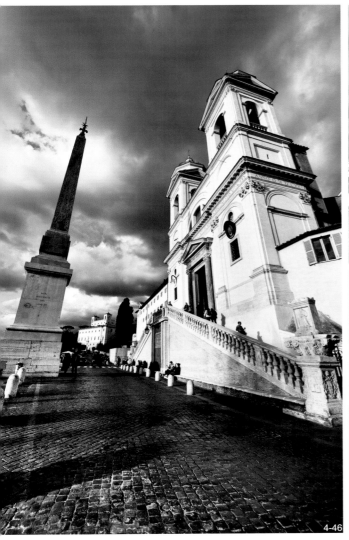

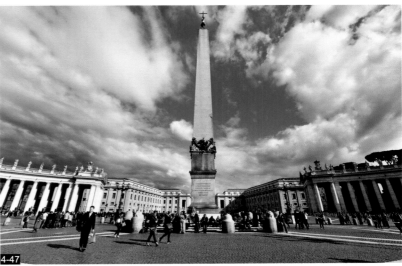

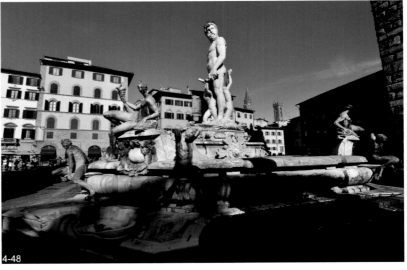

4-46　4-48

4-47

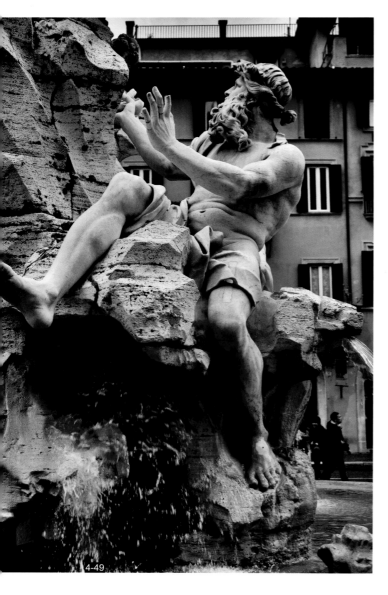

3. 中灰密度镜

中灰密度镜外观呈灰色，它具有一定程度的光学密度，是一种不带任何色彩成分的滤光镜。中灰密度镜对各种波长的光线不加选择地同等吸收，起到了减少光线进入镜头，降低感光度的作用。由于它只是平均地减弱光的强度，能够降低被摄景物的亮度，而对色彩不会产生任何影响，也不改变被摄体的光线反差，因此在控制曝光的同时，可以真实地再现被摄景物的颜色和反差。在光线比较强烈的明亮环境下，拍摄一些自身颜色反差比较大的建筑物，如徽州的白墙黑瓦的古建筑，很难有合适的曝光值使得亮部和暗部的细节同时表现出来，这时加装一块中灰密度镜就能解决了问题，此时改变的只是曝光量，而对被摄场景的相对明暗值不会产生任何影响，而画面的层次增加了，亮部和暗部的细节得以保留（图4-50、图4-51）。

根据减光程度的强弱，中灰密度镜有多种密度可供选择，通常有ND2、ND4、ND8等几种，数字越大减光效果越强，可以分别减少1档、2档和3档的通光量。中灰密度镜为拍摄者提供了更为广泛的快门、光圈组合，丰富了摄影创意，它也是建筑摄影中比较常用的一种滤光镜。

4. 黄色和红色滤光镜

在黑白摄影中可以利用滤光镜来增加或减少各种色彩之间灰色调的差别，以控制反差，灰色调变化程度取决于滤光镜的密度和颜色。这是因为滤光镜吸收了它的对立色，使被摄体上这些部分曝光较少，在照片上就显得更暗些。

建筑物一般多为浅灰色或呈暖调的其他浅色，在黑白摄影中如果不加用滤光镜拍摄，蓝色的天空和浅色的建筑物之间的衔接处将无法区别。黄色滤光镜可以使蓝色的天空呈现出较暗的灰色调，能适当地提高反差，从而突出浅色的建筑物（图4-52）。红色滤光镜能够将蓝色天空压得很暗，可以拍摄近乎黑色的天空，使得天空和建筑物的反差得到提高，能够显著地突出被摄的建筑物的特征，使建筑主体更加醒目。这是黑白建筑摄影中应用较多的两种滤光镜（图4-53）。

总之，在建筑摄影中运用不同的滤光镜来校正调整被摄场景的色调反差和画面的影调关系，最终目的就是为了突出表现所摄的建筑，以及达到预想的艺术效果。如果调节不当，反而会使被摄景物正常的色调反差遭到歪曲和破坏。所以必须了解各种滤光镜对感光系统不同的感色性能，并不断提高个人的审美情趣，使滤光镜成为建筑摄影创作的有力工具。

图4-49　未使用中灰渐变滤色镜-纳沃纳广场贝尔尼尼的海洋生物雕刻【四河喷泉的河流巨人】-意大利罗马
图4-50　使用中灰密度镜-大运河之桥-荷兰莱顿
图4-51　使用中灰密度镜-运河之滨-荷兰莱顿

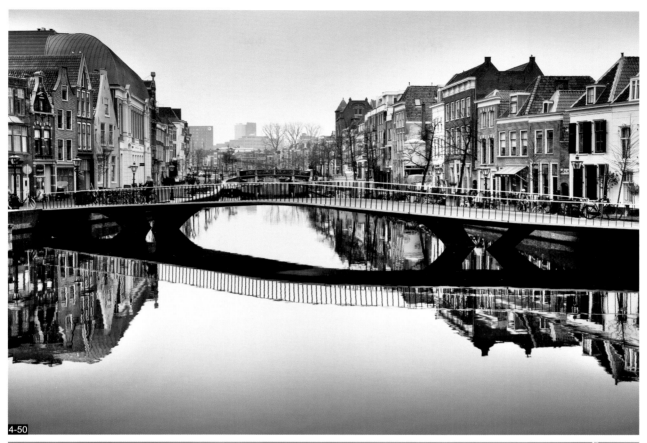

4-50

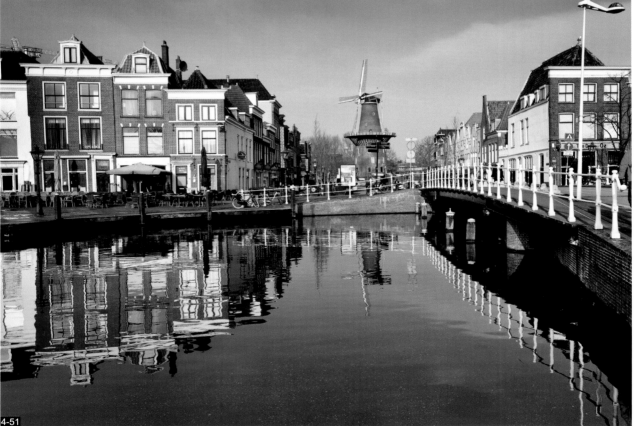

4-51

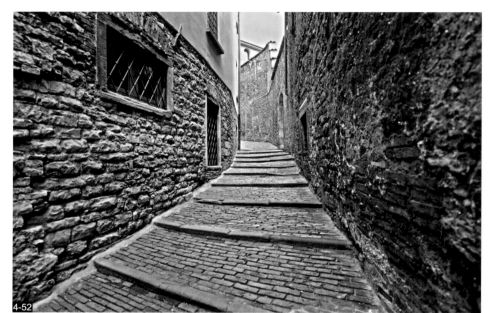

4-52

图4-52　使用黄色滤光镜-去往上城的小路-意大利贝加莫
图4-53　使用红色滤光镜-角落-意大利维琴蔡

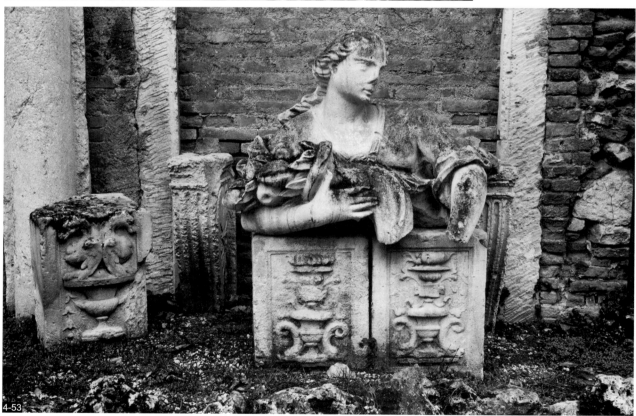

4-53

第5章　建筑摄影的画面构成技巧

　　建筑摄影是一个有着独特的拍摄规律，专业性很强的摄影专题。与以人物、动物、风光、静物等为题材的摄影门类不同，由于建筑物是固定静止的，体量大，且外形大多为几何形体，这些固有特性决定了建筑摄影无论在取景、构图，还是用光等方面可塑性小，局限性大，客观上大大增加了拍摄难度，因此要拍好建筑摄影作品并不是一件容易的事情，除了运用恰当的摄影语言来表现建筑的内涵、形式和美，掌握相应的画面构成技巧是非常重要的，这是拍出好作品的基本条件。

5.1　选择恰当的拍摄点

　　摄影家们常说"一个角度一个世界"，对建筑摄影来说尤为如此。建筑物的形状复杂，空间变化大，细节多，从不同的角度观察，其造型、透视、前景和背景等都会发生显著的变化，可以使人产生完全不同的印象。

　　由于建筑物无法移动，并受现场空间、周围环境、镜头视角、透视变形、拍摄机位、相机画幅等等客观条件的制约，使得拍摄点的选择可能会有很大局限性，恰当的视角有利于充分表现建筑物的形体、空间、层次和环境等个性特征。因此在拍摄前应对拍摄对象周围进行全方位地考察，尽可能地围绕建筑物的四周多走几遍，仔细观察视线上下建筑物的造型、特征及细节，还要考虑周围环境及前景取舍等因素，根据题材的要求进行综合考虑，锁定几个最具特色和表现力，能充分展现主体特征的最佳拍摄点（图5-1～图5-3）。

　　拍摄点包括拍摄的方向、高度和距离。

1. 方向

　　拍摄方向是指拍摄点相对于被摄体的方位，对表现建筑的空间感极其重要。改变拍摄方向不但会使画面中建筑的透视效果发生显著变化，还会使建筑与其周围环境的相对位置在画面上发生变化，呈现出完全不同的视觉形象。一般拍摄方向不外乎正面、侧面和背面。

图5-1　最佳拍摄点1-从乔托钟楼
眺望百花大教堂-意大利佛罗伦萨
图5-2　最佳拍摄点2-从乔托钟楼
眺望百花大教堂-意大利佛罗伦萨
图5-3　最佳拍摄点3-从乔托钟楼
眺望百花大教堂-意大利佛罗伦萨

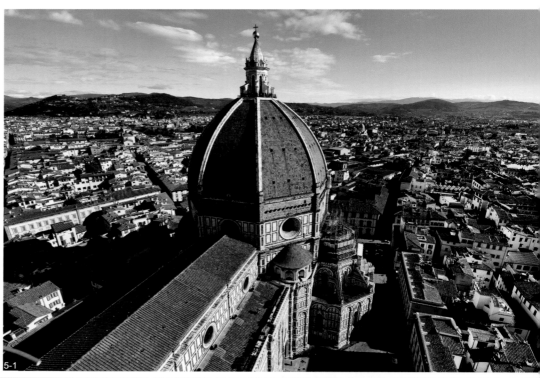

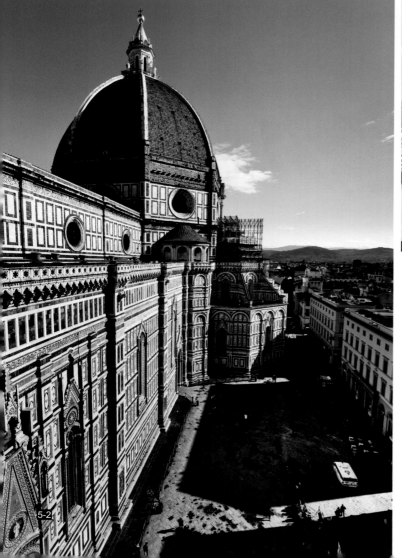

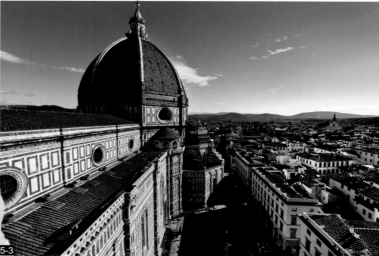

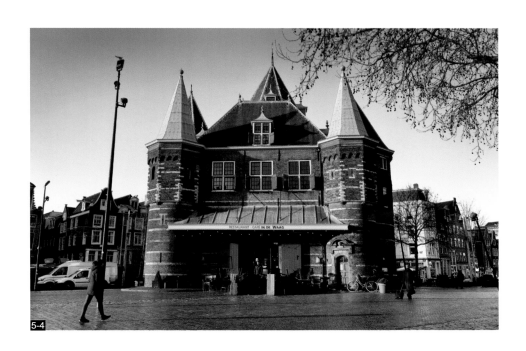

正面拍摄适于表现建筑物的规模、对称结构等特点，画面显得平稳、庄严，常用来拍摄正面特征明显、气势宏伟的建筑物，但由于缺乏面和线条透视的变化，没有深度，画面立体感较差，也易引起呆板感（图5-4）。

侧面拍摄能反映建筑物正面和侧面，有利于表现建筑物的各角度特征，是建筑摄影中最常用的拍摄方向。此时建筑物的垂直线和水平线都有明显的透视变化，水平线会在画面中产生具有强烈透视效果的汇聚线，有助于突出建筑物的立体感和纵深透视感，使得视觉形象生动、活泼、富有动感。如果在相邻的建筑物上到达所拍建筑物的一半高度，就可以得到极佳的透视效果和比例关系。在侧拍中通常采用前斜侧拍摄，把镜头对准建筑物最重要、最具代表性的正面部分，同时把侧面部分也适当地包括进去，可使建筑物的特征得到充分体现（图5-5）。

与正向和侧向相比，背面往往不是建筑物的设计重点，在建筑摄影中较少见，但也有无正立面设计或背面有独特之处的建筑物，会拍出特有的风采（图5-6）。

图5-4　正面拍摄-古堡-荷兰阿姆斯特丹
图5-5　侧面拍摄-古堡-荷兰阿姆斯特丹
图5-6　背面拍摄-古堡-荷兰阿姆斯特丹

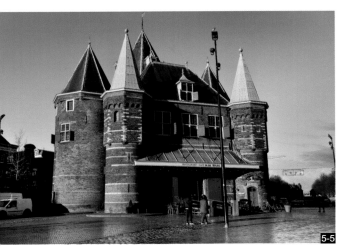

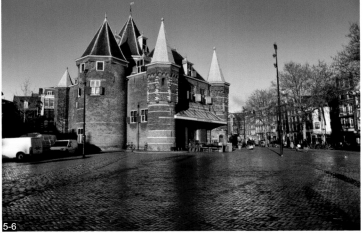

2. 高度

拍摄高度是指相机面对被摄体在纵向上的相对位置，一般以拍摄者站在地平面上的水平视角为依据，由拍摄者所处的位置和拍摄角度决定。在拍摄距离不变的条件下，随着拍摄高度的变化，画面中如主体、陪衬、环境、背景的关系，透视以及水平位置等诸多因素都会发生变化。对于建筑摄影来说，拍摄高度是相机相对被摄建筑中心位置的水平高度，一般分为低视点、高视点和半高视点拍摄。

1）低视点

低视点拍摄是指相机视轴向着视平线上方的摄影角度，也就是仰拍。拍摄位置比被摄体位置低，主要用于表现视平线以上的景物，通常是站在地面上拍摄的，这是一种最为常见的拍摄高度。它可以将现场很多杂乱的环境物体排斥到画面之外去，使得画面简洁明净，被摄体醒目突出，能够表现建筑物的全貌，适于拍摄单栋或为数不多的建筑物。低视点拍摄可以使建筑物的所有垂直线条变成向上汇聚的斜线，产生一种变形的视觉效果，特别是对高大的建筑物，凸显出雄伟挺拔，刺破青天的气势和动感。当采取镜头几乎接近地面的超低角度拍摄，这种视角要比肉眼视角低得多，所表现出来的建筑物会显得异常高大，具有强烈视觉的冲击力。距离建筑物越近，变形效果就越明显，当贴近建筑物以极端的垂直仰视角度拍摄，往往可以产生出令人惊讶的夸张视觉效果。有时为了表现现代建筑的戏剧性艺术效果，可以有意识地使用广角镜头靠近建筑物仰拍，对这种效果进行夸大，视觉感受非常强烈（图5-7）。但低视点拍摄如果处理不好会使建筑物产生视觉倾斜，给人不稳定的感觉，特别是在拍摄高层建筑时，很难将建筑物的顶部摄入，如摄入下半部的地面部分也会显得过大（图5-8）。

2）高视点

高视点拍摄是指相机视轴向着视平线下方的摄影角度，也就是俯拍。一般拍摄位置比被摄体位置高，主要用于表现视平线以下的景物。俯拍视野开阔，也可以去除杂乱的背景，能够很好地表现出建筑群的整体形态及各建筑物之间相对位置布局，适于拍摄建筑群和有层次感的建筑环境。高视点拍摄会使建筑物原本垂直地面的线条向下倾斜汇聚，形成三点透视的视觉效果，使建筑物的纵深感和场景的宏大感更强烈。拍群体建筑时，一定要选择高视点以宽广的鸟瞰视角拍摄，镜头前最好没有什么遮挡物，这样就能充分显现建筑群的规模、整体气势和空间层次感，富有表现力地展示巨大的空间效果。在高处俯瞰拍摄时，地平线最好安排在画面的上方，有利于更好地表现宽广地面上的纵深场景。但是由于透视的关系，被摄体容易变形，产生反向的透视失真（图5-9）。

仰拍和俯拍都会有一些近大远小的透视变化情况，对于建筑专业使用的需要忠实地反映建筑师设计意图的写实类商业建筑摄影图片，以及其他要求客观真实地再现建筑物原貌的作品，必须对透视失真予以校正，以消除这种变形效果。专业摄影师常常会选择具有偏移补偿功能的移轴镜头或透视调整相机，对影像的透视变形进行有效的控制。但由于此类专业设备价格昂贵，如果不是需要制成画幅很大的照片，随着电脑技术的飞速发展，只要方法运用得当，使用普通的设备拍摄，配以后期电脑调整，一样能达到令人满意的画面效果。例如用超广角镜头拍摄的建筑物画面变形较大，通过后期电脑处理后，可以将图像的透视和比例调整得很完美（图5-10）。

图5-7 低视点-双塔广场-意大利博洛尼亚
图5-8 低视点-城市主教堂-意大利博洛尼亚
图5-9 高视点-俯视洗礼堂-意大利佛罗伦萨
图5-10 高视点-从天使堡俯视天使桥-意大利罗马

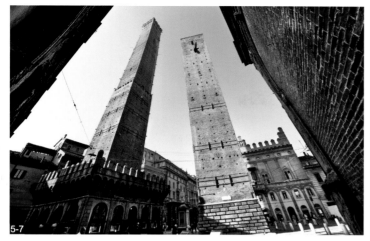

5-7

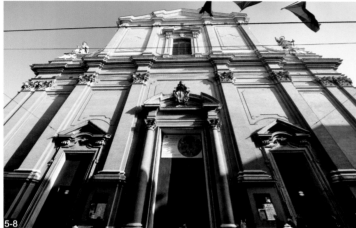

5-8

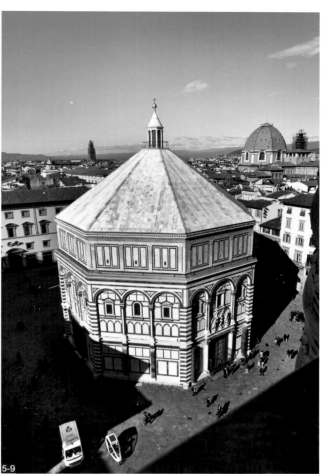

5-9

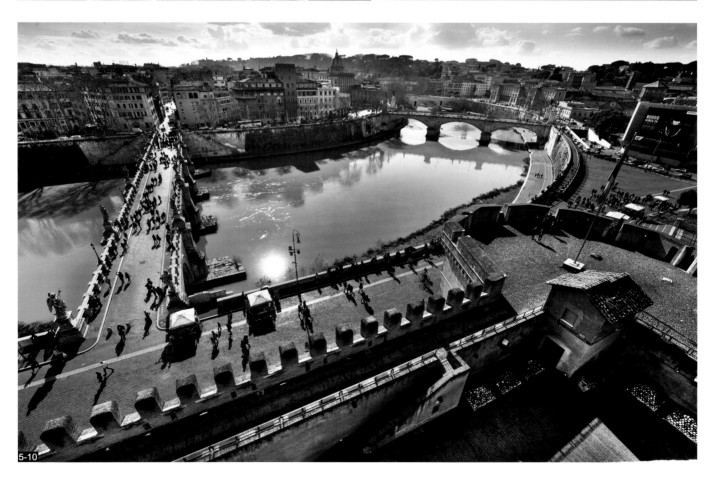

5-10

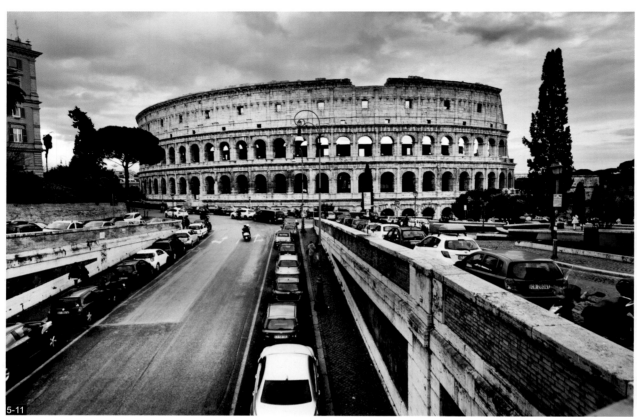

3）半高视点

半高视点拍摄是指照相机视轴与被摄体垂直面相垂直的摄影角度，也就是平拍。平拍画面中的景物有正常的透视效果，显得自然、亲切，最接近人眼的视觉习惯，建筑摄影特别是拍摄高层建筑，一般选择在接近被摄建筑中心高度的附近楼宇上拍摄。半高视点拍摄可以直接得到几乎没有透视失真现象的画面，在视觉上透视变形最小，这种视角适合于表现建筑物的高度和宽度，可以比较正确地反映建筑物的结构特点，给人以身临其境的感觉，但有时画面会显得较为平淡（图5-11）。

3. 距离

拍摄距离是指拍摄点相对被摄体的距离。在拍摄方向和高度不变的条件下，改变拍摄距离会使画面所包含的景物范围及景物构成发生显著变化，并直接影响画面的构图、透视和被摄体的立体形态。距离近比距离远透视变化强，景物清晰范围小，透视收缩在画面上就表现得越明显，被摄体的纵深感和空间透视也显得突出，夸张、变形多为近距离拍摄的结果。建筑物都是具有一定的水平宽度、垂直高度和纵深长度的几何体，拍摄距离变化时，反映在画面上的建筑物各部分大小比例也会发生显著变化，近大远小、近高远矮、近宽远窄，从而影响了建筑物的立体形态。

一般来说，远距离拍摄可容纳的景物数量多，能提供宽阔的视野和广大的空间，着重于被摄体的整体结构而忽略其细节，适于需要强调整体气势和规模感，能够展现全貌和布局的城乡风貌、建筑群体等大场景（图5-12）；中距离拍摄的景物范围小于远距离拍摄，它以某一特定环境中的某具体对象或事物的特色为中心，并有适

图5-11 半高视点-斗兽场-意大利罗马
图5-12 远景-农神庙遗址-意大利罗马
图5-13 局部-奥古斯都大帝屋大维雕像-梵蒂冈博物馆-意大利罗马
图5-14 从平凡中造就不平凡的独特韵味-雨中宁静的大运河-意大利威尼斯

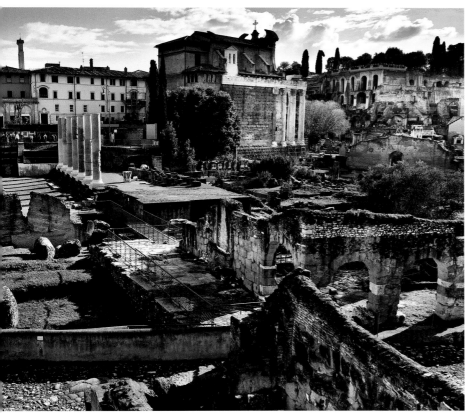

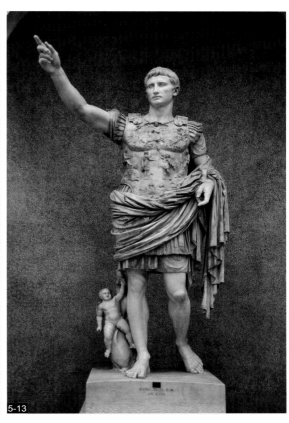

5-13

当空间环境组成画面，环境范围较小，主体面积大，形象醒目，擅长于表现被摄体的全貌及其所处的环境特点。常见于单体建筑、广场、街景等的拍摄；近距离拍摄能强化突出表现被摄体的主要部分，将其细部或某一突出特征真切地反映出来，常用于建筑物的细节或具体构件等局部的刻画（图5-13）。

5.2 精心构图

建筑物本身固有的特性，决定了拍摄的局限性。此外建筑摄影是用二维的平面来表现三维空间大体量的立体的建筑物，因此取景构图显得尤为重要。在基本摄影技术运用都正确的前提下，作品的优劣就取决于它的构图。优秀的作品不仅能够反映出建筑物的特色，还能充分展现建筑物的内在气质和独特韵味。

摄影构图是一种综合的表现艺术，有着一定的基本构图法则，建筑摄影同样也需要遵循。但这些法则不应成为束缚拍摄者手脚和想象力的枷锁，在掌握基本构图知识的基础上，将各种构图形式融会贯通，勇于推陈出新，从平凡中造就不平凡（图5-14）。

5-14

1．建筑摄影构图的基本要素

简单地说摄影构图就是通过运用不同的摄影造型手段，将各种因素有机地组织一起，形成一个具有一定表现力和视觉美感的统一整体的画面。摄影构图包含的因素很多，建筑摄影中建筑体的形状、结构、线条、光线、质感等是最基本的构图要素，安排处理好这些要素之间的空间关系和内在联系，是决定作品成败的关键。大多数情况下，这些要素并不是以相同的地位在画面上同时出现，特别是当需要突出表现建筑的某一特征时更是如此，具体需要重点突出哪些要素，取决于照片的用途及摄影师的创作意图和风格（图5-15）。

1）形状

形是辨识物体的最主要依据，清晰、完美的外形特征是画面最重要的组成部分，一幅能够提炼出被摄体典型外形轮廓特征的作品，会给观众留下深刻的印象。建筑是三维空间的形体，但在画面中是以二维形状出现，最典型的就是轮廓剪影。当光线从建筑体的背面射来，在强光的烘托下，建筑的外形轮廓线勾勒出的剪影成为画面主要的构图要素，而其他要素都被隐没在阴影之中。建筑的轮廓形状能简洁清晰地展示建筑的外形特征，可以作为具有强烈视觉效果的构图要素，加以充分地利用和刻画，用其鲜明而富有表现力的视觉形象，强调出建筑形状所特有的生动和美感（图5-16）。

2）结构

结构感是人们对物体的空间感受，创造影像的立体空间感受，是摄影造型语言中诠释被摄体"量"的表现手段。影像结构感的强弱取决于拍摄距离的远近、光源的角度、光比的强弱等因素，通过光线来强调被摄体表面的明暗对比，是获得结构感的最重要手段。平光适合表现物体的轮廓形状，侧光更适合强调空间体积结构。表现建筑现实体积结构的三维空间感是建筑摄影中很重要的部分，结构也是常用的构图要素，它能让人感受到建筑空间的深度和真实感，通过光效、阴影及视觉透视的作用，将画面中建筑物的二维的平面形状，塑造成为视觉中充满空间体积感的三维结构立体形态（图5-17）。

3）线条

在构成摄影画面的诸多视觉元素中，线条的表现无疑是最为突出的。它形态繁多，除了物体自身的线形外，还有物体的外沿轮廓线、物体间若即若离的虚幻线、物体的运动轨迹、空间透视中的视觉透视线等。线条间组合最为丰富，构成也最为有趣。线条除了具有位

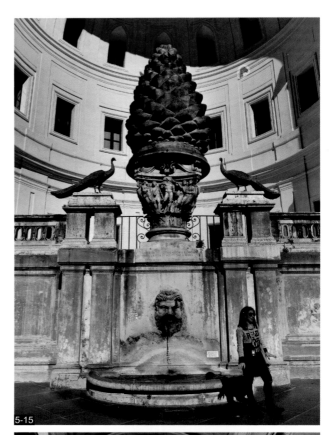

5-15

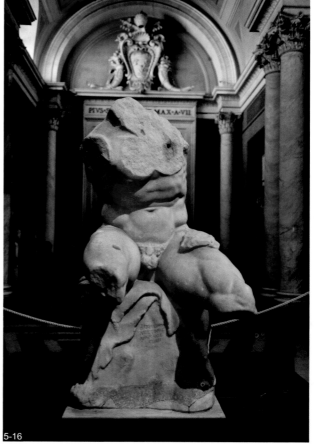

5-16

图5-15 突出局部要素-梵蒂冈博物馆-意大利罗马
图5-16 突出形状轮廓-贝维德雷的躯干-古希腊雕塑-梵蒂冈博物馆
图5-17 塑造三维结构立体形态-拉奥孔雕塑-梵蒂冈博物馆-意大利罗马
图5-18 建筑线条提供了丰富的元素-圣彼得广场上贝尔尼尼设计的巴洛克式柱廊-意大利罗马梵蒂冈
图5-19 巧妙运用光线-代尔夫特新教堂-荷兰代尔夫特

置、方向、长度这些几何学上的特征外，在造型上还有粗细、形状、曲直、深浅、虚实等变化。线条在建筑摄影的构图中同样占有重要的地位，在画面中它通常并不是直接以"线条"的形式出现，更多的是以构件的外形特征表现出来，如建筑的柱子、墙体、栏杆等等构件在画面上可能会以各种线条的形式出现，建筑本身的线条为构图提供了丰富的元素，利用光影可将建筑在空间上无法构建在一起的线条联系起来，对画面的构筑以及氛围产生强烈的作用，营造出建筑本身不具备的美学特征（图5-18）。

4）光线

光影是建筑艺术的灵魂，正因为有了光的存在和渲染才产生了建筑的空间和变化。光线是建筑摄影中的魔术师，同一建筑在不同的光线条件下会产生不同的造型特点，巧妙运用光线的作用，可以使原本平淡无奇的建筑物，充满很强的视觉张力，营造出鲜明奇特的视觉感受（图5-19）。

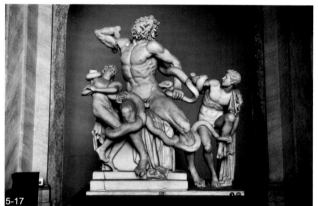
5-17

5-18

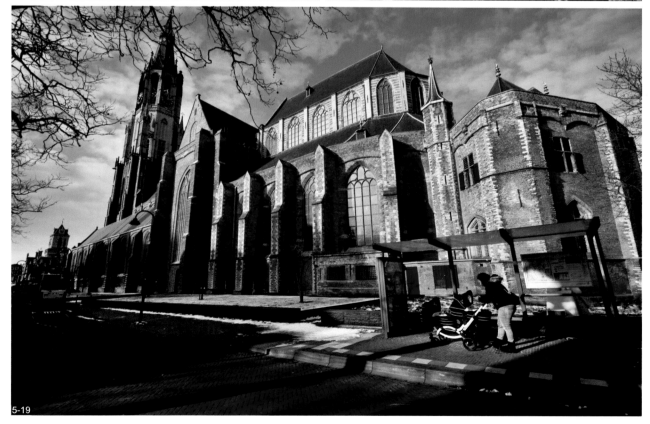
5-19

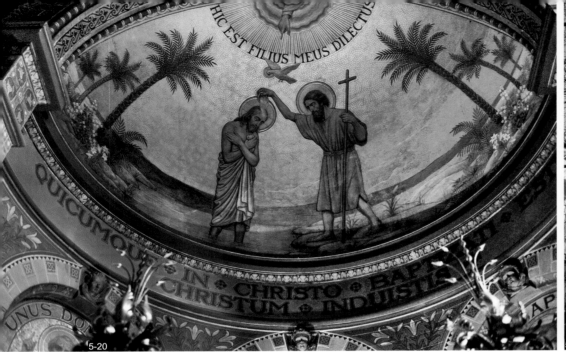

5-20

5-21

5）质感

各种物体表面的纹理、构造组织有不同的属性，人们通过感觉器官对这些属性所产生的经验性感受，就是物体的质感。摄影画面上的视觉质感，则是人们凭借视觉经验，没有通过实际触摸而产生的心理感受。质感在表现物体时，可以丰富物体的特征，还能增强物体的造型。建筑是建筑材料的组合体，不同的建筑材料具有不同的表面结构特征，建筑物具有丰富的质感素材。光线在表现质感上起着至关重要的作用，不同的光线可以表现不同物体的质感，光的特性与方向能改变质感的外观。特别是侧光，能凸显被摄体表面的起伏与反差，有助于逼真地传达建筑物表面材料纹理的质感。充分把握光线的造型特点，根据不同的反映质感的拍摄方法，可以使被摄建筑物给人的印象发生很大的变化，变得栩栩如生（图5-20）。

2. 构图的基本原则

建筑摄影构图的选择主要是根据建筑物的结构特点和所要表现的主题内容而定。一般来说，横向构图适宜表现建筑物的宽广、平稳，给人广阔、舒展的视觉空间感；纵向构图则有利于表现建筑物的高大、挺拔，强化高耸向上的感觉。

1）突出主体

建筑摄影中主体建筑物旁往往有许多杂物，特别是城市拥挤的高楼群中，尽量避开与主体无关的邻近杂物的干扰，可以利用广角镜头靠近拍摄，将背景距离拉开，运用透视来突出主体，必要时可以用电脑软件进行调整；背景要简洁，使主体具有强有力的视觉吸引力；注意被摄主体与周围相邻建筑或景物的尺度关系，运用尺度对比来烘托突出主体（图5-21）。

2）画面结构稳定均衡

稳定均衡的画面能给人安全、舒服和自然的感觉。建筑摄影最忌构图失稳，极端地说就是将一栋正常的建筑物拍成歪斜就好像危房似的，所以无论运用何种构图方式，"重心"一定要稳，画面中的水平线要保持水平，建筑物的中心垂直线要直（图5-22）。摄影构图中的均衡是指被摄体的呈现方式对观者视觉所产生的重量印象关系，如暗部比亮部重；前景比背景重；深色比浅色重；面积大比面积小重等，要避免上下轻重失调或左右空满不一，形成视觉上的均衡，通过如建筑主体的位置

图5-20 反映质感-大教堂金色马赛克内顶-荷兰莱顿
图5-21 矮建筑衬托高建筑-代尔夫特新教堂-荷兰代尔夫特
图5-22 稳-童话水城的大运河-荷兰阿姆斯特丹
图5-23 均衡-大运河-意大利威尼斯
图5-24 以前景表现建筑空间的纵深感-童话水城-荷兰阿姆斯特丹

5-22

5-23

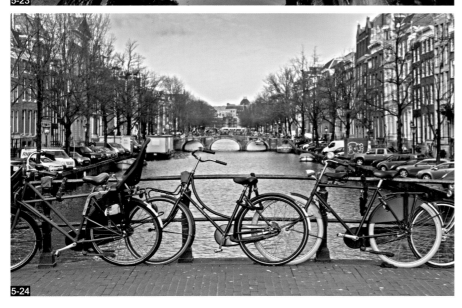

5-24

大小、比例安排；画面空白、明暗的布局；质感、方向的对比等等都可以实现均衡。重要的是均衡是通过力量均等建立起来的，让我们相信直觉，直觉是处理均衡关系最好的向导（图5-23）。

3）画面整体协调统一

在构图协调的画面中，各个元素相互关联，如大小、比例、位置、色彩、质感等各方面相互映衬，以一种和谐的方式组合起来，成为一个有机统一的整体。合理安排主体以外的其他物体，使主体与前景及背景之间必须协调统一。前景与背景是画面的有机组成部分，但这些仅仅是陪衬主体的辅助物体，一定要注意他们之间的关系安排，不能牵强附会、喧宾夺主。前景与被摄主体间的关系会直接影响画面的视觉效果，恰当地利用前景可以增强画面的空间层次感，突出被摄主体，从而提高画面的艺术表现力和感染力。建筑摄影中相邻建筑、庭院、道路、植物、大门围墙、门框窗洞、建筑倒影、与建筑主题相呼应的雕塑等一切具有空间表现力的事物都能作为前景而加以利用，但前景是对主体起呼应、烘托的作用，不能突兀，必须与主体形成整体，协调一致。背景主要是用来衬托主体，丰富主题的内涵，应该注意与主体建筑的对比关系，尽量简洁，天空云彩、红日皓月、青山绿水等等都是较为典型的背景，背景处理的好坏会直接影响画面的统一感（图5-24）。

4）巧用空白合理布局

建筑艺术讲究虚实对比，许多优秀的建筑，如北京的故宫、巴黎的凡尔赛宫等，其间就留有许多广场、庭院等空地，以保证建筑层次分明，起伏有序。在摄影画面中总有一些没有形状，呈现单一色调被称为空白的部分，如天空、地面、草地、水面等等，在画面布局中有一条常用的规律是要想突出视觉主体，就要在它的周围创造出一定的空白

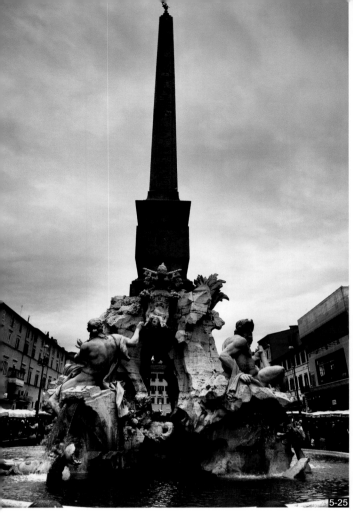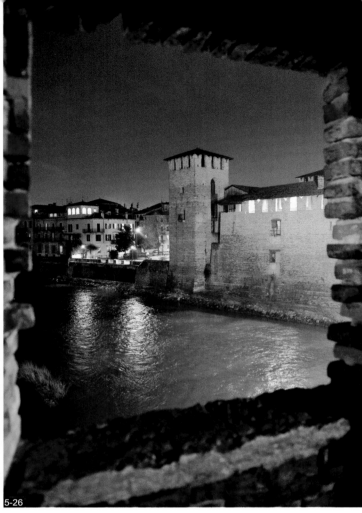

5-25 5-26

空间，空白能使主体的轮廓和线条清晰有力、醒目突出，可将实体的美感充分发挥出来。在建筑摄影中恰当的空白空间能激发起观者更多的想象，合理布局主体建筑四面的留白、天空的比例、地面的大小等空白空间因素，不仅可以衬托突出主体建筑、创造意境、渲染气氛，还能在视觉和心理上造成动势空间，这是一种富有表现力的艺术处理手法。一般来说用小面积的空白来衬托所要表现的大面积建筑主体，可以强化主题，突出主体建筑的质感和神韵，吸引观众的视线；而大面积的空白则会使画面舒展开阔，可以强调环境对主体建筑的烘托作用，使观众的思绪能够在画面上流畅起来，有利于意境的抒发（图5-25）。

图5-25 空白面积大小对比-纳沃纳广场埃及方尖碑与贝尔尼尼的海洋生物雕刻【四河喷泉的河流巨人】-意大利罗马

图5-26 创新构图-夜雨中的维罗纳城堡-意大利维罗纳

3. 主要的构图形式及其效果

摄影画面的构图形式有很多，每种构图形式都有其自身的特点，只有充分理解和掌握各种构图形式所具有的视觉特性、效果和意义，才能胸有成竹、运用自如。"艺无定法、道可旁通"，要善于思考，敢于创新突破，太拘泥于各种所谓的构图法则只会使作品呆板，缺乏变化，有时反其道而行或许会得到令人惊奇的意外效果，许多优秀作品的影响力只是因为他们以不常见的方式描述了熟悉的对象（图5-26）。

建筑摄影中常用的构图形式有三分法、对称式、对角线、曲线、框式、三角形、交叉式、点线、平行线、放射状等等。

1）简单有效的"三分法"构图（图5-27）

"三分法"构图也称为"井字"或"九宫格"构图，它实际上是"黄金分割法"的简化，用横竖4根直线把画面平均分割成九格，分割线及交叉点都符合"黄金

图5-27　三分法-构图法则
图5-28　三分法构图-视错效果的天花板壁画-意大利罗马
图5-29　典型对称式构图-从梵蒂冈圣彼得大教堂俯视广场半圆形的回廊与方尖碑-意大利罗马

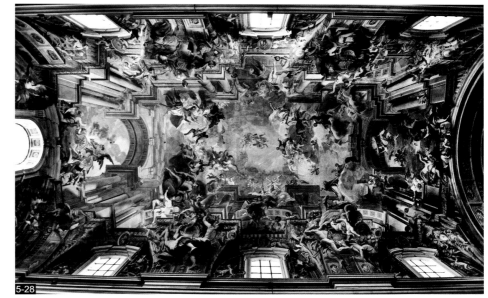

5-28

5-27

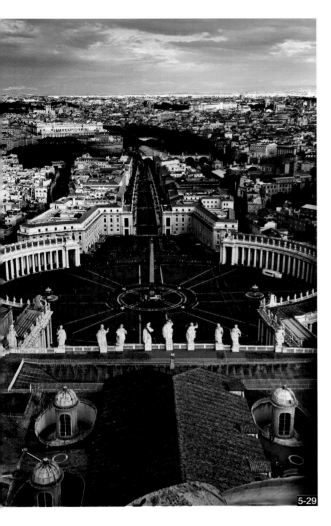

5-29

分割定律"，这些点或线附近都可以作为视觉中心用来安排主体。黄金分割比例在视觉上显均势，给人以灵活、轻松的感觉，这种构图使画面看起来非常均衡协调，舒适活泼，富有变化和动感，符合人的视觉心理习惯。但值得注意的是这四个点有不同的视觉感应效果，上方两点动感比下方的强，左面比右面强，还必须要考虑画面的视觉平衡、对比等因素，有时适度的偏离，可以产生更强的视觉张力。当观察某一建筑对象时，可以将其放在这些点或线上看其构图效果，这对水平和竖直结构均是适用的（图5-28）。

2）庄重稳健的对称式构图

对称式构图通常以一个点或一条线为中心，其两个面在排列上的形状、大小趋于一致且呈对称。对称式构图属于静止性的构图，它能将对称结构完美地展示在画面上，对称的线条、空间、结构，让人感受到一种无法被打乱的平衡感，象征着高度整齐、有序协调、端庄严谨，具有均衡、稳重和静谧的艺术效果，在建筑摄影领域中对称性的构成表现是最常被使用的构图方式之一。中国传统建筑是非常讲究"对称"的设计理念，对称式构图可以充分展示这类建筑所特有的结构严谨、庄重稳健、和谐统一的魅力。对称式构图有左右对称和上下对称两种常见的表现形式，其中上下对称常用在表现倒影之类的题材中。但在构图时应避免对称面的影调和色调不协调统一，还应讲究横平竖直，忌讳被摄主体倾斜。此外由于对称式构图容易造成呆板、机械、缺少变化的视觉感受，可以适当增添一些影子、前景等构图元素，营造出生动活泼的气氛。也可打破画面的绝对对称形式，变其为相对对称，同样会有很好的画面效果（图5-29）。

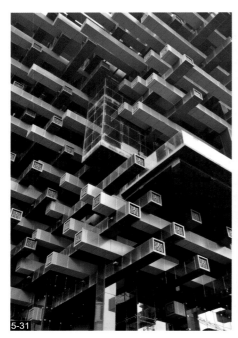
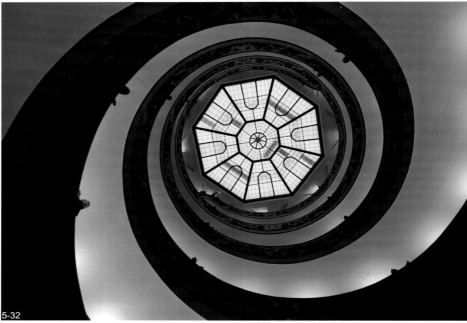

3）最经典的摄影构图方法之一对角线构图（图5-30）

对角线构图是指主体在画面上呈对角线方向的分布。它有效地利用了对角线的长度和对角关系，使被摄主体由于透视关系变成了斜线，产生线条的汇聚趋势，将人们的视线引导到画面深处，形成视觉上的均衡和空间上的纵深感，表现出的纵深效果使画面产生了极强的动势，是一种导向性很强的构图形式。但要注意处理好衬体与其的呼应，否则容易造成画面失衡（图5-31）。

4）充满魅力的曲线构图

曲线构图是指主体的形象在观者的整体视觉上呈现明显的曲线形态，它包含规则形和不规则的自由形。这种构图形式优美活泼，变化丰富，可以引导观者的视线随着曲线延伸移动，有力地表现场景的空间感和深度感，造型能力极强。曲线构图虽然不如直线构图那么直接明朗，但蜿蜒的形态使静态的画面具有缓慢流动的视觉效果，极富美感。在建筑摄影中常用S形构图来表现道路、桥梁、街道悠远绵延、回转曲折的变化；用C形构图的C形缺口产生变异的视觉焦点，来表达建筑特殊的形态和视觉效果；对于那些外形或局部呈圆形构造的建筑，用圆形构图形式将主体安排在画面中央，在圆心中形成视觉中心，形态饱和而有张力，其产生透视的变异，给观者带来旋转运动、周而复始、生生不息的视觉感受。曲线构图结合其他线形综合运用更能产生突出的效果，但在运用时一定要特别注意曲线的总体轴线的方向（图5-32）。

5）增加临场感的框式构图

有时为了突出主体，增加画面的趣味性，可在被摄主体的前方设置一个由其他景物组成的框架，诱导观者透过这个"框架"去观看主体，从而达到强化主题的作用，这就是框式构图。建筑摄影中常利用门、窗等作为前景框架，使之成为主体建筑的画框，把不必要的细节排除在画面之外，使影像得到了简化。通过"框架"限制固定视线，将人们的注意力紧紧吸引到主体上，产生身临其境的临场感和强烈的空间感，同时虚化的画框也很好地增强了画面的纵深感（图5-33）。

图5-30 对角线示意图
图5-31 典型对角线构图-红黑梁柱交叉的美术馆-重庆
图5-32 曲线构图-梵蒂冈博物馆的螺旋梯-意大利罗马

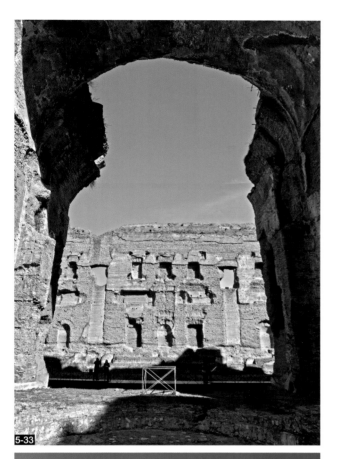

5-33

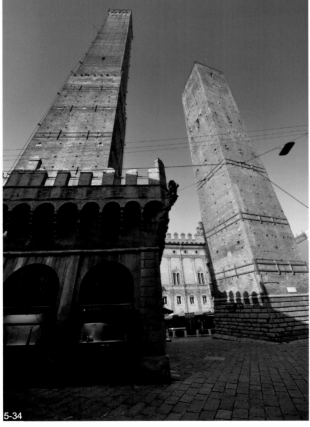

5-34

6）稳定感极强的A字形构图

以类似A字形状来安排画面结构的A字形构图具有极强的稳定感，这种构图形式主体指向鲜明，能够营造出画面整体的安定感。两条向上汇聚的斜边，有着强制性的视觉引导力，A字顶端汇合处带着一种向上的冲击动感，在心理上给人以坚实、强大、无法撼动的感觉。适合表现高大的建筑、向远处延伸的道路桥梁等。在A字形构图中不同倾斜角度的变化，可使画面产生不同的动感效果（图5-34）。

其他构图形式还有很多，如神秘庄重的十字式；能引导视线，舒展含蓄的交叉式；透视感强烈的X式；安定有力的水平式；严肃端庄的垂直式；向四方伸展，富有节奏感的放射式；充满韵律感的渐次式；主体明确，效果强烈的中心式；可自由向外发展的散点式等。实际运用中面对千姿百态的建筑和环境，会有许许多多种构图可能，优秀的作品往往融合着多种构图形式，建筑摄影中重要的是认真思考、仔细设计、灵活运用、和谐统一（图5-35）。

图5-33 框式构图-卡拉卡拉浴场-意大利罗马
图5-34 A字形构图-双塔广场-意大利博洛尼亚
图5-35 X式构图-红桥-西班牙赫罗纳

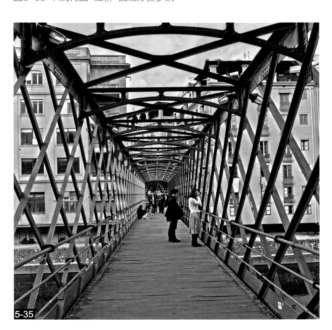

5-35

5.3 充分利用建筑本身的线条特征

线条作为摄影构图的基本要素，在构图中占有重要的地位。线条本身及它们之间的相互作用，对摄影画面的构筑及气氛产生强烈的作用。

1. 线条在摄影构图中的作用

线条在摄影构图中是最富于变化，最为活跃的元素。它不仅可以分割画面、制造面积、产生韵律和节奏、构成具有形式美及艺术感染力的线形或图案，还可以引导视线，使观者的注意力集中在画面想要表达的主题上。线条同样还具有很强的概括力和情感表现力，在创造情绪上有着强大的力量，赋予作品丰富的感情色彩（图5-36）。

人们在长期的实践和认知过程中，逐渐形成了对各种线条的视觉感知经验，常常下意识地将线条的位置、方向和构成当作一种象征，在心理上产生相应的联想。不同的线条形态往往与某种特定的情感相联系，粗线强劲，细线纤弱；曲线柔情，直线刚直；浓线重，淡线轻；实线静，虚线动。线条的形式看起来好像纷繁复杂，归纳起来实际上不过是直线和曲线两大类。曲线的线条形式虽然比较丰富，但基本上都是波状线条的各种变形。

1）直线

直线比较规整严谨，醒目的垂直线条上下延伸，产生高大、伟岸、上升、发展的视觉效果。高耸矗立的挺拔感能增强威严感和崇高感，既蕴含着刚毅庄严、昂扬向上的寓意，也代表着永恒、力量、尊严、权利，但同时也可能形成悲壮、孤独、忧郁等心理效应（图5-37）。

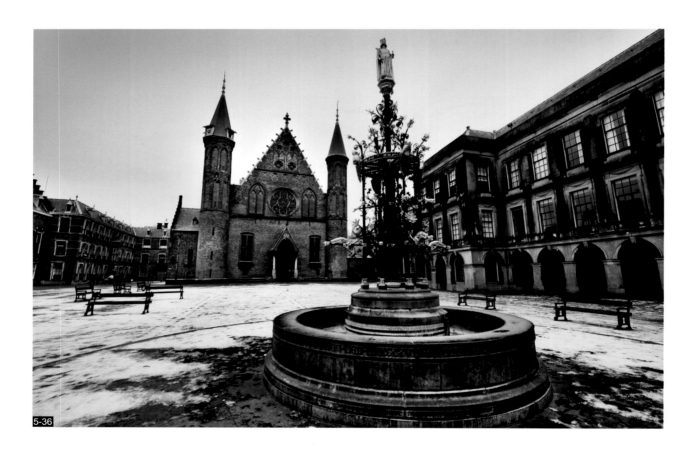

5-36

图5-36　线条具有很强的概括力和
情感表现力-荷兰海牙
图5-37　直线的垂直线条-博洛尼
亚大学回廊-意大利博洛尼亚
图5-38　横向的水平线条-市政府
大厅-荷兰代尔夫特

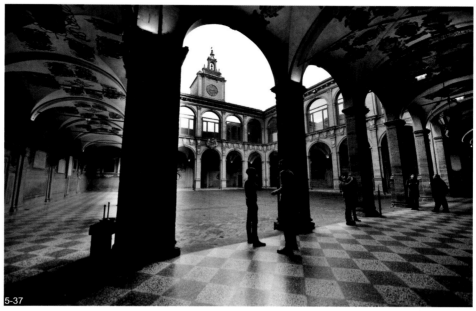

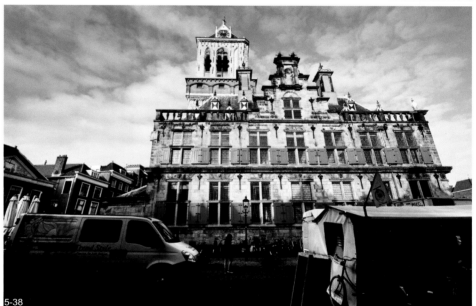

横向的水平线条使人联想到广阔的地平线和坚实的大地，人们的视觉随线条向两边移动，造成开阔、延伸、舒展的印象。在带来平稳安定、宽广博大的心理感受的同时，还可以营造一种安详平和、宁静放松的情绪，常被用来表达一种被凝固住的感觉。同垂直线一样，横线也传达着永恒感（图5-38）。

斜线是一种令人感觉不稳定的形态，有着无法控制的趋势。它具有扩展或收缩的双重效果，产生变化不定的感觉，极富动态表现，意味着活力、行动、危险，甚至是崩溃。倾斜度越大，动感就越醒目，越强烈，越有力度。倾斜的汇聚线，对人的视线有极强的引导性；斜线中的对角线不仅可以体现纵深的效果，还能传递动感，增加画面的戏剧性，且更具活力；参差不齐的斜线则还暗示着意外的变故或毁灭（图5-39）。

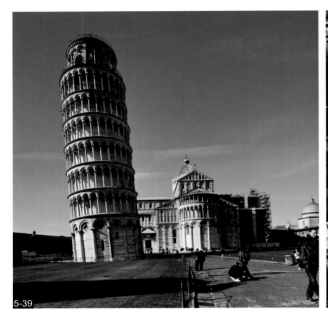

5-39

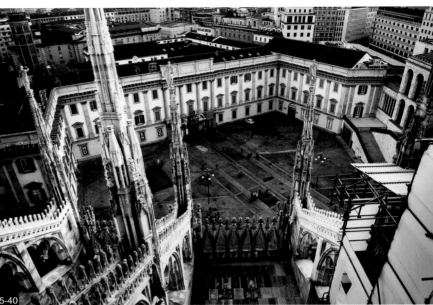

5-40

折线是多条直线的组合，常有出人意料的表现效果。锯齿线和Z字线给画面注入紧张和纷乱的情绪，蕴含着一种不均匀、不安定、紊乱动荡的感觉，令人感到不安、担忧、焦虑、恐惧，除了有特殊的寓意表示，过度使用会带给观众负面感受（图5-40）。

辐射线开阔、舒展，具有扩散性，给人带来热情奔放、活跃扩张、令人炫目的感觉。也能将人的视线引向主体中心起到聚集的作用，可以鲜明地突出主体，但有时会产生压迫中心，局促沉重的感觉（图5-41）。

2）曲线

各种线条中曲线是最优美流畅、最富节奏和韵律感的表现形式，它引领人的视线追随线条的流动而时时改变方向，并在改变中将视线引向主体的重心。曲线有着丰富多样的表现形态，具有很强的造型能力。

圆弧线平滑柔和，既有直线的规整对称，又具曲线的柔美，包含着宁静舒适、充实饱满的美感，是一种刚柔并济的线条；螺旋线是最优雅的线条，它不仅有着速度感及向心力，而且极具音乐的旋律感；S形线的优美造型，能给人留下深刻的印象，它的迂回曲折带给人一种抒情的意境；几何曲线给人机械的、规则的次序感；自由曲线富有个性、活泼灵动，带来了浪漫的快感，那些波浪式行进、蛇形般蠕动的曲线，不但能增加画面的纵深感，而且流畅活泼、富有动感（图5-42）。

3）不规则线条

不规则线条本身存在着多样的属性，如杂乱的、抽象的、理性的、神秘的等等。不规则线的构图难度较大，处理不当容易使画面显得毫无头绪、杂乱无章。反之运用得当会使看似不规则、散乱的线条，组合在一起却能达到一种和谐、奇特的画面效果（图5-43）。

在实际运用中，最为常见的是多种线条配合使用的组合式构图，如折线与弧线、直线与曲线、直线与弧线、同种线条的交错等等。丰富的组合形式，使得线条的造型语汇变得丰富多彩，形成或对比强烈，有着巨大的视觉冲击力；或充满节奏

图5-39 斜线是一种令人感觉不稳定的形态-斜塔 -意大利比萨
图5-40 折线是多条直线的组合-从大教堂露天平台俯视广场-意大利米兰

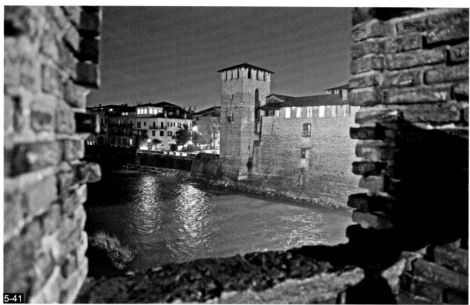

图5-41 辐射线开阔、舒展，具有扩散性-夜雨中的维罗纳城堡-意大利维罗纳
图5-42 几何曲线-通往圣加路长廊之路-意大利博洛尼亚
图5-43 不规则线条-夜雨中的维罗纳城堡-意大利维罗纳

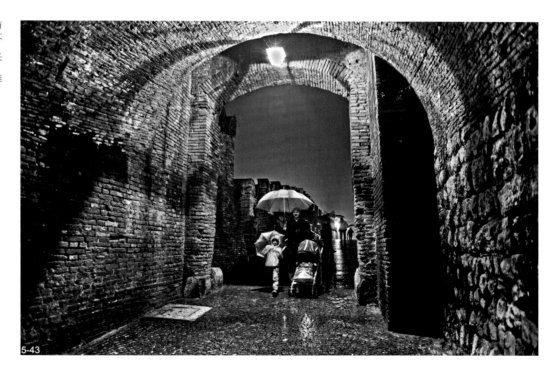

感、韵律感，如同一首优美的乐曲；或具有独特的意境的生动画面。线条的性质不同，运用和组合的方法不同，会产生不同的形式感。作为摄影者必须注重对外在的明线条和隐含的间接线条进行观察与分析，了解线条的含义，在创作中善于利用线条的节奏、韵律、间隔、连续、重复、变化、疏密、交叉等等表现组合技巧，重视对线条的提炼，练就一双善于捕捉美的眼睛和抓取瞬间的本领。需要强调的是线条的运用一定要有利于主题的表达，必须与内容密切关联，不能单纯为了追求线条效果而脱离内容（图5-44）。

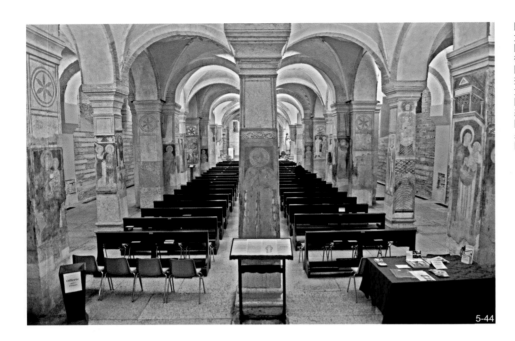

图5-44 不规则线条组合-维罗纳大教堂地下大厅-意大利维罗纳
图5-45 线条构成建筑的结构美-街头雕塑-意大利维琴蔡
图5-46 哥特式建筑的尖券、尖拱、尖塔相交成尖角的斜线-米兰大教堂-意大利米兰
图5-47 采用自然界各种曲线和形态-高迪建筑作品奎尔公园-西班牙
图5-48 建筑的线条轮廓特征-喷泉许愿池里竭力控制其海马的特里同人鱼雕塑-意大利罗马

5-44

2. 充分利用建筑本身的线条特征

线条是构成建筑物的重要部分，通常建筑本身都具有很清晰的线条。古往今来的建筑设计者们都非常重视建筑构件线条的运用，他们运用各种形式的线条构成来展现建筑的结构美和象征，并竭力试图表现独特的与众不同（图5-45）。

中国古典建筑在总体格局上是以规整为主，大多数建筑物的框架都设计为直线，但其他一些小的格局如屋顶的屋檐、屋脊等则多以有陡有缓的曲线为主。国外古典建筑风格的变化更是以线为中心，古希腊建筑环柱式的直线；古罗马建筑的半圆形拱券的弧线；哥特式建筑的尖券、尖拱、尖塔相交成尖角的斜线；拜占庭建筑的穹隆顶造型屋顶的球形等等（图5-46）。现代建筑由于建筑材料和结构技术的发展和进步，使得很多概念设计都成为可能，有着各种线条造型特征的建筑层出不穷。标志着现代都市高层建筑经典的ArtDeco风格建筑，通过外立面简明的纵向线条符号，塑造出一种高耸挺拔的鲜明形象；高迪建筑采用自然界里能够看到的各种曲线和形态，如海浪、沙滩、云彩、贝壳、树叶、花朵等（图5-47），在自然柔和的曲线美之中，展现出童话般的建筑艺术魅力；国家体育场'鸟巢'独特、典型的曲线结构；悉尼歌剧院有巨大的柔和流畅的弧线壳片造型等，它们都极力展示着自身的几何美学。线条在建筑中起着构建空间和指引动向的作用，在建筑摄影中建筑的柱子、墙体、门窗、屋顶、楼梯、栏杆等等外形构件，在摄影画面上都能以各种线条的形式出现，具有很强的概括力和表现力。将这些线条组织起来既可以形成很有韵律节奏的画面，还可以交代空间关系，人为地造成画面透视线，增强透视感及进深感来引导空间视线。此外线条构成还具有的象征性，例如宗教建筑中的穹隆顶、三角饰、半圆形拱门拱壁、尖形拱券或塔楼以及十字形状，会使人立即联想到宗教的神秘和神圣。但当这些建筑与周围的环境混杂在一起时，会有无数形形色色的线条和形状分散人们的注意力，它们的宗教含义也会被湮没，通过构图将它们从杂乱环境中分离出来，突出强调建筑的线条轮廓特征，那么它们的宗教色彩又会变得明显了（图5-48）。

5-45

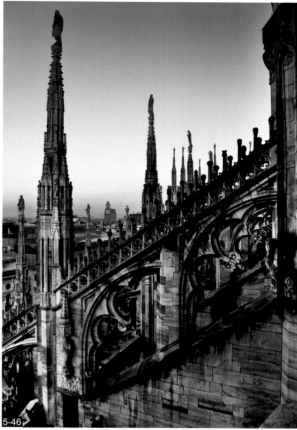

5-46

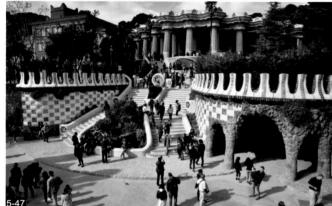

5-47

5-48

5-49

5-50

在拍摄建筑时应充分利用建筑物本身的线条特征，如柱子、墙体、屋顶、楼梯、栏杆、窗口等等，发掘它们所特有的形式美和节奏韵律感，还可以利用线条元素分割画面，增强次序感和形式感。只要运用得当，这些线条可以极大地增强画面的视觉冲击力和艺术感染力，并在传递意图和表达意境方面起着很重要的作用。如何确保有效地运用这些线条特征，并能取得良好的效果，掌握一些常用的要素是必要的。（图5-49）。

1）线条的秩序感

杂乱无章的线条不仅缺乏美感，而且会使人感觉心烦意乱。建筑物线条的美不在于它融合了多少线条，有多少线条组合，关键在于线条的构成使建筑物无论从整体或局部上看都错落有致、协调有序，复杂的不显拥挤，简单的不觉单一。在拍摄构图时，必须重视线条的选择、提炼和安排，要善于利用角度、光线、镜头等各种手段，在画面上有效地提取组织线条，使之既有艺术性，又具秩序感。

2）线性透视

线性透视是建筑摄影中最为常用的表现方法，通过选择合理的拍摄角度和手段，使建筑物中原有的平行线条产生会聚现象。除了直线外，曲线、折线、圆弧线等等多种形式的线条，都可以用这种方法来表现会聚效果，线性透视不仅能产生良好的画面空间感，还有极强的视觉引导性。如拍摄摩天大楼、哥特式教堂等这类高大、尖峭的建筑时，使用广角镜头仰拍，可以使线条的会聚效果更加强烈、夸张。同时需要注意的是画面中的建筑体一定要存在着垂直或水平基线，也就是说一切效果必须建立在保持画面视觉稳定的基础上（图5-50）。

线性透视中的灭点应用也很重要，灭点是透视的一种现象，当会聚线延伸至某一距离处时相交，这个交点称为视觉灭点。灭点可以在画面中，也可以在画面外，摄影中可以通过调整视点和焦距来控制灭点的位置。一般来说，画面中含有灭点，线性透视的效果就极为明显，画面的距离感也更为强烈（图5-51）。

3）线条的综合运用

建筑物是由多种形式线条元素组合构成的，我们要善于运用综合线条构图。一般首先选择建筑体构件中主体线条或醒目突出的线条或能表达特殊含义的线条进行构图，能使画面变得简洁明确，主题突出；要善于利用线条的延伸趋向线等想象中的

图5-49 利用建筑物本身的线条特征-古罗马万神殿内大厅-意大利罗马
图5-50 线性透视构图-仰视米兰大教堂闪闪发光的大理石外墙-意大利米兰
图5-51 线性透视构图-仰视乔多钟楼-意大利佛罗伦萨
图5-52 几何线条构图-万神殿内的拱顶-意大利罗马

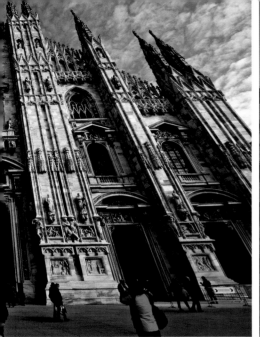

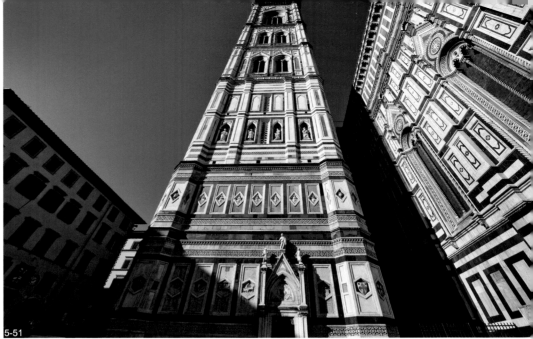

5-51

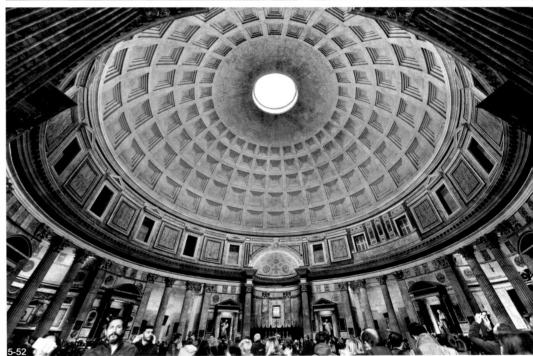

5-52

虚化线条，使画面更富有动势、深度感和感染力；要仔细研究线条的形态和伸展方向，通过适当取景，有选择、有技巧、有重点地将不同形式的线条结合安排在一起，如楼梯向上盘旋的曲线与围栏的直线处于不同的平面，在画面上却可以相互交错、相互映衬地结合在一起，既可以打破画面的单调，又能呈现出灵动的美感；在画面上有规则地重复的线条，能形成视觉上的节奏感。建筑体上往往有大量重复的线条，通过拍摄角度、构图、反差的控制等手段来加以突出，创造出富有节奏感和韵律感的画面。但应注意疏密安排要得当，利用疏密对比可以增强画面的美感和韵味。此外在重复的线条组合中掺入一点不同的元素，可以打破画面的单调乏味感，增强画面的趣味性和活力。现代建筑中常能见到大量的几何线条元素的运用，乍看上去可能显得比较凌乱，需要仔细观察理出头绪和线索，找出规则，通过几何线条构图后往往就能呈现出另一番独具特色的风貌（图5-52）。

第6章 作品欣赏

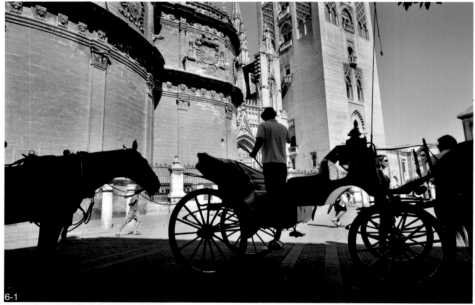

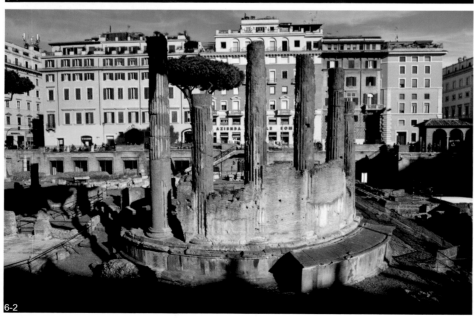

图6-1 大教堂前的马车-西班牙塞维利亚

图6-2 回味中的古罗马遗迹-意大利罗马

图6-3 人头拥挤的圣家族大教堂大厅-西班牙巴塞罗那

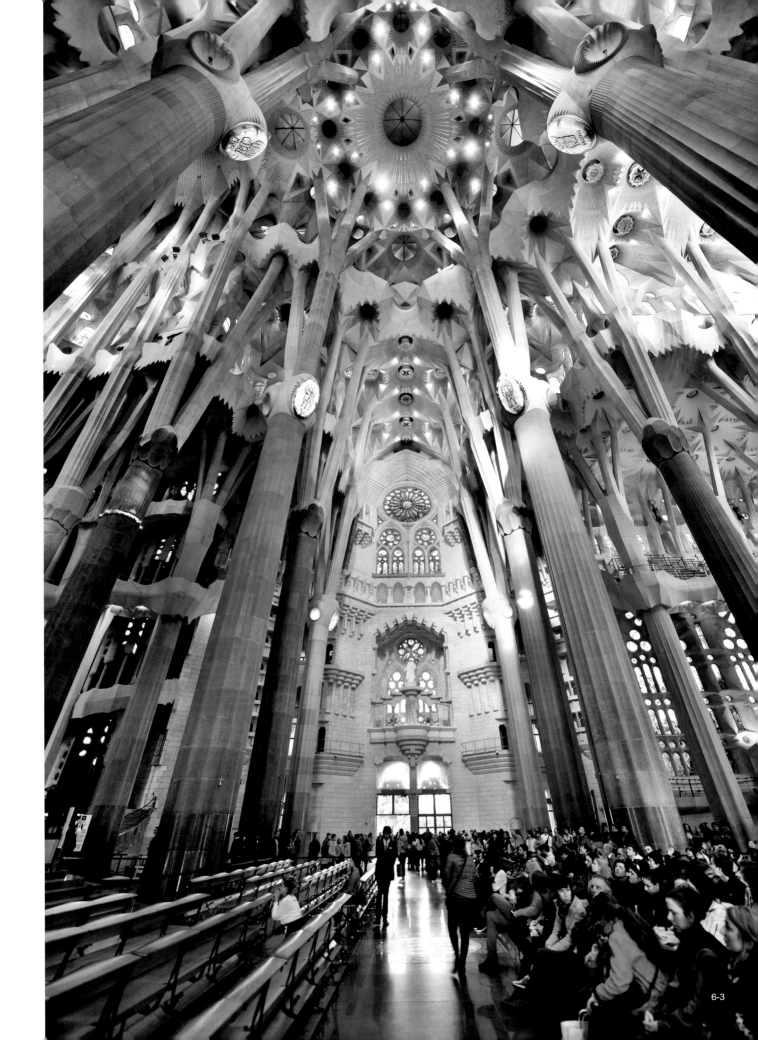

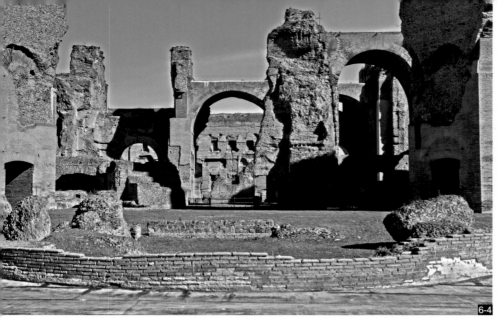

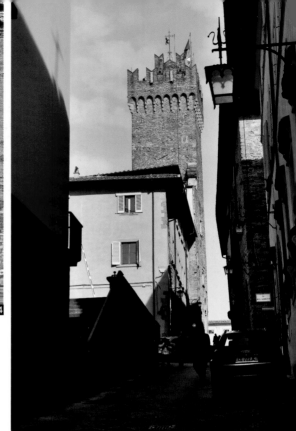

图6-4　午后的卡拉卡拉浴场-意大利罗马
图6-5　曾经非凡的斗兽场-意大利罗马
图6-6　昔日的大街-意大利阿雷佐

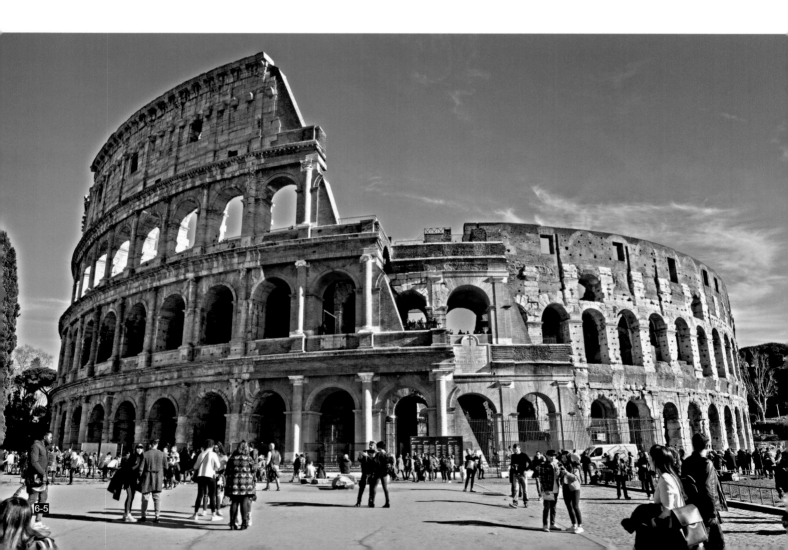

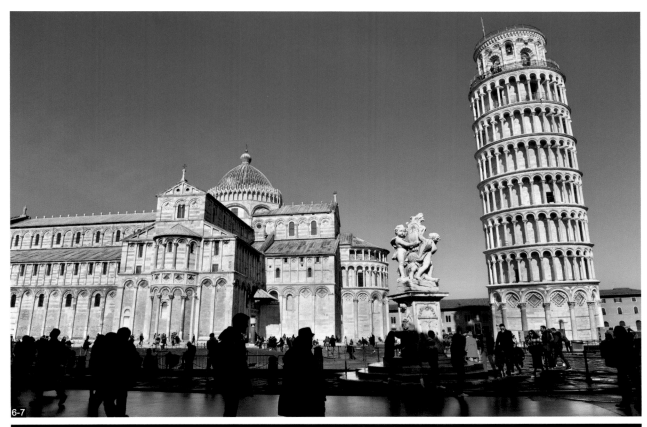

图6-7 打破均衡中的斜塔-意大利比萨
图6-8 夜光中的圣十字圣保罗医院-西班牙巴塞罗那

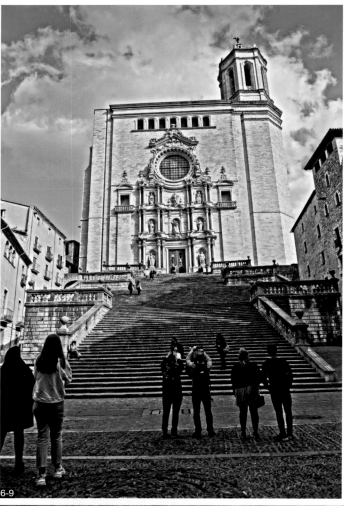

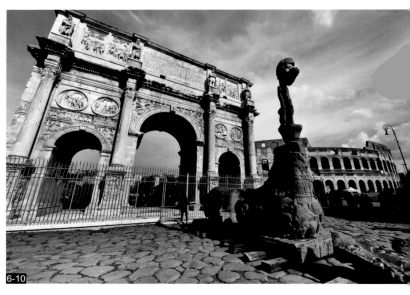

图6-9　高高在上的赫罗纳大教堂-西班牙赫罗纳
图6-10　君士坦丁凯旋门与斗兽场-意大利罗马
图6-11　融入艺术瑰宝的海洋-意大利罗马梵蒂冈博物馆
图6-12　大运河的夕阳余晖-荷兰阿姆斯特丹
图6-13　金碧辉煌的巴塞罗那大教堂拱顶-西班牙巴塞罗那
图6-14　富有张力的卡拉卡拉浴场-意大利罗马

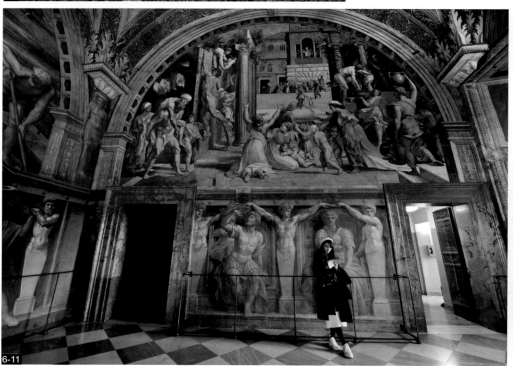

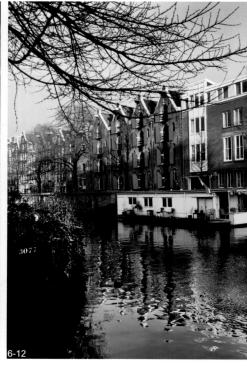

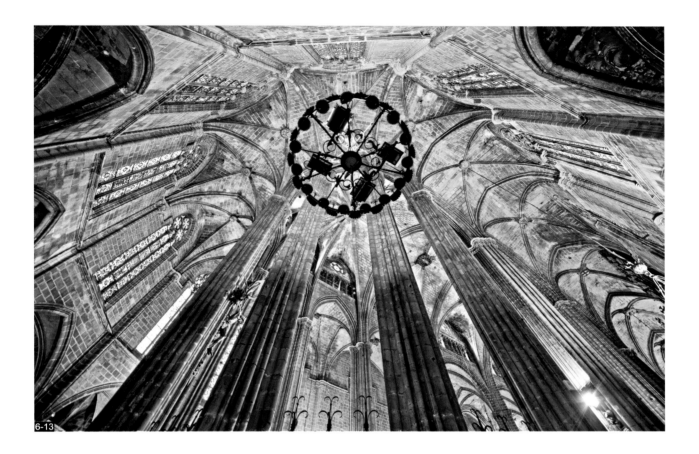

6-13

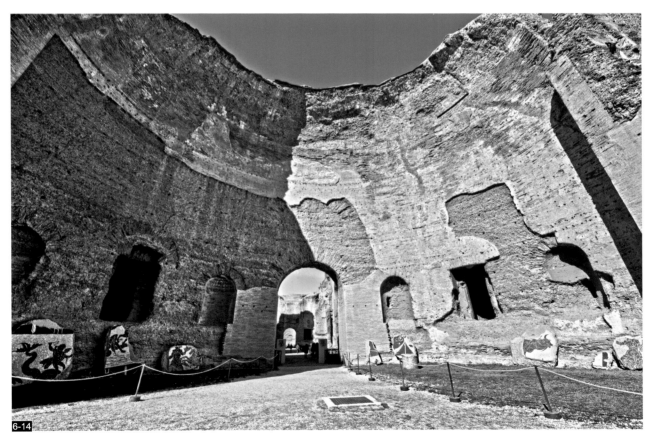

6-14

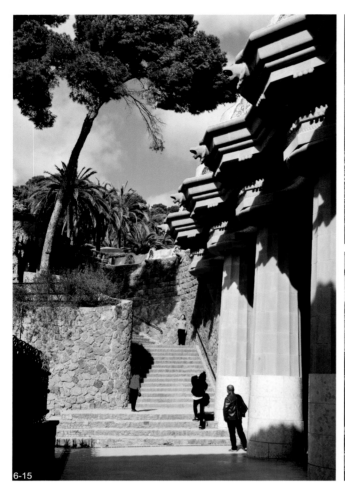

6-15

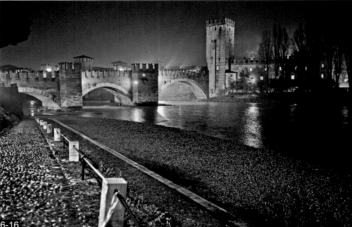

6-16

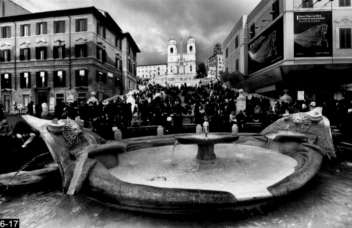

6-17

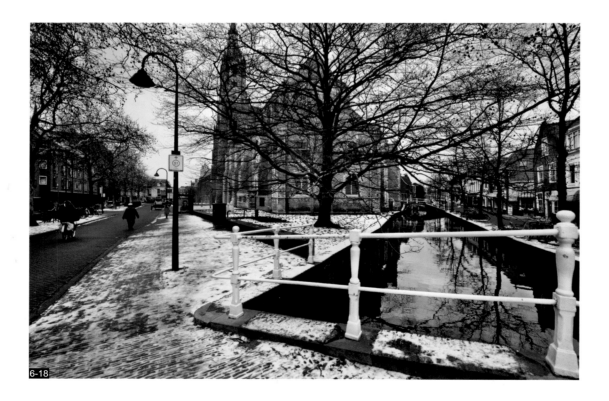

6-18

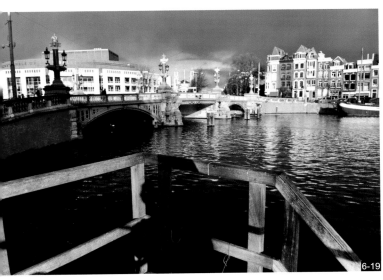

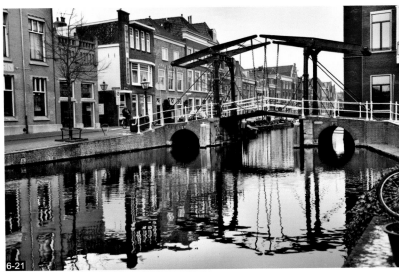

图6-15 高迪作品奎尔公园-西班牙巴塞罗那
图6-16 夜雨中的维罗纳城堡-意大利维罗纳
图6-17 西班牙广场台阶下的小舟喷泉-意大利罗马
图6-18 雪迹中的新大教堂-荷兰代尔夫特
图6-19 美轮美奂的大运河光影-荷兰阿姆斯特丹
图6-20 富有钻石之都美誉的运河之城-荷兰阿姆斯特丹
图6-21 运河上的吊桥-荷兰莱顿

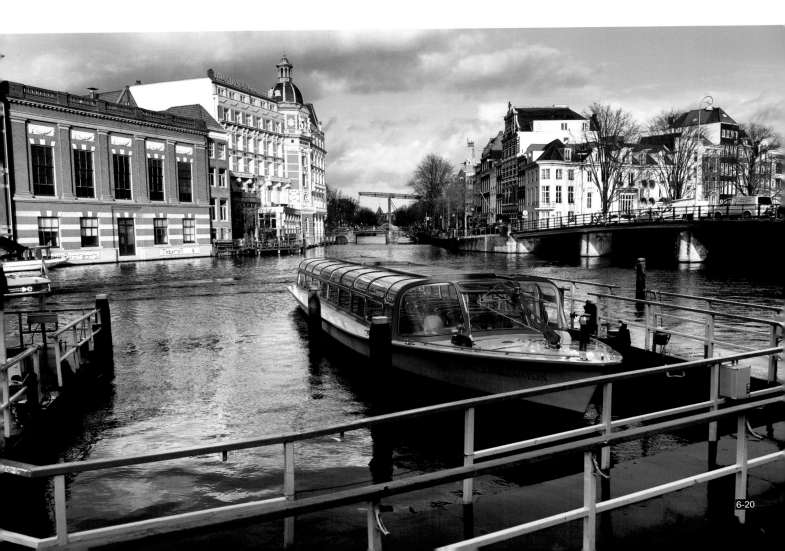

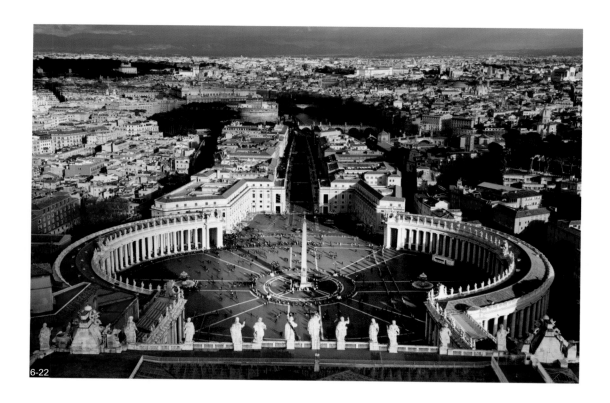

图6-22 从圣彼得大教堂俯视广场半圆形的回廊与方尖碑-意大利罗马
图6-23 大运河上的贡多拉划艇-邬春生摄于意大利威尼斯
图6-24 俯视佛罗伦萨乔多钟楼-文艺复兴绘画之父萨托设计建造-意大利佛罗伦萨

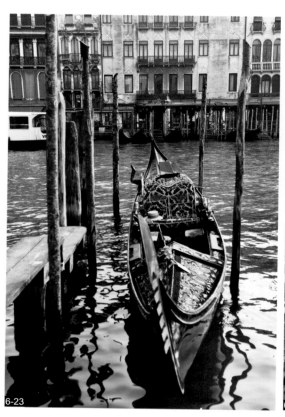

参考文献 | References

[1] 王景堂. 美国ICP摄影百科全书[M]. 北京: 中国摄影出版社, 1985.

[2] （英）约翰·海吉科. 天翼, 徐焰译. 全新摄影教程[M]. 杭州: 浙江摄影出版社, 2007.

[3] （美）Bruce Barnbaum著. 樊智毅译. 摄影的艺术[M]. 北京: 人民邮电出版社, 2012.

[4] （日）高井洁著. （日）伊滕瑛子译. 建筑摄影技法[M]. 北京: 机械工业出版社, 2003.

[5] （英）保罗·哈康·戴维斯著. 林黎, 初霞译. 室外摄影[M]. 吉林: 吉林摄影出版社, 2003.

[6] 赵晶. 建筑的艺术观赏与文化[M]. 西安: 陕西人民美术出版社, 2011.

后　记　│　**Postscript**

　　摄影已成为我们这个时代最受欢迎的艺术形式之一，建筑是摄影题材中常见又极有特点的一种被摄对象。对于建筑专业人员掌握一定的建筑摄影知识和技能，不仅能使其成为一种有效的记录与表达工具，更重要的是可以培养良好的观察习惯和对空间尺度的把握能力，同时在提高艺术素养以及提升审美品位方面有很大的作用。特别是对于建筑相关专业的学生，建筑摄影更是应该掌握的基本技能之一。

　　撰写本书的目的旨在系统地介绍建筑摄影的相关技术知识和拍摄技法，同时将摄影艺术表现技法的讲解与建筑艺术形式美的视觉要素相结合，力求使读者能够在全面了解相关摄影器材的性能并能对其进行有效操作，掌握建筑摄影的相关技术及拍摄技法的基础上，培养具有审美把握能力的建筑摄影专业眼光，并在内容与形式的表达上具有创造性的拍摄能力，能够拍摄出既符合相应的使用功能，同时在视觉上更具美感和吸引力的质量上乘的摄影作品。为了帮助读者更好地理解和使用，本书随文配置了大量的图片，以供学习和借鉴。

　　在本书的撰写过程中，多次前往国外进行课题素材收集、调研以及摄影创作，充实了本书的内容。特别是中国建筑工业出版社教材分社的陈桦主任以及杨琪编辑为本书提供了许多很好的建议，在此向他们表示衷心的感谢。

<div align="right">

邬春生

2022年2月于同济大学三好坞

</div>